你不可不知道的
歐洲藝術與建築風格

European Architecture & Arts

歐洲藝術之美與文化精髓，蘊藏於散落各地的建築、雕刻與繪畫當中，本書帶你從四個不同的藝術時期——羅馬、哥德、文藝復興和巴洛克——看懂她的俐落和剛毅、沈穩與靜謐、神聖與華麗、綽約與浪漫的經典風格。

許麗雯——著

What's Art 012
你不可不知道的歐洲藝術與建築風格

作　　　者：許麗雯
總 編 輯：許汝紘
副總編輯：楊文玄
美術編輯：楊詠棠
行銷經理：吳京霖
發　　　行：楊伯江
出　　　版：信實文化行銷有限公司
地　　　址：台北市大安區忠孝東路四段 341 號 11 樓之三
電　　　話：（02）2740-3939
傳　　　真：（02）2777-1413
www.wretch.cc/ blog/ cultuspeak
http://www. cultuspeak.com.tw
E-Mail：cultuspeak@cultuspeak.com.tw
劃撥帳號：50040687 信實文化行銷有限公司

印　　　刷：彩之坊科技股份有限公司
地　　　址：新北市中和區中山路二段 323 號
電　　　話：（02）2243-3233

總 經 銷：高見文化行銷股份有限公司
地　　　址：新北市樹林區佳園路二段 70-1 號
電　　　話：（02）2668-9005

2012 年 12 月　三版
定價：新台幣 380 元

更多書籍介紹、活動訊息，請上網輸入關鍵字　華滋出版　搜尋　或　九韻文化　搜尋

國家圖書館出版品預行編目資料（CIP）資料

你不可不知道的歐洲藝術與建築風格／許麗
雯著.
三版──臺北市：信實文化行銷，2012.12
面；　公分 ──（藝術館 What's Art；12）
ISBN：978-986-6620-72-0（平裝）
1.藝術　2.建築藝術　3.設計　4.歐洲

909.4　　　　　　　　　　101024353

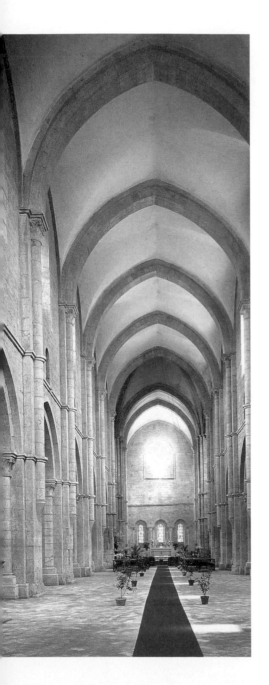

目錄 Contents

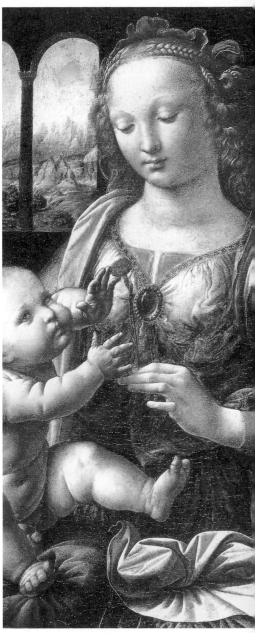

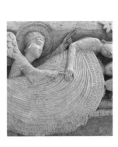

出版序

常常有機會前往歐洲旅行，每一次都會對那些隨處可見的建築、雕塑、繪畫創作留下深刻的印象。每到一個地方，也總會專程去拜訪美術館、著名的城堡、古蹟或建築，對於那些已有數百年歷史的人類遺產，總是由衷的讚賞。有時候不免會想，以前的人何其有幸，能親身參與當代豐富、激越、輝煌的文化風潮，能為今人留下如此豐碩的文化遺產。讚賞之餘，都會在心中暗暗許下心願：下一次再來歐洲，一定要事先對這些藝術文化的背景多做些功課。然而，藝術的領域廣闊無邊，資料蒐集難免有遺珠之憾，就算能對其中的展品或建築物了解一二，但對於廣泛的歐洲藝術與思潮，仍然無法有周全的認識。有鑑於此，我開始著手規劃《歐洲的建築設計與藝術風格》這本書。

我是以一個旅人與欣賞者的心情和角度來規劃這本書的，從經驗中第一眼的接觸開始（看到的建築外觀），到欣賞、觸摸當代的藝術創作（主要指雕塑與繪畫），我希望能給讀者一個概括式的介紹與印象。我要先聲明，這絕非一本關於藝術史的書，也不是一本闡述任何藝術形式的書籍，而是一本輕觸歐洲藝術內涵的「入門書」。我們篩選影響歐洲文化藝術最深、最廣的四種藝術風潮（羅馬時期、哥德時期、文藝復興時期、巴洛克時

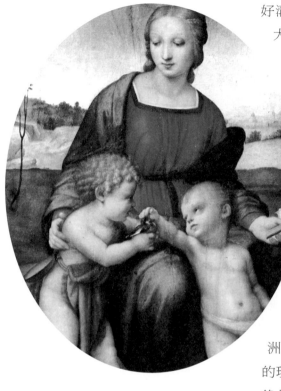

好溝通（當時的教會力量非常強大，甚至於整個村莊的居民最大的目標，就是要蓋一座能與上帝溝通的教堂）；原來「巴洛克」這個詞，指的是長得不好看的珍珠，意思是怪誕、扭曲、突兀的藝術作品，而不是我們現在所認知的浪漫、愉悅、多姿多采的象徵。

之所以只選擇這四種藝術風格，是因為經由這些智慧的累積與努力，為歐洲藝術長遠的發展，打下了堅實的理論與應用基礎，也深深影響後代藝術家的思維與創作。當我們在歐洲旅行時，舉目所見的古蹟、建築、繪畫、雕刻大多與他們的創作有關。當然，從十八世紀開始，藝術與文化的發展有了翻天覆地的變化，更多的流派、更多的思維、更豐富的創作、更深刻且影響更廣的理論，爭奇鬥豔、百花齊放。但這本書之所以未觸及這些課題，原因是：我們希望這本書扮演

期），以歸納的方式來看當時的藝術發展。

從浩瀚的資料中我們才發現，原來到了文藝復興時期才開始出現建築師這個行業（以前人們稱他們為泥瓦匠，地位和畫壁畫的畫匠、從事雕刻的工匠沒兩樣）；哥德式建築是沒有牆壁的，他們將屋頂蓋得尖尖高高的目的，是要與上帝好

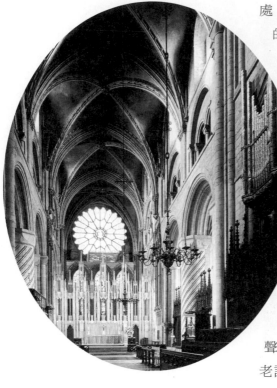

處，各自述說著當年風華絕代的故事，也深深影響了下一個世紀、下下一個世紀，甚至更久的後繼創作者，循著他們的足跡，跨開大步追求更新的風格、更廣的影響力、更契合時代的藝術語言。我由衷的希望，藉著本書的出版，當您有機會前往歐洲、佇立在這些偉大的藝術作品旁時，不會再張口結舌的只能發出讚嘆之聲，而是能從那些創作者的古老記憶中發現當中的精華與奧妙，和這些藝術大師跨過時空的藩籬，交換共通的記憶與語言。

的是一個新視野的開啟者，一把為讀者打開藝術之門的金鑰匙，藉著輕觸藝術的褶痕，開始走入藝術的殿堂。十八世紀之後的藝術風潮，舉凡繪畫、建築、雕刻，國內出版品可謂汗牛充棟，讀者可以根據自己的喜好來作選擇。

　　這四大藝術風潮的精采作品現在都仍然聳立，或者陳列在歐洲某

總編輯　許麗雯

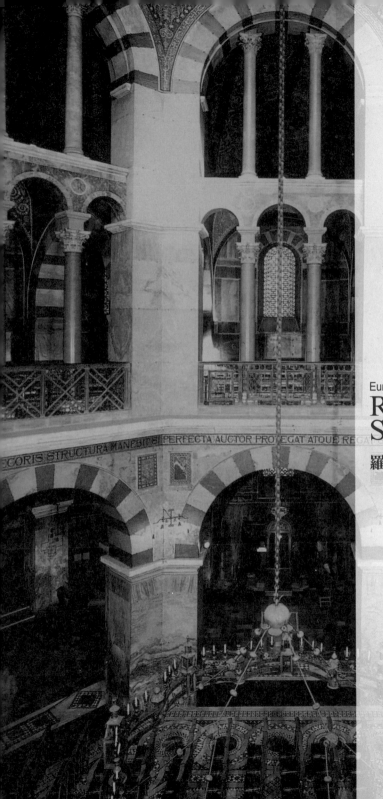

European Architecture & Arts
Romanesque Style

羅馬式風格

莫伊薩克（Moissac）修道院之庭院。

導 論

法國建築師德高蒙（De Caumont）在一八二四年首次提議用「羅馬式風格」一詞，來統稱中世紀初期的西歐藝術。這個提議馬上就被許多人認同。但是這個詞彙卻隱含了兩種截然不同的觀點。

一種是認為「拉丁語系」（西班牙語、法語、義大利語）的形成及發展，也是大眾化的拉丁語與各地日耳曼侵略者的語言相互融合的過程，這些地區和國家同時創造了自己的新形象藝術，也努力結合羅馬藝術和民間傳統。第二種觀點則認為，這種新的定義，根本是想把自己與古羅馬的藝術相提並論，想彰顯自身的重要性。

這些觀點有對也有錯。羅馬式藝術的確吸收了古羅馬與日耳曼藝術的元素，但它同樣也有拜占庭、伊斯蘭、亞美尼亞（約西元前五百年左右的中東古王國）的藝術成分。而且最重要的是，它的確是新穎的藝術，與之前的傳統大異其趣。

起初，「羅馬式風格」一詞涵括了八至十三世紀西歐的各種藝術創作。但後來大家認為，橫跨的空間時間範圍是如此的大，妄想用一個「羅馬式風格」標籤就一網打盡，實在過於草率。這些藝術創作雖然有許多共同點，但也有許多明顯的差異。這可以用著名的藝術史學家尼克拉斯‧佩夫斯勒（Nikolaus Peusner）的一句話來說明：「單獨的詞彙本身並不足以

成為風格,它還需要一個將它們全部點燃的中心思想。」

我們今天所用的「羅馬式風格」,指的是十一至十三世紀的藝術。之後這種藝術也在一些邊陲地帶(尤其是相對於羅馬式藝術全盛時期而言)持續地發展著。

「羅馬式藝術」最流行的時候,甚至席捲了整個西歐及大部分的中歐地區。在十一至十三世紀之前,其實應該還有自成一體的藝術時期,比如:西哥德(visigothic)藝術、加洛林王朝(carolingia)藝術和奧托

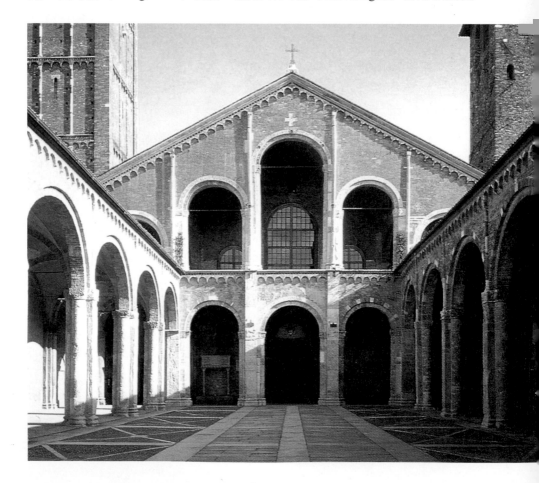

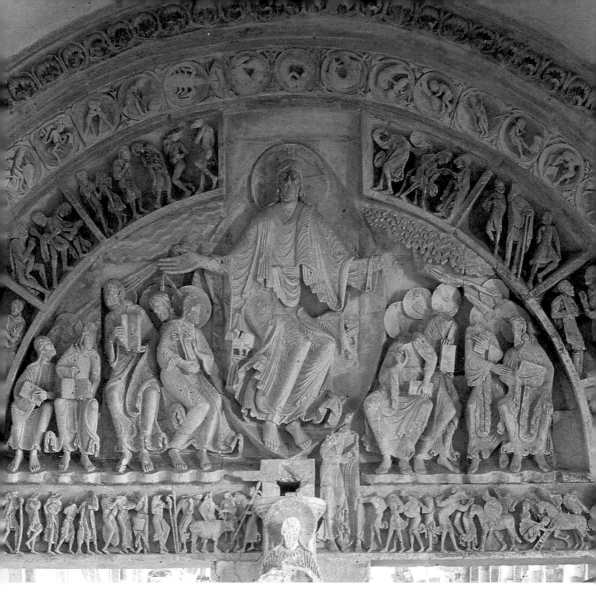

▲法國維策雷（Vezelay）聖瑪德林（Sainte Madeleine）教堂的門楣細節。

◀羅馬式建築也有許多鮮明的地方流派風格。圖中為米蘭的聖安伯喬 （San' Ambrogio）大教堂，是義大利的羅馬式建築中，最特別、最受歡迎的建築。

（ottonian）藝術等（分別源於八世紀的西班牙、九世紀的中歐及十世紀的德意志）。

　　最後有一點必須強調的，儘管羅馬式風格時期的藝術創作有很多相同點，但也有許多的地方「流派」及「風格」，也就是說，不同的地域會展現出不同的特色，依當時的社會、政治狀況而定，因此想要概略性的描述是相當困難的。除了巴洛克風格之外，沒有任何形象藝術跟羅馬式藝術一樣俯拾皆是，沒有其他藝術比它更豐富、更具生命力及更具意義的了。

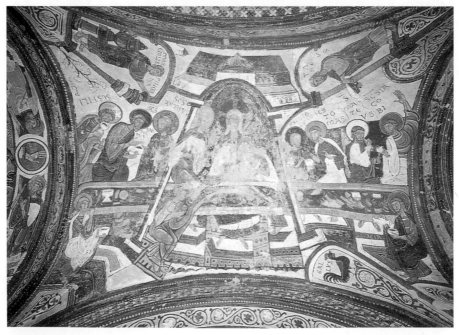

最後的晚餐。里昂聖伊斯多大教堂（San isidoro）皇家萬神殿拱頂的壁畫。

建築

　　羅馬式建築在歐洲幾乎隨處可見，且各有其神采特色與地方情調。如果要從這麼豐富多彩的建築世界中，找出一系列明顯特徵的典型，那麼必須先找到共通點，其中有下列四項特點：

　　第一點，羅馬式建築的基本典型是教堂，就像神殿之於古希臘藝術。第二點則是技術處理方面，羅馬式建築的設計與建造都以拱頂為主，以石頭的曲線結構來覆蓋空間。第三點，羅馬式建築的美學，就是建築物巨大、繁複，強調明暗對照法（讓光線從寥若晨星的小孔照射進來），但建築的裝飾則簡單粗陋。最後一點，藝術形式有著階級關係：建築居於主導地位，而其他的藝術活動，如繪畫、雕塑、鑲嵌藝術等，則居於臣屬地位。

　　在那個宗教信仰強烈的時代，教堂會成為主要建築是再自然不過的了，而且教堂還是當時最富有、最有學問、設備最好且無所不在的機構。第三點與第四點早已成為認識當時建築的最佳指引。而最關鍵、最特別的，則是建築的屋頂，從屋頂的特點與要求看來，中世紀的匠師與工人們創造出一個建築體系，或者說，他們創造了一種風格。

　　拱圈是利用小石塊構築大跨距空間的做法，在兩道牆之間裝設木構的拱架，再放入許多楔型

（倒梯形）的拱石，直到放入最後一塊拱石，即拱心石，拱圈便大功告成，再將木構拱架移走。拱圈有外推力，一直都在向外推牆壁，任何拱圈、拱頂、交叉拱頂一定要有抵擋外推力的反力，像是另一個拱圈、厚牆。

在羅馬式風格時代，拱頂的形狀因為地域的不同而各有差異。法國相當流行筒形拱頂，連續的筒型拱頂沿著基部施以推力，所以牆壁必須夠厚才足以支撐，但也因為厚牆使得設置窗戶變得十分困難，造成內部採光不足，顯得幽暗。

而最典型的羅馬式拱頂，應屬在古羅馬時期便已經出現的交叉拱頂，它是由兩個筒型拱頂直角交叉而成，覆蓋著一個正方形跨間，四個側邊各有一個拱圈，可以做成拱門或者設置窗戶，採光良好。外推力則集中在四

拱頂

拱頂是羅馬式建築的特色，它們區隔每個跨間，有時以兩種顏色的石頭作為裝飾。採用石頭拱頂既是安全的需要（防火，木質屋頂非常容易引起火災），也是為了實現建築內外的繁複與不規則，和不同區域間強烈的對比。

法國圖努斯（Tournus）的聖菲利伯特（Saint-Philibert）教堂的中央殿堂的拱頂（由下往上看）。

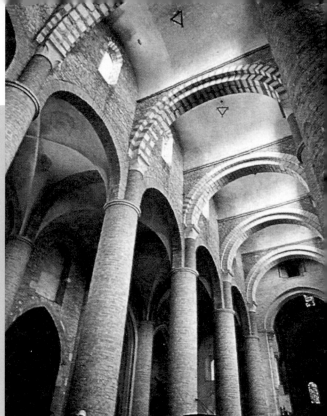

法國圖努斯的聖菲利伯特教堂歷史悠久又別具特色。它的中殿及兩側的小殿皆以筒形拱頂覆蓋，在每個跨間的高處牆面鑿了窗戶，為中央大殿照明，建造兩側小殿是為了與中央大殿的拱頂側推力互相抵銷平衡，而大殿拱頂輪流以明暗構成，既有裝飾功能，又賦予教堂鮮明的節奏感。

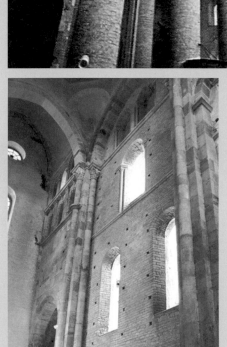

克魯尼（Cluny）大教堂建於一〇八八年，全長一百八十七公尺，有著寬闊的前廊、五個殿堂，圍繞著迴廊的唱詩台，還有繪有光環的祭台，它只有十字形耳堂的交叉拱頂和一個塔遺留下來，但已經足夠讓我們想像它原來的壯觀景象。該地區其他教堂後來都以它為樣本建造。

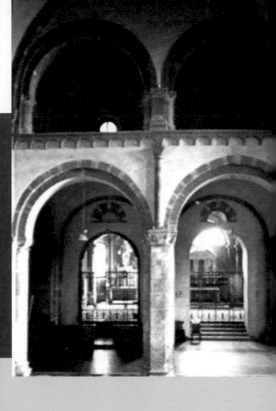

倫巴第風格

對於因採用拱頂覆蓋技術而產生的問題,羅馬風格的建築師們使用了諸多解決方法。拱頂會對其支撐產生很大的側推力,因此,在設計時需考慮將它融納在一個能吸收這種推力的建築體系中。

米蘭的聖安伯喬大教堂採取了這樣的措施,與中殿的拱頂產生的推力相抗衡的是數個側殿的拱頂。在這些側殿的拱頂上,尚建有一個拱門式的樓座(見左圖)。這些小拱頂的合力與大拱頂的推力相為抵擋。

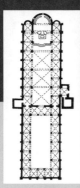

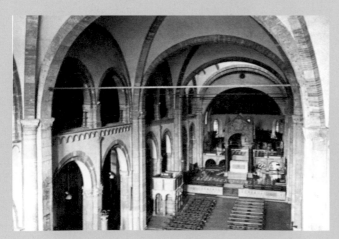

米蘭聖安伯喬大教堂內部。

個角落,以四根圓柱或是柱子切面呈十字形的多柱式方柱作為支撐點,然後就可以從各種方向進行拱頂的連續延伸及組合。

另外,除了跨間,教堂還有三個重點需要考慮,也就是跨間的正面、後部及側面。以後部來說,最簡單的解決辦法,通常是建一個或幾個半圓狀壁龕,可以有效抵銷連續跨間施加的外推力。

而正面就比較棘手一點,正面通常是光滑的牆壁,並開有出入口,所以在整個連續跨間的推力作用下,正面被向外推移的可能性很大。解決的方法很多,將牆壁加厚是最簡單的方式。而另一種方法雖然本質上差不多,但卻精緻多了,而且也被廣泛運用,那就是「反撐柱」。

跨間對正面的壓力主要集中在幾個點上,所以只要加強這些地方就沒問題了,反撐柱是羅馬式建築的特徵,由於反撐柱對應於室內每排方柱而設,所以看數量就可以知道教堂內部如何分割,也就是殿堂的數量。或者在教堂的正面築起兩個塔樓,或是像教堂後部的半圓形建築,也能夠解決這方面的問題。

最後,在建築側部方面,也有很多種解決方式。如果教堂只有一個殿

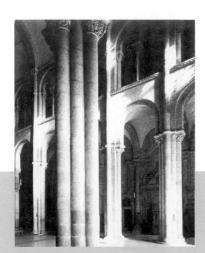

堂,也就是說只有一條連續跨間,可以像正面一樣加厚牆壁,或是設置反撐柱。

但是羅馬式建築中,單殿教堂非常少見。當時最典型的教堂是三殿教堂(也有五殿,但是數量非常稀少),中央殿堂跨間最大,它的兩側各有一個小

康波斯特拉(Compostella)的聖地亞哥(Santiago)大教堂內景。

11

殿，同樣以拱頂覆蓋，側拱頂的推力可以與中央拱頂的推力互相抵消。由
於兩個拱頂大小有別（通常小殿只有大殿的一半大），所以還有一部分的
外推力必須抵消，這時可以在兩側再建一個小側殿，或者加厚牆壁，或是
在外牆加上反撐柱。

　　這些方法被當時許多教堂採用，其中有兩種風格特別值得一提，就是
最典型的「倫巴第」（lombarda）風格建築，例如米蘭的聖安伯喬教堂，
以及在諾曼第地區和被諾曼第人征服的國家（尤其是在英國）中十分盛行
的「諾曼第」（normanna）風格。

　　聖安伯喬教堂（可能是世界上第一個或第二個使用拱肋來加強交叉拱
頂的教堂）是兩個例子中最引人入勝的，它的設計形式也最為悠久。它在
巨大交叉拱頂所覆蓋的主殿兩旁，各設一個小殿，主殿的交叉拱頂有助
拱，以多柱頭方柱支撐；而小殿亦為交叉拱頂所覆蓋，而且在兩根多柱頭
方柱之間，有兩個小跨間與每個大跨間相對應，小殿的高度則與多柱頭方
柱一樣高。

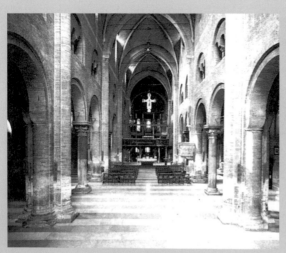

莫德納教堂（Modena）內部。

克魯尼（Cluny）博物館中
描繪天堂之河的柱頭。

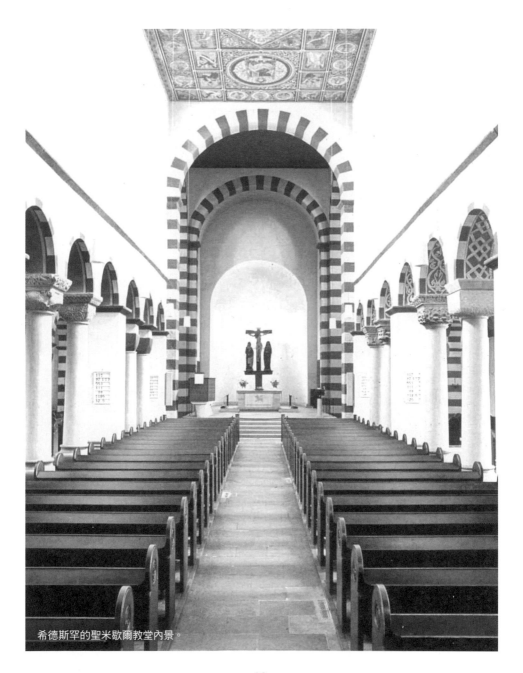

希德斯罕的聖米歇爾教堂內景。

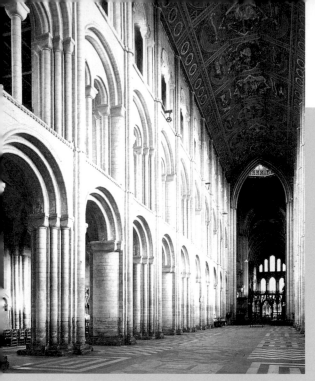

艾理（Ely）主教教堂的中殿。

諾曼第人的佔領，使得英國建造了許多羅馬式
修道院和大教堂。這些建築後來也經過幾次大
規模的更修。這座大教堂的特色是它的三段式
設計，小殿上面是樓座，樓座上面則設置窗
戶，與溫徹斯特（Wincheser）、諾維克
（Norwich）、彼得自治鎮（Peterborough）及
達拉謨（Durham）等地的大教堂如出一轍。

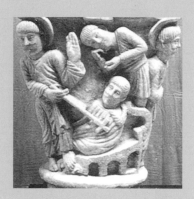

法國聖奈泰爾教堂（Saint-Nectaire）
的柱頭細節。

法國安哥萊姆大教堂（Angouleme）內部。

幾何形狀

當時許多建築裝飾主要是利用石塊或磚頭，但羅馬式建築有個極為重要的色彩裝飾手法，即壁畫或鑲嵌藝術，通常使用鮮豔的色彩來構圖。這種裝飾在教堂的牆壁都可以看到，但有時也蔓延到其他部分，例如柱子。

波堤亞（Poitiers）的格蘭第聖母院（Notre-Dame-LA-Grande）的內部。許多羅馬式建築的裝飾都是從牆壁上色彩富麗的幾何形狀開始的，今天已經很難找到像這樣的教堂了，許多還可以見到的石質建築，原先也是為了要創造這種效果。

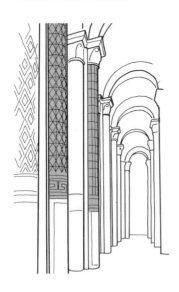

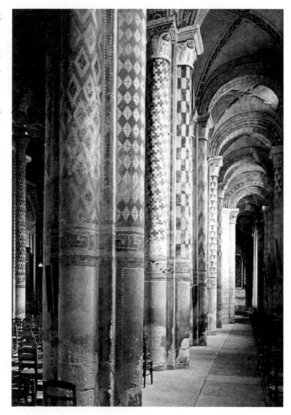

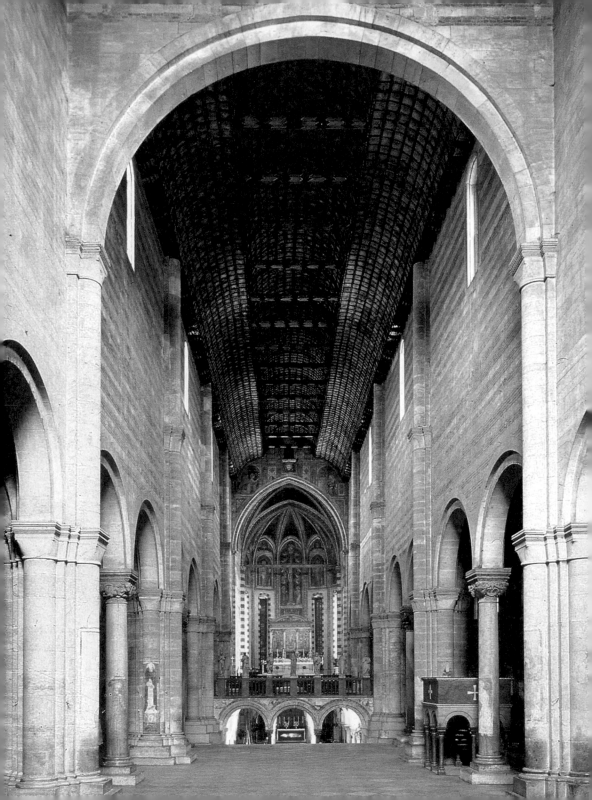

方柱的交替

在採用交叉拱頂的教堂裡，多柱式方柱、圓方柱或圓柱交互更替，
每個柱子支撐不同的拱頂（小殿拱頂的方柱比大殿拱頂的方柱承受
的壓力來得少，所以方柱比較細）。柱子的交互輪替在木質屋頂的
建築中也有，雖然它沒什麼理由這樣做，但顯示了當時人們的審美
觀還挺一致的。

另外也有不同的嘗試，雖然這兩個例子差異很大，但仍然可以看得
出來，羅馬式建築在空間的安排中，對完美和諧的堅持。

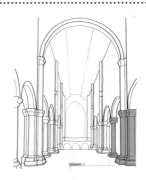

◀維洛那（Verona）的聖希諾（San Zeno）大教堂的中央殿堂，是相當具有義大利特色的羅馬式
建築。它們重視裝飾，卻不太重視建築的內在和諧。雖然頂蓋是哥德式的木質頂蓋，但它仍然具
有交叉拱頂的一些元素，像是大方柱與小圓方柱的輪流更替。

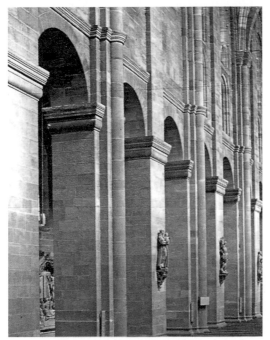

▼沃姆斯教堂（Worms）與聖希諾教堂
採取了截然相反的處理方法，沃姆斯教
堂以四方柱及多柱式方柱交替，萊茵河
地區的教堂（斯比拉、馬貢扎、沃姆
斯）都有相似的設計方法，尤其在牆壁
的處理上。這一點使得它們與西德意志
的羅馬式建築區分開來。粗大的方柱將
大殿與小殿分開，在方柱之上及拱頂之
肋拱上，皆有精美的半圓形柱頭飾。當
然，因各教堂建築建成時間不同，每座
教堂的細節部分亦大異其趣。

17

　　這些小殿的佈置都差不多，小殿上面還有一個樓座，它們的形制及大小相同，上下都有拱頂覆蓋，所產生的外推力與大殿的外推力互相平衡，側邊再靠一道厚牆或反撐柱抵消掉。

　　另外，由於中央殿堂跟旁邊的建築是一樣高的，所以教堂側面無法設置窗戶，米蘭的教堂只能借助於正面的幾個大窗戶來採光。其次，由於每一個大跨間與兩個小跨間互相對應，所以多柱頭方柱之間就會多一根用來支撐小交叉拱頂的小柱子。這樣一來，從屋內觀察，殿堂就被大小互替的方柱分割開來，顯得抑揚頓挫、富有節奏，當時人們喜歡這種有節奏的情趣。

　　而諾曼第風格與倫巴第風格差異不大，只是更優雅些。諾曼第的小殿沒有樓座，所以大拱頂與小殿的小拱頂之間的牆壁便設置窗戶，成為「採光層」，另外再建造反撐柱抵擋大殿跨間柱子的外推力。並且在交叉拱頂再加上一個橫式拱肋，成為六分拱頂，新加的拱肋亦往下延伸變成多柱頭方柱，為殿堂帶來更強烈的節奏，是後來的哥德式風格建築的前身。

　　羅馬式風格並非只表現在建築上，它還表現在豐富的裝飾及變化中，

諾曼第風格

比倫巴第風格要精緻的諾曼第風格，除了小殿與樓座的拱頂之外，這兩種拱頂的上面還有「窗拱」，讓光線可以從側面照進中央殿堂。

最著名的諾曼第風格是英國（一○六六年為諾曼第人所征服）達拉謨的主教教堂（Cathedral）。它可能是首個採用拱肋的教堂。拱肋在羅馬式建築非常重要，可以加強拱頂的稜邊。拱肋延伸至地面成為有特色的多柱式方柱，承受了大部分的拱頂壓力。

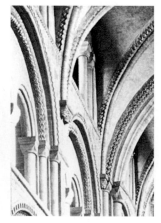

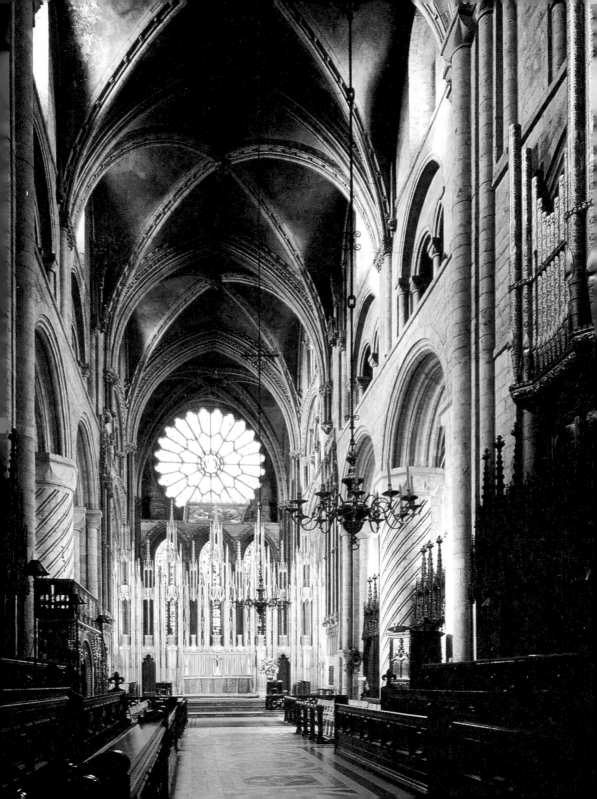

拱圈通常呈半圓形，或多或少強調突出的輪廓，並以顏色明暗交互的石頭作為裝飾，或以石頭與磚塊輪流點綴。亮與暗雙色調的對比是羅馬式藝術中最美麗、也是最常見的裝飾手法。

另一個具備功能性與裝飾性的圖案是玫瑰窗，就是鑲有玻璃的大圓形窗戶。它通常是門面的主要裝飾，有時在教堂側壁也有，但較為少見。玫瑰窗往往是整個建築，或至少是中殿的主要採光源。因此在羅馬風格時期，這種特殊的窗戶十分流行，它同時滿足了安全與美學的要求。

圓花窗的開口都是「斜削開口」，也就是在牆壁中央開一窄縫，所以透進來的光線十分淡樸溫雅。若窄縫漸漸向裡面擴大，則稱為單斜削開口，若窄縫同時向裡向外擴大時，則稱為雙斜削開口。

大門則採用另一種裝飾手法，就是門柱和一根將大門一

小神壇

在莫岱納（Modena）主教教堂正面的小柱廊上面，還有一個構造相同的小神壇，是用來在節日時展出各式聖物的。教堂正面有獨特的走廊，大拱將每三個小拱分成一組，構成環繞教堂的走廊，拱在這裡既是構造成分，也是裝飾元素。教堂是木質蓋頂而非拱頂，所以只有兩旁的小殿對正面產生外推力，因此只要在正面沿著中央殿堂與小殿的分隔線，建起兩道反撐柱就可以抵消。

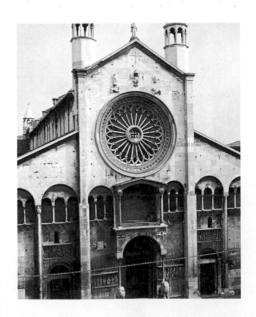

拱飾

拱飾是指將拱及兩根柱子作為建築正面的特殊裝飾。在羅馬式建築的裝飾元素中，拱飾因其運用、傳播之廣而居於重要地位。直到比薩（Pisa）大教堂之後，拱飾才成為整個教堂建築的基本圖飾。

比薩大教堂是義大利式風格中裝飾藝術的代表。最特殊的是對牆壁的處理。以拱頂和柱子為單位，不斷地加以複製成現在所看到的正面。

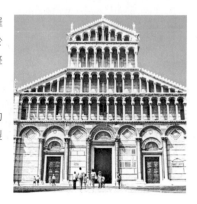

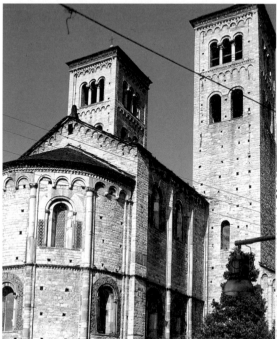

從這座科莫（Como）的聖安波迪歐教堂，可以看到倫巴第風格的特徵，例如教堂正面的一排實心小拱。教堂共有五個殿堂，還有兩座塔樓，讓人想到曾在德意志流行的奧托藝術。

中斷突出

在羅馬式風格時期,「中斷突出」式的正面也受到廣泛採用。屋頂斜面突然中斷,強調中殿相對於其他小殿的優勢高度。能夠提供中殿光線的玫瑰窗也被廣泛使用,還有用來突顯特色的小柱廊。

位於維洛納的聖希諾教堂,從它的正面可看出教堂的內部分割為三個殿堂,有玫瑰窗和小柱廊,柱子的基部有蜷伏的獅子。

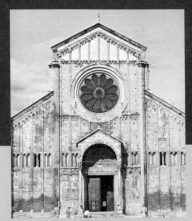

▶帕維亞聖米歇爾教堂的正面。

這座教堂曾被多次重建、翻修。正面有著明顯的上升結構。窗戶集中在牆面的中間,將正面三分的反撐柱以及靠近棚屋狀屋頂的柱廊都加強了這種效果。這種結構帶來了優美的明暗對比,而雕刻裝飾則強化了這種對比。

▼雅卡大教堂(Jaca, cattedrale)雕有大衛及樂師的柱頭。

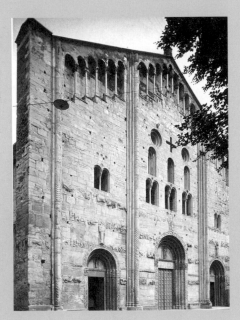

大門

在羅馬式教堂中，裝飾最豐富的就是大門。以一根粗大的方雕柱將大門分為兩半。這種結合雕塑及建築的大門樣式，在當時最為流行。

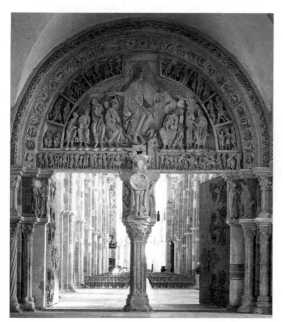

法國維策雷的聖瑪德林教堂大門。建築中的雕刻主要分佈在兩個地方，一個是在將大門一分為二的柱子上，以及位於方柱上面、肋拱之下的半圓形牆面，稱為門楣。法國、西班牙、英國的雕塑工匠就是在這種不變的空間中，以耶穌像為中心自由地組合構圖，創造出諸多變幻的雕塑作品。

建築與雕塑

儘管羅馬式風格的雕塑十分有特色及創造力，但它只為建築服務。雕塑主要是用來裝飾建築物，但除了裝飾目的，它還以教育、感動觀賞者為目標。圖示是羅馬式大門的結構。

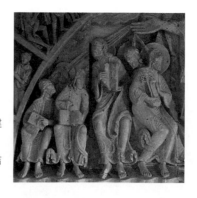

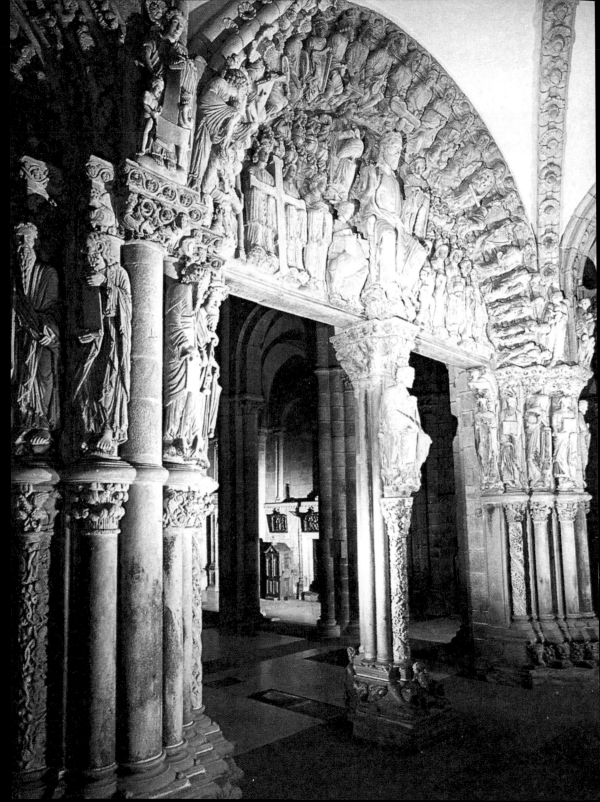

朝聖路線上的教堂

中世紀朝聖的主要路線都會經過法國。所以這時期便出現了一些獨具特色的教堂。這些教堂都有許多圓形廂堂，便於讓許多朝聖者同時望彌撒。從建築學來看，這大大促進了教堂後部的發展。維策雷的教堂便是一個明顯的例子。通常，眾多廂堂沿著迴廊輻射分佈。迴廊是指圍繞在唱詩台的走廊，有時廂堂也沿著迴廊和十字形耳堂分佈，但較為少見。

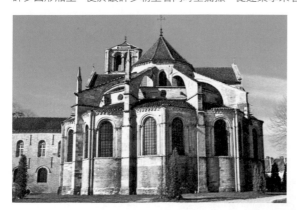

法國地方的風格

法國有最多的羅馬式建築，同時也非常富有地區特色，比如雙塔。雙塔起先源於諾曼第地區，後來才傳到英國。諾曼第地區開昂城的聖埃提安娜教堂（Saint-Etienne）就是一例。

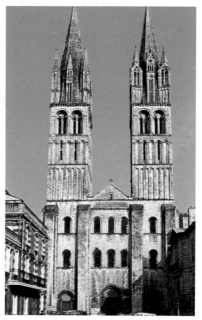

分為二的雕柱,這在法國最多。也有在建築外側設計一些以拱門作為元素的「拱飾」,用來裝飾屋簷底和門楣,或是作為不同建築間的裝飾線條。

還有一列或數列小拱相連相接環牆而行的「迴廊」。或者是設在教堂門口的「柱廊」,通常都是圓柱,柱子的基部有蹲伏狀的動物(幾乎都是獅子)。

除了這些裝飾,羅馬式風格在不同地區也各有差異。羅馬式風格其實非常恢宏氣派,在主要精神之外,各有些細小的區別,形成多采多姿的地方流派和風采,各有不同的意趣,在在值得我們細細玩味。

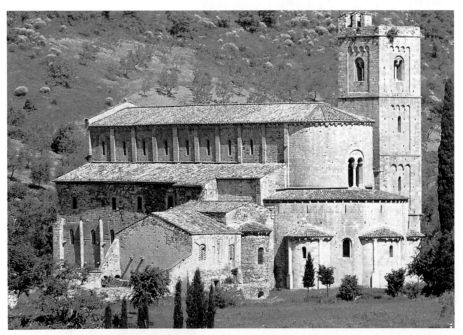

聖安提默(Sant' Antimo)修道院外觀。
這座修道院建於十二世紀中葉,顯示出阿爾卑斯山以北地區對托斯卡納(Toscana)地區的影響。
平面佈局跟大教堂一樣,有三個殿堂與一道迴廊。殿堂內多柱式方形與圓柱輪流更替,廂堂沿著迴廊輻射分佈,都代表了法國克魯尼亞文化對該地區的影響。

德意志地方的風格

德意志的羅馬式教堂建有兩個唱詩堂，教堂的中心部分因此被鎖在兩個高高聳立、建有後殿的龐然大物中。

聖米歇爾教堂建於十一世紀初。雙重唱詩台的設計多多少少直接受到加洛林風格的影響。但是直到羅馬式風格時期，唱詩台才被建得如此高大壯觀。教堂入口在側面。

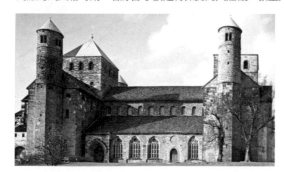

德意志風格除了喜好建造雙重唱詩台，它們還推崇錯綜複雜的建築變化，特別是望過去最明顯的塔樓。同一座建築中可以建有各式幾何形狀的塔樓，如下圖中瑪麗亞拉赫（Maria Laach）教堂就是個最佳的例子，它同時建有八角塔、四角塔、兩個細長的圓塔樓，東側還有兩個小方塔樓。這片塔樓群讓建築物有著曲折、變化的趣味，展現出德意志風格建築獨特、生動的一面。

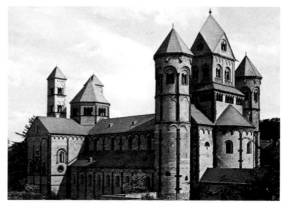

羅馬式教堂的工地

羅馬式建築的工地情況，至今世人仍所知甚少，不過下面這個插圖，提供了莫德納大教堂工地等級組織的寶貴資料。圖中的建築師藍弗朗哥（Lanfranco）穿著大披風，手持可能是測量工具、也是權力象徵的手杖，在他周圍的人們就是他的助手。助手向工人及技工等施工人員發號施令。我們可以很清楚地看到，工人們的工作是最簡單的，而技工們則依其專長從事特定工作，或是琢磨切割好的石塊，或是安裝石塊或磚頭。

另外，也少不了雕刻匠。這些雕刻匠一開始可能也只是由技工組成，但隨著壯觀的雕刻日益受到人們的稱許及讚嘆，這些雕琢大理石的工匠地位也愈來愈高，到後來連祭台、講壇、欄杆、柵欄等內部的裝飾也少不了他們。建築的柱頭、門楣等等部分都是由石匠打理，之後便由雕刻匠來負責。這些重點裝飾提升了他們的地位，也讓雕刻工作成為獨立的技藝，甚至還出現了自成一體的第二工地。雕刻匠的工地的組織可能跟建築工地的組織一樣，工頭手下有幾位得力的助手，由助手指揮工人與技工。

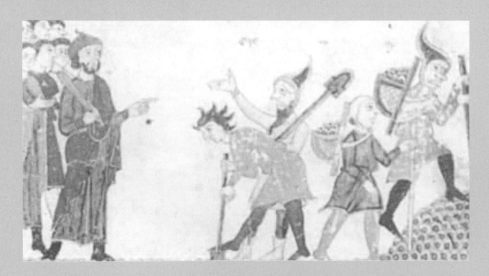

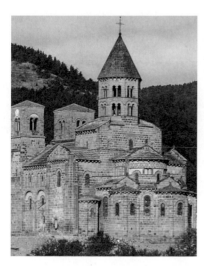

蓬波薩（Pomposa）修道院於一〇二六年由院長古里多（Guido）創立。古里多跟亨利三世（Enrico III）交情深厚，過世後被冊封為「皇家」聖徒。教堂外面建有一個前廳，前廳有三個拱門，這個華麗的大門與壯觀的鐘樓一樣，反映了修道院院長的親皇情結。

蓬波薩修道院的鐘樓。羅馬式塔樓雖形式多樣，但仍有一些共同點，像是疊起來的一系列平面，以及窗戶由下到上逐漸增多等特徵。

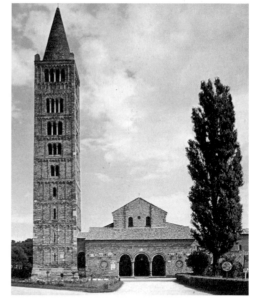

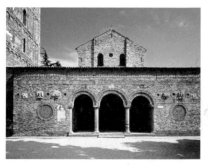

法國聖奈泰爾教堂（Saint-Nectaire）大教堂。

義大利地方的風格

義大利人與德意志人相反，他們更喜歡將不同的建築分配給不同的活動使用。典型的義大利風格，是在舉行禮拜儀式的教堂旁邊有個鐘樓，鐘樓對面通常有一座寬大的八角形聖洗堂。

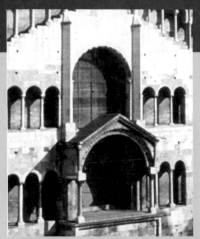

巴爾瑪（Parma）的教堂與聖洗堂。教堂正面呈棚屋狀，大門前有以小拱頂排成數列而形成的小柱廊，小柱廊上面有個小神壇，這就是典型的義大利風格。

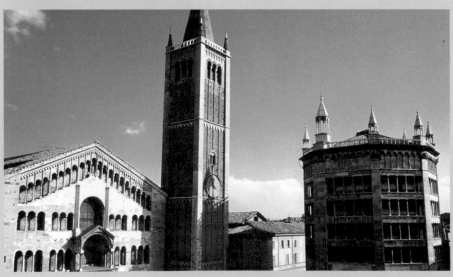

位於歐陸中央的法國，受到周圍許多思想影響，所以法國的地方特色最為豐富。以北部的諾曼第地區為例，教堂的正面兩旁各有一座高塔，後來這種形制由諾曼第征服者傳到了英國，並成為當地建築的特徵。而愈往南部，筒形拱頂或是源於拜占庭的圓頂就愈多，交叉拱頂則愈少。

而在朝聖路線上的教堂，像是康波斯特拉（Compostella）聖地亞哥教堂（Santiago），還更為複雜，教堂後部除了一個圓形後殿，還有許多個小廂堂沿著周圍建造。

不過，就建築的複雜程度而言，德意志名列前茅。德意志的教堂通常不僅有複雜的後部建築，還將邊側也建起跟後部建築一樣的建物。因此德意志教堂是被西邊龐大的後殿建築夾在中間。而且羅馬式的德意志建築還有一個特色，就是塔樓。塔樓形狀各異（方形、八角形、圓形），大小不一，有的建在教堂正面，有的建在後部，有的建在中部（通常是圓頂狀，也就是位於聖壇上方）。德意志人喜歡將祭禮的每種元素集中在一起；而義大利人則恰好相反，他們習慣將它們全部分開。

典型具義大利特色的羅馬式建築，是由許多單獨的建築所組成的，比如教堂本

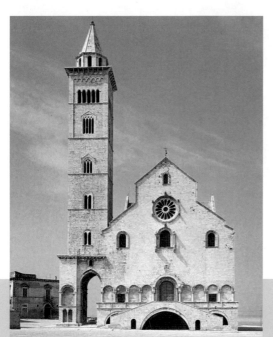

特拉尼大教堂。

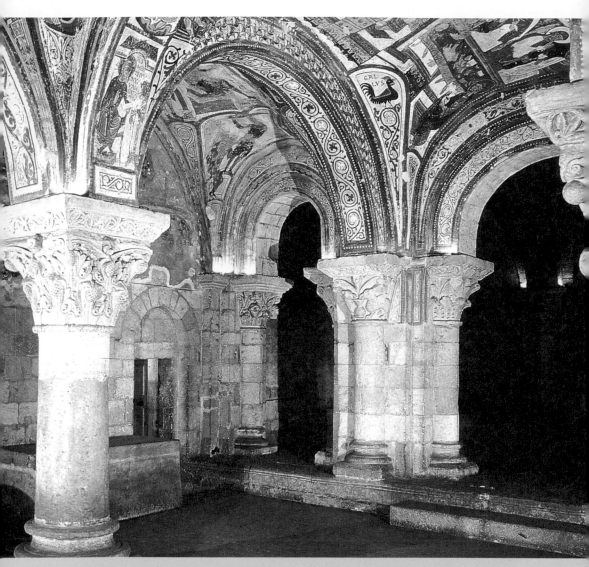

里昂的聖依斯多羅（Sant Isidoro）主教教堂的國王墓穴內部。拱頂建於十二世紀末，上面的壁畫
有多米尼皇后，也有世界末日圖，還有基督幼年及受難時的情景，圓柱雕飾則象徵月份。柱頭呈
葉狀並飾有動物的頭，或描述遠古時代上帝救世與《新約》的故事，充分表現出精密的佈局。

民間建築

羅馬式風格時期的典型現象之一，是城市化在民間建築與城市規劃領域留下了極其重要的影響。城市化使得古老的城市中心開始擴展，有時是改造，促進了新鄉鎮的興起。這些新鄉鎮將成為許多城市的原始核心。但幾乎不管是哪一處，它們的原始面貌都蕩然無存了，後世人們進行一次又一次的改造，讓民間建築隨著時間而銷聲匿跡。現今還留存下來的主要是有牆垛、方形塔樓或圓塔樓的牆墟，大門的旁邊或上方建有堅固的塔樓，而門上有時還有雕刻裝飾。貴族的塔樓、權貴人士的房居也幾乎無跡可循。這些權貴的房居通常是高大、結實的簡單結構，牆壁光滑，都是由粗糙的石塊所砌成，窗戶很少或幾乎沒有。

這類典型建築構成了當時城居風景的主要特色。在聖吉尼奈諾（San Ginignano）地區與塔爾吉尼亞（Tarquinia）的科耐多（Corneto）地區尚保留著若干上述建築。這些小鎮可以幫助我們想像一下當時大城市的風貌，比如佛羅倫斯與波隆那（Bologna），這兩個城市當時分別擁有一百五十及一百八十座塔樓。但今天只剩下孤零零的幾座。

羅馬風格時代留存下來的民間建築非常稀少。宗教建築的幾個特徵在它們身上也有，比如拱頂的運用。右圖為阿那尼（Anagni）宮殿。

身、受洗堂，以及教堂中部，或者教堂邊側，或者是對面的鐘樓（通常位於教堂正面兩旁）。教堂本身的形式都很簡單，呈兩個斜面組成的棚屋狀，或是中斷突出式，即中央要比邊側高出許多。而且義大利與北部其他國家裝飾風格各有不同，而構造方面卻差不多。在比薩及盧卡地區，教堂的正面飾有一排排相互重疊的小拱；在佛羅倫斯地區，則普遍採用彩色大理石作為鑲嵌裝飾；而在西西里地區，伊斯蘭裝飾與羅馬式築牆則融為一體。

城堡與宮殿

羅馬式風格時代建造的城堡有幾個特點，這座雄偉的洛切斯特（Rochester）城堡，有兩道圍牆環繞衛護，裡面的圍牆四角還築有塔樓。

洛切斯特城堡，位於英國雖然現在留下來大部分具代表性的羅馬式建築是教堂，但羅馬式建築並不是只有教堂。中世紀是城堡的時代，城堡密密麻麻地遍布歐洲各地，是當時歐洲的最大特色。

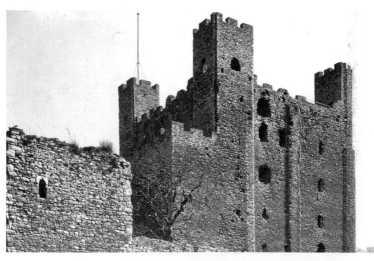

與前邊三個「大國」相比，其他國家的地方特色就沒那麼豐富了，但有趣的建築仍然很多。值得一提的是英國，雖然許多英國的羅馬式建築手法皆源自於法國，但它們並不是單純被移植而已，英國建築有自己的威嚴氣勢。聖母堂在英國很流行，通常位於教堂的後部，非常寬敞，幾乎自成一個小教堂，是供奉處女的地方。

最後，必須提到羅馬式建築中無處不在、但無法確定其源出何處的三個特色。第一是方柱的輪替，也就是粗的方柱與細的方柱，或方柱與圓柱

圓

古典的羅馬式教堂是長方形的，但同時也有其他類型的教堂，最有意思的要屬圓形教堂了。從這種教堂的裝飾及牆壁可以看出羅馬式風格的特徵，如門口的小柱廊，拱式斜前開口的窗戶，還有粗糙的外牆。

大部分的圓形教堂都與存放聖徒或殉道者的遺體有關，而圖中的布萊西亞（Brescia）大教堂則是例外，它是為了一個民間團體所建，也是東倫巴第地區類似建築的代表。

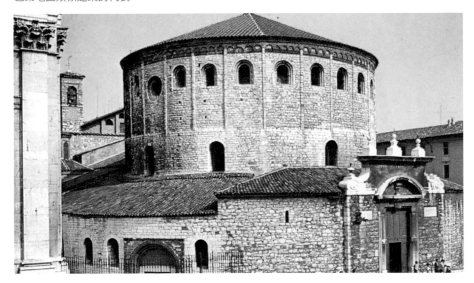

間相互更替、變化的設計風格，這種設計在建築上並沒有必要，也許只能說是當時人們對建築韻律感的偏好。

第二是教堂的地下室，相當於一個小教堂，通常用作存放珠寶與聖物。第三是圓教堂，圓教堂雖然不多但很重要，通常是為了祭拜救世主而建，可能是以耶路撒冷耶穌受難教堂為樣本而建造的。

在羅馬式建築方面，我們僅提到宗教建築，民間建築雖然數量不多，但還是有的，像是城堡和宮殿。不過由於「羅馬式風格」的特色就是教堂，而且民間建築中的羅馬式風格，在教堂都有，只是多了若干修飾，所以在此對民間建築便不多做描述了。

雕 塑

　　中世紀的人們認為藝術不是獨立的。相反地，每種藝術活動都應該用自己的方式和手段，為建築的建造、裝飾服務，建築本身被視為一項根本性的工程：雄偉的教堂，是人們奉獻給創造人類的創世主的建築。

　　在這樣的觀念中，雕刻、繪畫顯然都是臣屬於建築這個主體藝術，都是為了滿足建築的需要與喜好而服務的，所以羅馬式建築中，才有那麼多的造型與圖像裝飾，但修道院建築例外，因為修士們的規則中，視所有「裝飾」為禁忌，這種建築的藝術力量僅由建築本身來展現。

　　而多數雕塑在建築中，都扮演著功能性或表達性的「紐結點」，像是入口大門、柱頭、講經台、托座、框架、門的表面等等。

　　這些「紐結」部分都被設計為雕刻作品，這些雕刻作品的構圖總是千變萬化，但仍可以總結出幾個共同點。首先來看看大門這個最典型的例子。

　　除了中殿入口的大門，

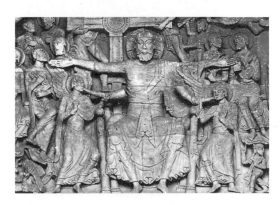

保利・舒・多爾都尼修道院的門楣細節。

杏仁形狀的曼陀羅框架與水平帶

在門楣（大門上面的半圓）的救世主圖像，一定位在中央，是整個門楣佈局的軸心。在大部分情況下，救世主耶穌的圖像都呈近乎橢圓形的杏仁形狀。這種圖案也經常出現在繪畫裡，它將耶穌與環伺在他四周的其他人物，清楚地區別開來，讓人們一下子就可以辨認出來。在門楣的下半部通常有一道或數道水平帶，重複地出現聖徒或其他圖像，當作是裝飾點綴。

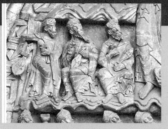

▼莫伊薩克聖彼得修道院大門門楣。上面刻有坐著的耶穌，幾乎呈杏仁形，下面有兩條水平帶，一個水平帶是人像，一個水平帶則是抽象圖案。

▲莫伊薩克聖彼得修道院大門門楣的水平帶細節。

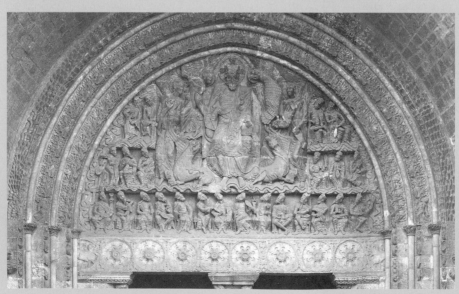

也可以在每個小殿與神壇入口處設置更多的大門。大門通常呈長方形，上面有半圓的門楣。有時也會有一根精雕細刻的柱子立在中間將門分為兩半，門楣上的雕刻變化多端，各有千秋。

在設置大門的時候，開口或多或少地呈現一層一層的斜削狀態，也就是說從外側至裡側，大門愈來愈小，像是凹進去的樣子。

門楣上的雕刻是最重要、最富意義，也是最具特色的雕刻。中央的耶穌坐像比例一定比周圍的人物大，而且總是在杏仁形狀的曼陀羅框架中，這種尖頭橢圓形的圖飾象徵著神光。

在門楣的下位，總有一條或二條水平帶，上面的圖案有的是動物爭鬥之圖（當時常用不同的動物代表善與惡），或是一系列的格式化人物，有時則是幾何圖案。格式化的飾圖輪廓和人物類都沿著一條水平「飾線」展開。也許這就是羅馬式風格雕匠的審美觀：他們注重的是一件事、一件軼聞，而不是單獨一個人及其外表特徵。當時的人們喜好軼聞、關注日常生活，樂於從事手工行業，展現手工藝術，這種廣泛而典型的藝術觀，跟前後時代的藝術觀大異其趣。

除了大門，另一個雕塑重點就是柱頭。羅馬式風格時代跟之前的遠古時代，及其後的文藝復興時代不同，對柱頭這個裝飾性的建築成分並沒有標準化，不過還是可以明顯地看見倒梯型柱頭的趨勢，但這種柱頭還是個十分粗糙的立方體，它的下部與側部的稜角是鈍的。雕匠就是在這種四方體的表面上細細刻上《福音書》中的故事，裡面有不同職業或日常生活的情景，或是人與人或妖物之間的爭奪，或者是完全杜撰的寓意性圖畫。

雕刻技法有很多種，像是近乎粗暴、野蠻的粗糙技法，或是接近現實主義的生動表現技法，以及帶有古羅馬印痕的造型技法等等。所以雕像可以被雕成粗略的浮雕，或者近乎全圓的作品。其實不少柱頭根本沒有裝飾性雕刻，或者僅有幾何圖案雕印。

最適合來雕飾門的材料是銅，當時的銅加工技術能力因地區而有差別。

格式化與重複的裝飾

在這些雕飾中，人物的格式化與重複，幾乎毫無
變化，這是羅馬式雕刻藝術的特徵。這種圖飾在
水平帶應用得淋漓盡致。

上圖及下圖：米蘭的斯弗哲思宮殿（Castello Sforzesco），內容為菲德力克、巴巴羅薩與其隨從。

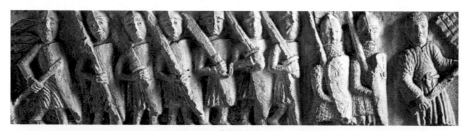

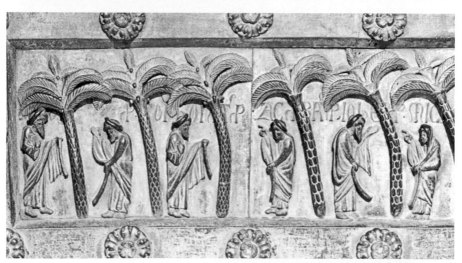

這些雕刻呈現著另一種活力，它的圖像分為人物（型
態相同，但表情相異）與植物（小棕櫚樹）兩種。兩種
圖像在水平方向上有秩序地重複、分佈著。

40

比薩大教堂的聖雷納里大
門。大門為銅製,由波那諾
(Bonanno)、比薩諾
(Pisano)所建。大門上的
雕刻生動地描繪了耶穌的一
生及耶穌顯靈的情景。

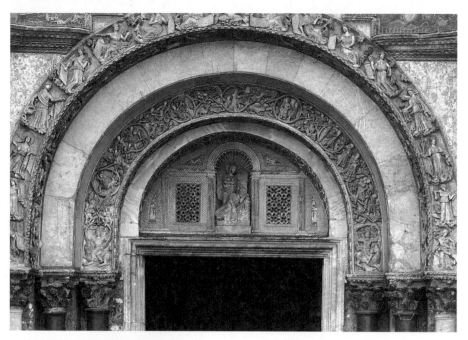

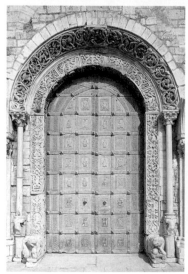

▲威尼斯聖馬可大教堂主殿大門以鑲嵌式的弦月窗為裝飾，窗上雕刻的是世界末日審判的情景，窗的外圍有三重雕拱，雕刻的圖案除了常見的先知，還有聖德人士、平民，或是代表月份、動物、小孩的飾圖，以及不同職業的圖像。當時的威尼斯是義大利最早建立藝術職業體系、創立同業行會的城市。

◀特拉尼大教堂（Trani）的銅質大門。

裝飾是在方形中進行的，通常雕有宗教故事，或是人物或猛獸，四周又被略有浮雕的框廓所圍，或被四個頂點的小獅頭而成的框廓所限。儘管框架只是簡單的幾何形狀，但是上面完成的雕刻構圖總是栩栩如生，富有動感。

　　這種銅門在歐洲中部及東部廣為流行，像是義大利、德國及斯拉夫國家。不過，雖然當時雕刻是附屬於建築的，但在羅馬式風格時代，人們也同樣能夠結合這兩種藝術形式。有時候雕刻甚至超越了傳統上分配給它的比例，甚至佔領了建築的整個正面，這在歐洲南部地區尤為明顯（普羅旺

銅門

在羅馬式風格流行的中世紀期間，銅這種素材再次被廣泛運用在藝術作品中。雖然還沒被運用於巨型塑像，但已被做成格子板，貼在木門上面，兩扇門被分割為許多四方形，四方形之間用幾何線條隔開來，每個四方形裡都是一個故事。

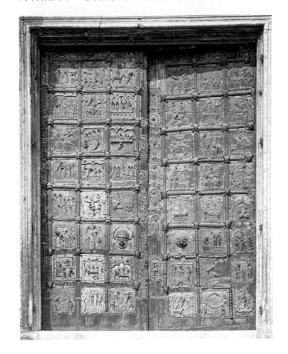

維洛納聖希諾大教堂的大門。每個小格子的頂點還有小獅頭作為分隔，當時主要盛行於中歐及東歐（義大利、德意志、斯拉夫國家），在西歐諸國則比較少見。

斯地區、義大利）。

　　這些地方的人們，設計了一條很長但不高的「水平帶」，用來組織圖畫所表現的故事，就像是一幀巨型的畫布。而且羅馬式雕刻的首要功能並不是「裝飾」，而是「教育」，用來向非常虔誠，但不識字的民眾們，講

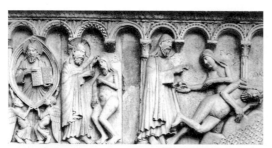

莫岱納主教教堂描述《聖經・創世紀》故事的浮雕，由威里吉摩（Wiligelmo）所創作。威里吉摩是羅馬式風格時期最出色的雕刻師之一，這個創世紀浮雕的人物舉止非常豐富、生動，讓故事有著巨大的感染力。

奧屯（Autun）的聖拉薩弗教堂（Chiesa di Saint-Lazave）的柱頭，雕的圖案是「東方三博士之夢」。

門楣中的顯靈圖像

在法國的波爾格涅（Borgogna）、林格多克（Linguadda）、多爾多涅（Dordogne），及西班牙北部地區的修道院及教堂中，可以看到大門門楣上壯觀的浮雕，這種裝飾手法分佈地區極其廣泛，後來還慢慢地傳到歐洲其他地區。

門楣中的圖像對於信徒而言，代表著「門檻」，也就是從俗世的日常生活的空間，過渡到教堂的神聖空間。教堂的建築金碧輝煌，祭禮輔具神光燦爛，表現出聖潔的神靈顯現與施恩的耶路撒冷聖地。

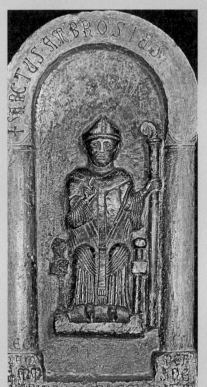

因此，門楣的圖像常有顯靈的景象，同時它們也象徵著基督的神通能超越一切，例如耶穌將在世界末日再次降臨拯救世人、進行末日審判等。

米蘭城堡博物館的聖安布羅傑主教浮雕，周圍以拱頂裝飾環繞。

這位主教是米蘭的守護神，拱頂的運用除了建築本身，也廣泛應用在教堂的神龕、石刻、祭禮用品等等上，尤其當需要將序列分佈的人物分隔開的時候。

立方形柱頭

羅馬風格將古希臘與古羅馬的古典柱頭藝術（陶立克式、愛奧尼克式、柯林斯式、混合式）揚棄或改造了，創造出一種羅馬式風格獨有的柱頭藝術：立方形柱頭。將柱頭下部位的六面體石頭的稜角磨鈍，就變成立方形的柱頭。這種柱頭又因實際情況而千變萬化，成為雕塑的基礎（而不是像古典時代成為抽象圖案的基礎）。

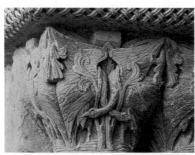

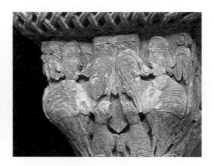

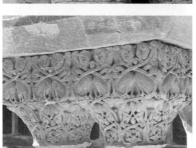

◀坎特伯里（Canterbury）大教堂的柱頭。立方形的柱頭，四面光滑，上面的雕刻完美地描繪出羅馬式風格中，難得一見的荒誕故事場景。類似這樣的X狀構圖是很常見的。

羅馬式的雕刻與建築關係非常密切，圖像重複，讓邊飾清楚區隔人物及其他相鄰人物，也是一種常見的手法。

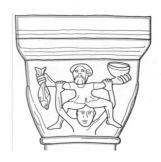

耶穌受難像

耶穌受難像的雕刻材料有很多種。羅馬風格時代的雕刻師在耶穌受難這個主題中，滿足了他們對緊湊、複雜裝飾的熱愛，他們對色彩豐富、富於表現力的追求，也在這兒得到了實現。耶穌救世主被釘在十字架上，也很符合雕刻師們將雕刻佈局局限在一個預設的框架的習慣。

耶穌受難像在羅馬風格藝術中經常出現，不同國家有不同的風格。德意志的耶穌受難像很有感染力，義大利的則顯得神聖，西班牙就很單純，通常全身披著衣服，衣服上佈滿光滑而寬的衣褶，並繪成彩色。

耶穌像在西班牙被稱為「聖像」，因為它不是被雕刻成一個受到極刑的可憐人，而是充滿榮耀光輝的上帝。西班牙的這類作品亦受到義大利及德意志的影響。

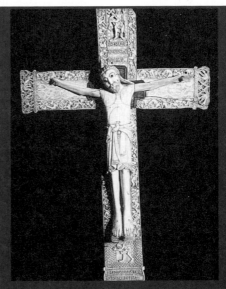

▲象牙雕刻的耶穌受難像，位於馬德里，考古博物館。

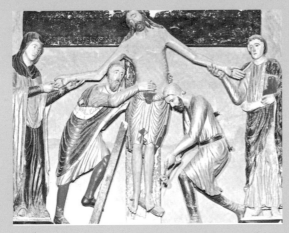

將耶穌從十字架上卸下，此木刻位於伏爾德拉（Volterra）大教堂。義大利中部地區十二、十三世紀時很流行這種木刻藝術。

述《聖經》中的故事及他們自己的故事，水平帶就可以滿足這種需要。人們為了這個目的，在大門、柱頭及建築任何部分的雕刻上都放上這些富有象徵與諷喻的飾圖。

在雕刻技術方面，羅馬式風格呈現出一些深層的共同點：人們已不再刻意追求人物周圍的環境及人物本身的逼真性，或多或少出現了一些變形，來象徵真實與虛幻。但具體來看，這一點又因地點和年代的不同，呈現出豐富的變化。

一幅幅雕像相互為鄰，散布在圓柱之間的壁龕中，或雲集於門楣與柱頭，它們的佈局富有韻律、象徵性和表現力，但並非寫實。雕像中浮雕佔大多數，雖然有時看起來很粗糙，卻總是變形的，生動活潑，極具表現力。

羅馬式雕塑不分大小皆各具魅力，而且不只表現在大型雕刻中，在許多珠寶首飾中、神龕正面飾物，以及聖物盒等祭禮用具上，都可找到羅馬式雕刻藝術的蹤影。耶穌受難像是當時最典型的祭禮雕刻，西班牙人將該雕刻稱為「聖像」，因為它不是被雕刻成一個受到極刑的可憐人，而是服裝嚴謹簡潔、充滿榮耀光輝的上帝。

繪畫

　　羅馬風格時代繪畫，像是壁畫、繪畫、書籍插圖、羊皮紙上的畫，有許多已經亡佚了，能夠保存到現在的作品，不一定是當時最好的作品。但是繪畫各方面為羅馬式藝術的確貢獻良多，不僅是在畫板上的畫，還有在建築中作為裝飾的畫。裝飾畫主要是畫在新鮮的灰泥層上的壁畫，或是只有在義大利才看得到的鑲嵌畫。

　　羅馬式風格時代的人們喜歡讓整個建築，或至少建築的主要部分，尤其是半圓形後殿及主殿上面的牆壁，以繪畫來作為裝飾。圖畫內容通常是《舊約》與《新約》的故事、聖徒的生平、凡人的生活、傳說或遠古的盛事。繪畫的重點幾乎是杏仁形框架中的耶穌坐像，他的四周對稱圍繞著聖徒、凡人，以及被耶穌制服的魔怪。在靠近拜占庭並深受其影響的義大利，這些繪畫往往被帶有典型東方氣息的大型鑲嵌畫取代。

　　簡單地說，繪畫和鑲嵌畫就是表現當時的「道德」倫理故事。羅馬式繪畫就像其他藝術形式一樣，注重效果甚於美感。鑲嵌畫的表現重心在於故事的敘述上，經常使用鮮豔大膽的顏色，表現力也很強烈。跟當時的雕刻一樣，繪畫也拋棄了遠古時期的古典藝術為準的準則或傳統，所以藝術家對人物活動環境的真實情景並不注重，當畫到自然景觀或農村風情時，他們就使用象徵：一棵植物代表著人間天堂，一列橫線表示海洋等等，而

構圖

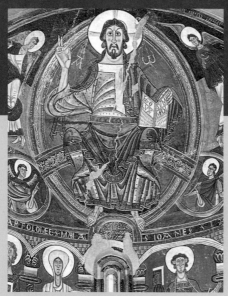

除了角狀、稜角狀構圖（經常是開口的，而非閉合），羅馬式繪畫中還經常出現源於建築的一些圖案，用來作為分隔人物的框架。像是拱頂，在當時相當常見。

耶穌坐像

羅馬式風格繪畫跟雕塑一樣，也常常運用杏仁形狀的框架。右圖的耶穌像壁畫位於加特隆納（Catalogna）地區陶勒（Tahull）市聖米歇爾教堂，大到教堂的整個內部都是這幅畫。忠實地反映出加特朗尼藝術的特色：在關鍵部位大量使用粗澀的綠色。

威尼斯聖馬可大教堂的聖拉里奧（Sant' Llario）鑲嵌畫。它的構圖跟雕塑相同，例如拱頂，但繪畫比雕塑多了顏色的運用，讓鑲嵌畫的精緻和生動非石刻所能及。

單調固定的構圖

對於羅馬風格時代的畫家來說，表現人物形象並不是繪畫的重點，人體只不過是支撐衣飾的架子而已，人物的態度顯得神聖，而虛無飄渺，大多顯得不太自然，大部分的構圖都很單調固定。

聖利烏廷諾（San Liutwino）主教，他曾任埃格伯特地區（Egberto）的大主教。現收藏於奇維達（Cividale）國家文物博物館。

祭奉聖米歇爾阿康傑羅（San Michele Arcangelo）的祭壇正面細部，現收藏於巴塞隆納加特隆尼亞藝術博物館。一樣是單調固定的構圖（呈曲線狀的布幅正好在正中央），這裡還有一個常見的圖案，就是呈嬰兒狀的靈魂，正由兩位天使用布幅托送到天堂。雖然這只是個象徵，但對生活在中世紀時代的人們來說，它的意義是再清楚不過了。

51

且將人物變形、誇張構圖，藉以突出場景，來加強畫面整體的效果，使觀者的注意力集中在最重要的細節上。

羅馬式繪畫的構圖雖然很簡單草率，卻很少使用三角形、方形、圓形或錐形這些純粹的幾何形狀，總是由直線或曲線組成繁雜的幾何形體。簡單地說，羅馬式繪畫的佈局通常是開放的，也是格式化的，圖像是被簡化了的。它的顏色可以非常強烈、或淡弱，其中的色調、色階變化可以無窮無盡，甚至可以從色調的差異及其他成分來區別羅馬式藝術的畫派，或確立藝術家之間的流派及特色。

精美的巨型幾何圖案，是羅馬式藝術另一個重要的牆壁裝飾（尤其是裝飾方柱），羅馬式教堂首次採用了繽紛奪目的彩色玫瑰窗，後來還成為哥德式藝術的元素。一種藝術活動的構思與影響，往往在另一種藝術活動中得到再次利用與發揚。

繪製的十字架

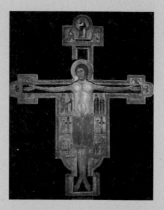

巨幅十字架繪畫，懸掛於殿堂之後部或聖像壁。這是十二世紀義大利中部地區的典型繪畫創作。畫布有明顯的輪廓，耶穌受難像高大居中，周圍有若干次要人物與圖景，耶穌雙臂兩端是《福音書》的作者，中間的圖畫分別是：聖喬凡尼、虔誠婦女、盜賊、耶穌的下葬及耶穌復活。

這些十字架繪畫看起來都很平板，缺乏戲劇性 （從法國與拜占庭傳入另一類受難耶穌聖像，耶穌通常都呈現痛苦狀，或已經死去），而且充滿地方化的拜占庭風格，但這類十字架繪畫在北歐，以及東地中海地區都沒發現過。有賴它們，才有一些十字架繪畫的傑作，例如：比薩諾（Pisano）、西馬布爾（Cimabue）及喬托（Criotto）等人創作的耶穌受難像。

鑲嵌畫（馬賽克）

鑲嵌裝飾在羅馬式風格時代達到高峰，尤其是在地中海地區。這一帶直接受到鄰近的拜占庭藝術的薰陶。鑲嵌畫就是將許多細小的、尺寸、顏色各異的鑲嵌物拼貼在一起，形成各式圖像。在拜占庭地區，它不僅是繪畫，而且也是建築裡重要的組成成分。與拜占庭藝術發生直接關係的城市地域，像是威尼斯，就是鑲嵌畫最流行的地方，而且人們還發展出一套鑲嵌藝術，將伊斯坦布爾（Costantinopoli）的傳統與歐洲地區的新風格都揉合在一起。上圖即是威尼斯聖馬可大教堂的鑲嵌畫細部。這類裝飾從威尼斯、托斯卡納，一直到西西里亞（Sicilia）整個地區的羅馬式風格建築中，都看得到。

面容

在羅馬式藝術中，雖然有很多的習慣和規則，然而在表現人體及表情中，卻沒有一種通用的手法能概括一切，但還是可以提幾個共同點。例如：一個線條或一組線條就將一張臉描繪出來，有些長方形的地方就是臉，眉毛與鼻子則以單線來勾勒，嘴唇則以雙線勾勒等等。當然這只是一種概括性的描述，不同的國家和不同的藝術家們在處理這些細節時，一定有很多差異。不過這種描述大致上還算正確，尤其是對純正的歐洲作品而言。

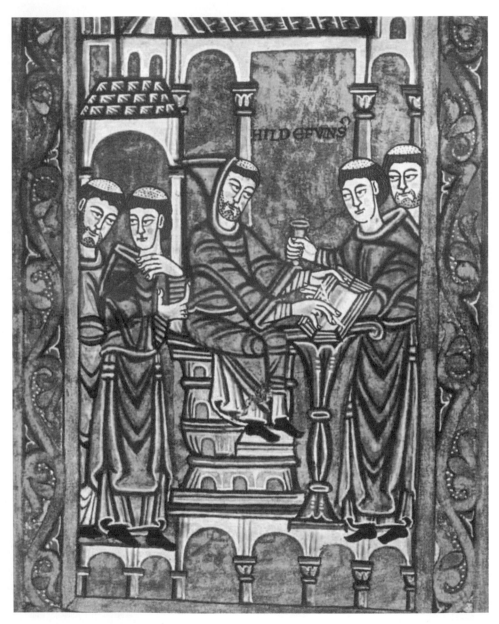

聖伊德風索（Sant' Ildefonso）在編書。巴爾瑪（Parma）皇家圖書館。

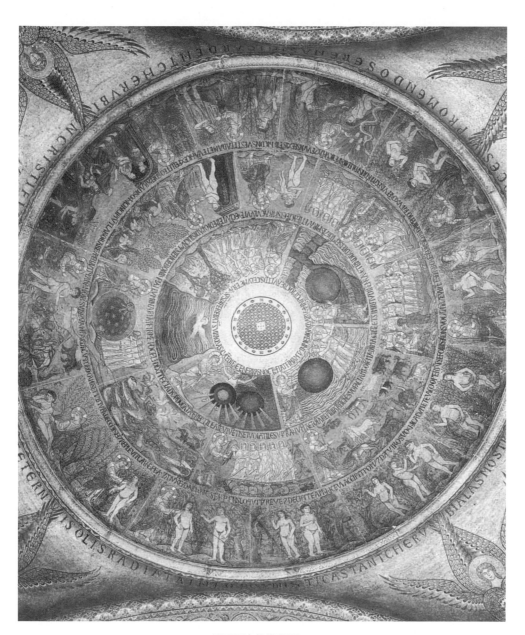

聖馬可大教堂穹頂。

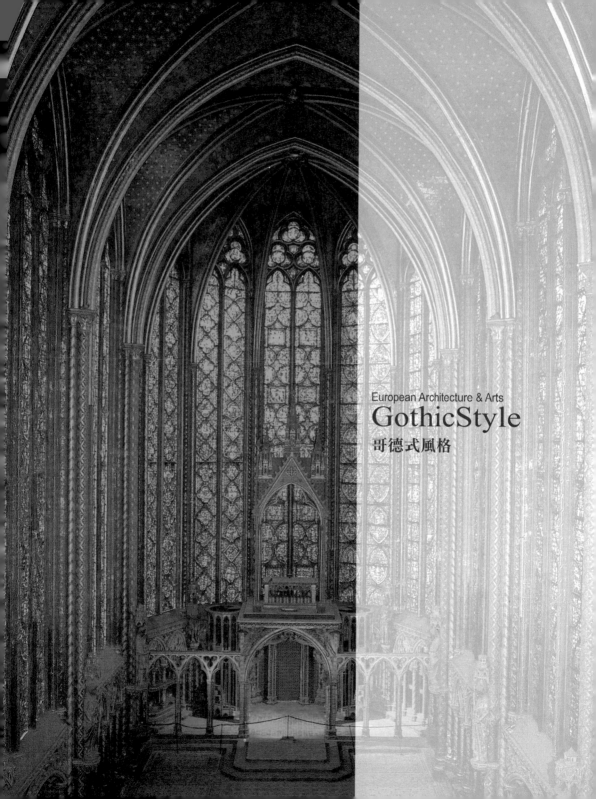

European Architecture & Arts
GothicStyle
哥德式風格

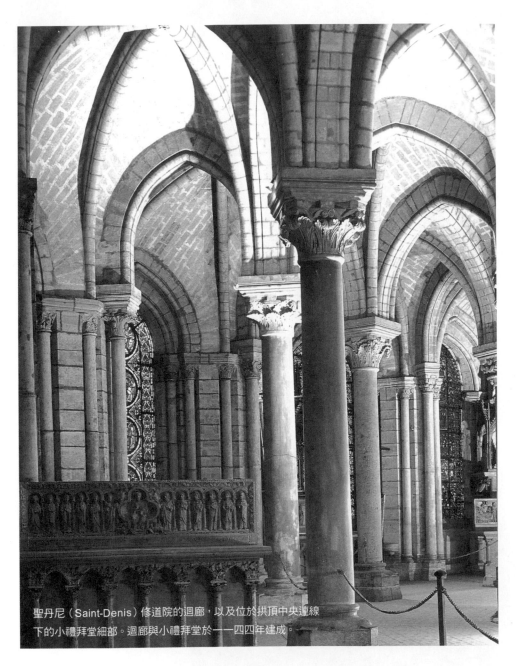

聖丹尼（Saint-Denis）修道院的迴廊，以及位於拱頂中央連線
下的小禮拜堂細部。迴廊與小禮拜堂於一一四四年建成。

導 論

　　由於哥德式藝術發源於比較偏僻的阿爾卑斯山以北地區，與來自繁榮南方的羅馬式藝術，發源位置恰好相反，因此文藝復興時期，義大利的某個人文主義者，認為這種出自北方的藝術形式是野蠻的，便以「哥德」這個對野蠻種族的稱呼來指稱它，帶有歧視的意味。

　　不過，哥德式藝術雖然被拿來與北方的蠻族哥德人相比，但它真正的誕生地卻是在卡佩（Capetingi）王朝統治時期的法國中心，即巴黎以北的富饒之地──法蘭西島。法蘭西島出產一種既耐蝕又易於加工的優良石灰岩。一一四〇至一一四四年，法國人用這種石材重建了巴黎聖丹尼修道院的唱詩台，而這一個工程的設計者，可以說就是哥德式藝術的創始人。因為從此之後，法國各城市的教堂都依照這個風格來重建或建造，例如現在的夏特爾（Chartres）大教堂、巴黎聖母院、蘭斯（Reims）大教堂、亞眠（Amiens）聖母院、波維大教堂（Beauvais）等等，這些建築物至今仍為法國哥德式藝術的登峰造極做著見證。

　　此後，哥德式藝術以法蘭西島為起點，逐漸在整個歐洲傳播開來。自從一一七四年，法國建築師古列勒姆・迪桑斯（Guglielmo di Sens）在英國建造了當地的第一座哥德式建築　　坎特伯里大教堂後，英國人接著完成了其他的哥德式建築傑作，包括一一九二年的林肯大教堂（Lincoln）、威爾斯

（Wells）的聖安德雷（Sant' Andrer）教堂、威斯特的阿巴利亞（l'Abbazia）修道院（一二四五年），及格洛塞斯特（Gloucester）的三神一體大教堂等等。

　　而哥德式藝術流傳到德意志時，不僅在德意志本土蓬勃發展，更遍及所有日耳曼語系地區，並且影響了東歐與斯堪的那維亞半島，這些地區的哥德式建築代表作有：從一二四八年開始建造的科隆大教堂、弗里堡大教堂，以及十三世紀上半葉的維也納聖史提芬教堂等。

　　哥德式藝術到了西班牙與義大利，就不再純正，而被拉丁化了。在那裡，不僅一些具代表性的建築特點消失無蹤，在十五世紀末，更演變成走向極端的「火焰燃燒」哥德式藝術。「火焰燃燒」雖然是經過這些拉丁語族本土化的哥德式藝術，但實際上卻缺乏原創性、新階層的活力，以及他們對自己民族特性的認知。

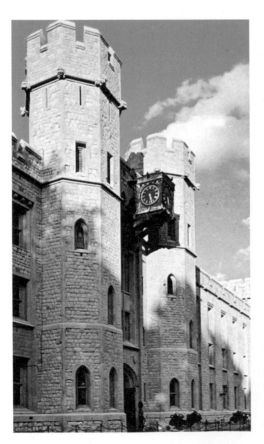

倫敦塔的局部。始建於一〇七八年，之後屢次擴建。倫敦塔是典型的城集堡：中央的建築物由一堵建有十三座塔的牆所圍繞，而那堵牆的外圍，又被一座建有八座塔的圍牆以及壕溝所環繞。

建築

　　回顧十一世紀與十二世紀的歷史，我們可以從中發現，哥德式藝術並不是突然出現在某一天，或是受到某個特定事件的影響才誕生出來的。不過，它的的確確是一個剛擺脫封建制度的束縛、有活力、正在演進的社會，所孕育出來的產物。這個新的歐洲社會具有許多特點，最重要的有：新社會階層的興起，這個新階層即是中產階級。他們不再為貴族工作，而自由地在城鎮裡經商貿易，或從事手工藝製造業，雖然各個行業中仍然有嚴格的行會、公會在管制著，某些職業本身也有很高的門檻限制，但與從前相比，社會已經大大開放了；而像法國、英國這些國家，政局獲得重新整頓，國王的權力被鞏固起來，貴族的特權跟著減少，商業與城市則興旺起來了。

　　提到建築藝術，就不可以忽略修道院院長、主教、修道士、教士這些神職人員，他們對建築物建造風格的影響確實相當大。因為這些為神服務的人士，不再只關心信徒們的靈魂，而漸漸成為城市生活的要角，對權力、物質和財富，表現出愈來愈大的興趣和野心。到後來，甚至常與貴族階層、君王和皇帝發生衝突（如敘爵之爭）。

　　在這種風氣下，主教和資產階級投資建造宏偉的新教堂，目的不僅是為讚美上帝而已，同時也是為展露他們心裡無法掩飾的自豪。這些人想驕傲地站在高大堅固的教堂上面，俯視方圓百里內成千上萬的居民，讓人崇

拜、景仰，並且為這一座巍峨的建築物傾倒。

　　此外，建造高聳雄偉的教堂，也不外是對於「經院哲學」的宣揚。所謂經院哲學，就是歐洲中世紀教會用來傳播教義的哲學，這種哲學的實踐方法是，藉著傳授信徒各種知識，告訴他們與上帝溝通不僅可以依靠信仰，憑藉人類的理智同樣也可以——人們可以利用複雜精細、既嚴謹又細瑣的思維力量，來與上帝溝通。正是這種經院哲學，啟發了哥德式教堂的建構靈感：極力往高處發展，依賴其間複雜、精美、格式嚴謹但細膩豐富的設計，來與上帝溝通。

正面

從夏特爾（Chartres）大教堂中可以發現哥德式建築的許多特點，例如：正中央的大門明顯標示出中殿高於側殿；巨大的圓花窗；在兩側各有一座極高、飛升的塔，且保持著精確的比例關係（左側塔的尖頂大致為塔總高度的三分之一，下面的部分則佔全部高度的一半）。

夏特爾聖母大教堂西側的正面。兩翼之塔，垂直飛升，且形狀、大小相異。北翼（左側）之塔建造於一一三四年，高達一百一十五公尺；而在十四世紀初，人們又在塔頂鑿了穿透孔，將塔頂裝飾得輝煌異常。南翼之塔，建造於一一四五年，高一百零六公尺，而僅是尖頂就高達四十五公尺。

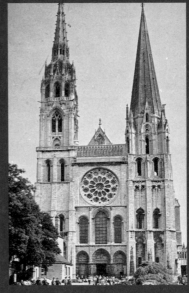

可以通往天堂的教堂

　　哥德式教堂建築中的每一種構造元件都非常高聳、尖細,尤其是拱門、方柱和拱肋。這些元件讓建築物變得似乎完全不受重力的影響,一再挑高,以超乎想像的方式,伸展到令人目眩的高度。當人們抬頭瞻仰時,往往會覺得教堂尖細垂直的屋頂,彷彿連接著天堂。

　　事實上,這種能在人們心中勾勒天堂景象的教堂建築,是建築師利用創新的建築技巧建構而成的。他們採用飛扶壁、扶垛等元件來支撐拱頂,讓教堂屋頂儘可能地高,然後以不可思議的樣子,垂直聳立在天空中。讓人看了,不禁覺得可以經由此地,通往天堂。

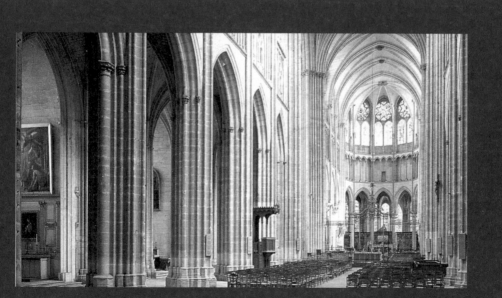

奧格塞爾(Auxerre)的聖安提埃娜(Saint- Etienne)大教堂中殿。

如果看過蘭斯大教堂（Reims）、夏特爾主教教堂（Chartres）、巴黎聖母院、波維主教教堂（Beauvais）、亞眠聖母教堂（Amies），以及法國各大小城市和整個歐洲的居民，為建造這些「上帝棲身之所」所付出的辛勞與代價，就會了解這些哥德式建築簡直就是奇蹟。

這些建築幾乎都是動員了所有民間的財力、物力和勞力才完成的，每一座教堂的背後，都有成千上百萬來自中產階層的無記名捐贈，以及無數當地居民自願提供的義務性艱苦勞動。夏特爾的居民們就是因為無怨無悔地提供勞力，而聞名於建築史。這些居民在可憐的馬匹都已經筋疲力竭時，接替了牠們的工作，將載滿建築材料的馬車，沿著狹窄的上坡路，一直推送到建築工地去。而這些犧牲和努力，對於為了建造類似建築的歐洲民眾來說，還只是小意思而已。

不過，也是因為當時人們的品味、哲學觀和審美觀都逐漸在改變中，建築技術也進步創新了，教堂建築物才能夠這樣向天發展。這些創新中，最重要的是拱頂形狀的突破，人們擺脫了圓拱和斜拱的限制，銜接兩個弧

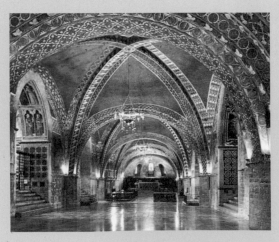

阿西西的聖方濟大教堂（下教堂）內部：建於義大利阿西西的聖方濟大教堂分為上下兩層，扮演著多重角色。但它一開始的建造目的，是為了當作方濟會創始人宣揚教派學說的基地。在教堂建築中，聖徒的基地通常都位在地下室。而聖方濟教堂最特別的是把基地建得與主教堂一樣寬大；因此這座教堂中就包含了兩個上下重疊的教堂：下部的地下室教堂與用於傳教的上部教堂。

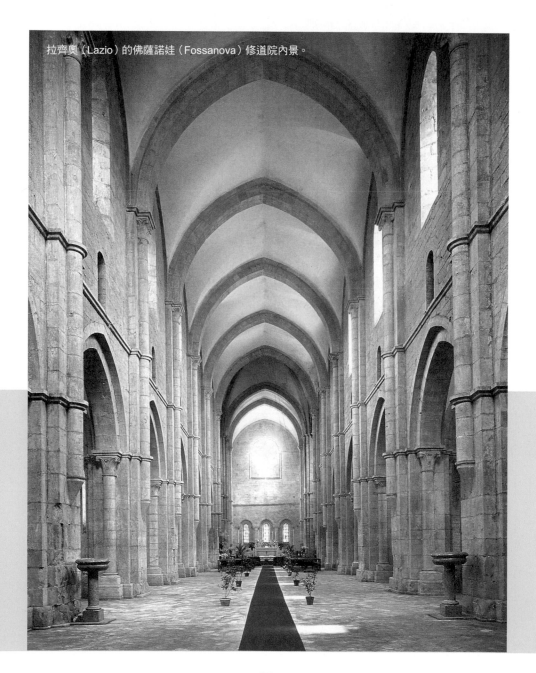

拉齊奧（Lazio）的佛薩諾娃（Fossanova）修道院內景。

形進而發明出尖拱。這種尖拱可以藉著兩邊弧形線段的變換，任意改變拱形的高度。哥德式建築就利用這種尖拱，發展出了造型變化多端的「尖頂交叉拱頂」。

尖頂交叉拱頂

羅馬式風格的交叉拱頂，是由兩個筒形拱頂交叉而成的，將半圓的拱圈頂端弄尖，就是哥德式的尖頂交叉拱頂。交叉拱頂外面的屋頂部分被稱為拱帆。而支撐拱頂重量、彼此之間相互交叉的結構，稱為拱肋，拱肋也就是拱形的外圈。拱肋匯聚在交叉拱頂的最高點——「拱頂石」（Key Stone）上面。

每個時代的建築師們都希望在技術上有所突破，而哥德式藝術時代的建築師便設法在上面加入直立又尖削的元件，來滿足對垂直感的追求。在不斷的嘗試下，一位沒沒無聞的泥瓦匠（當時人們是這麼稱呼建築師的）設計出了尖頂交叉拱頂。這位發明家只是試著將支撐拱頂的四根方柱蓋得靠近一

拱肋

布拉格猶太教堂的裝飾很簡潔，卻更能突顯出哥德式建築的基本架構。尖拱兩邊的拱肋，分別從兩邊牆壁上成列的半圓柱柱頭上，一根根向各個方向分出去，在屋頂上相交，做成一個尖頂交叉拱頂。而交錯的拱肋也在拱頂上做出了「拱帆」的效果。

布拉格猶太教堂拱頂局部。此教堂建於一二七〇年前後，是座最純樸、最基本的哥德式建築，外觀簡潔、幾乎無任何裝飾，就和一些修道院一樣。

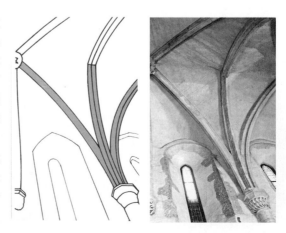

點，沒想到卻意外地將原來的半圓形拱圈擠成了由兩個半弧接成的尖拱，而它正好可以任意改變拱肋的弧度，往更高處伸展，這真令人驚喜！

尖頂交叉拱頂有一個很大的優點：它結實、有彈性，而且輕巧，因為拱帆的重量會被疏導到拱肋上，然後從拱肋傳到四個支撐點去（即傳到方柱或圓柱上）。

但是，尖頂交叉拱頂畢竟還是不夠平穩，因為它是弓形的，彎角大、垂直度又高，所以不僅會壓迫建築底部的方柱或圓柱，還會產生強大的側推力，而這種側推力要靠飛扶壁來紓解。

飛扶壁

在哥德式建築中，橫空而出的飛扶壁扮演著重要的角色：接納尖頂交叉拱頂的側推力，並將之疏導至扶垛上，再由扶垛傳到地面。

巴黎聖母院的半圓形後殿。後殿從一一六三年開始建造，到了十三世紀才完工。細致的飛扶壁將拱頂的側推力引到地面上，並形成饒富趣味的線條之美。

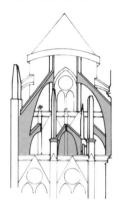

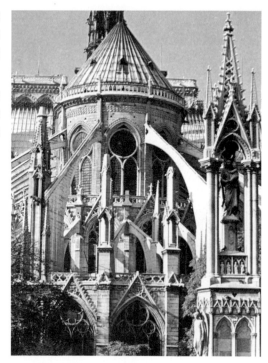

十字架形的配置方式

　　由於教堂建築本身就是一個宗教象徵，因此會考量到設計形式的象徵性，哥德式教堂也不例外，從外觀到內部，都呈現出十字架的形狀。

　　這種拉丁十字架形的教堂建築，通常由三個殿堂組成，最高、最寬敞的中殿是最重要的主殿。也有些更大型的哥德式教堂由五個殿堂組成，但這樣的情形並不多。

耳堂

　　「耳堂」是哥德式教堂建築的另一個特色。耳堂本身也是一組十字形

繁複又規律的天花板結構

科羅尼亞大教堂中殿和耳堂連接處的天花板細部。反覆交錯的尖拱形成華麗的尖頂交叉拱頂，使得天花板的整體佈局有如幾何學般嚴謹，其間變化繁複，充滿了強烈的動感。殿堂中的方柱由許多細緻的半圓柱組成，每根半圓柱承接拱肋，一直向上延伸，成為拱頂構造的一部分。這是哥德式建築中，一個很典型的特徵。

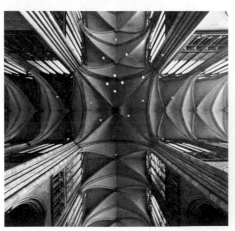

十字形耳堂

哥德式教堂的特徵之一就是會一再加建耳堂。人們常常會在拉丁十字架形的建築物中，那個作為十字中線的建築主體兩邊，再加入短臂，而被拿來當作這種短臂的小教堂就是耳堂。耳堂也是十字形的，通常會分成好幾個殿，正面有著華麗的大門，並且也使用塑像、拱廊和玫瑰窗來裝飾外牆，擁有和中殿一樣富麗堂皇的外觀。

巴黎聖母院南側的一個十字形耳堂。這是尚‧德‧謝勒（Jean de Chelles）一二五八年到一二七〇年之間動工建造的。正面設置了兩個

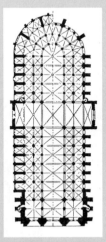

大小不同的玫瑰窗，一上一下，大的那一個直徑大約是十三公尺左右，由於正面有很多鏤空的地方，所以整座耳堂感覺起來非常輕盈可愛。

巴黎聖母院平面圖。

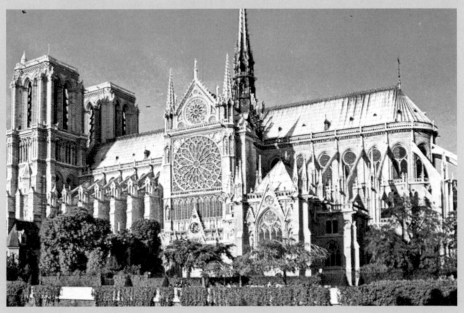

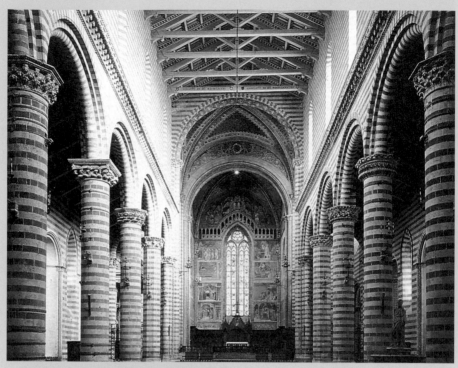

奧維多（Orvieto）大教堂內部。分隔殿堂與殿堂之間的拱門很寬敞。又長又直的廊柱、屋頂和地板之間光線的明暗變化，以及滿佈於柱子和牆壁上的雙色裝飾，讓空間產生微妙的動感。

聖瑪利亞教堂內部，佛羅倫斯。

的教堂，分成三個殿，如同整座大教堂的縮小版。加在十字架縱軸上的左右兩邊，它的門是面向另一邊的，和教堂大門的方向不同。

哥德式教堂中的耳堂非常漂亮，通常都會有和教堂正門一樣雄偉的大門，整體建築也分成三部分，四周被美麗的塔樓所環繞。夏特爾大教堂就是一個最好的例子，這座教堂總共有九個大門，其中有三個設置在教堂的正面，這三個門當中包含著名的雷阿勒（reale）大門，這個大門在一一九四年，一場侵襲教堂的大火中，竟然奇蹟似的保留下來，而且毫髮無傷；另外六個則分佈在兩邊耳堂的正面，半隱在精美的雕拱之後。如此重視耳堂的裝飾和建造，在哥德式藝術出現之前，是不曾有過的情形。

位在同一邊的耳堂和側殿之間的空地，會有一道拱廊。拱廊從教堂側殿

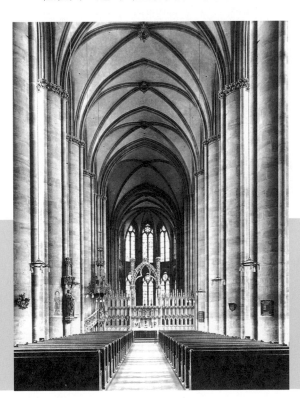

最後面的唱詩台那裡延伸出來，一直連接到耳堂旁邊。由於建築師沿著整道拱廊，設置了一系列的小祭台，所以側殿唱詩台的雄偉也被襯托了出來。

瑪爾布格（Marburgo）聖伊麗莎白教堂的中殿。
尖拱與尖頂交叉拱頂錯落有序。這個教堂大廳中的幾個殿堂高度都相同，各殿組合成三葉狀。這種三葉狀建築結構是萊茵河地區一種典型的建築形式。

讓柱子更多一點

在教堂裡面，區隔空間的東西是一組尖拱門。這些尖拱建造在造型細緻的方柱上面，這種方柱很特別，上面還蓋著許多的半圓柱。跟從前的教堂建築相比，哥德式教堂內部的方柱與方柱之間蓋得比較密，這又是哥德式建築的一個獨特之處。

中世紀藝術家的社會地位

在中世紀以前的義大利，藝術被當作是手工業的一種，下訂單的客戶高高在上，而藝術家的社會地位很低，他們就像是工匠一樣，負責製作精美的作品，卻不能留下姓名。但是，這種情況到了十二世紀，突然有了改變。當時的建築師和雕刻家，在群眾的支持下，開始在作品上署名。獲得有力人士的支持，是藝術家博取社會認同的一種好方法，例如，彼得拉克（Petrarld）、薄伽丘（Boccaccio）等人，就曾經寫文章讚譽喬托（Giotto）、西蒙‧馬提尼（Simone Martini），將他們和古代藝術家與詩人相提並論，大大將他們的社會地位提升到「菁英」階層。

不過，並不是所有的藝術家都得到了這樣的待遇，因為畢竟只有某些傑出人士才能獲得這些殊榮。總而言之，當時的藝術家尚未在現實生活中產生重要的影響。

十三世紀到十四世紀之間，工會和行會的制度出現在歐洲社會中，這些組織開始對培養藝術家的方式進行管制，對於藝術品的鑑賞，也施加了一套標準，這種強迫藝術服從於規範的做法，幾乎使藝術家們的創造力窒息。這段期間，藝術又再度被視為一種手工業。所幸到了十五世紀，藝術理論上的突破，大大影響了藝術家的日常生活，並且改變了他們與藝術品訂購者之間的關係。

空心的牆壁

在哥德式教堂中，牆壁並沒有穩定建築結構的作用，因此，牆壁的構造可以非常簡單。科羅尼亞（Colonia）大教堂的中殿就看不到任何有形的牆壁，它的下半部空間由尖拱架出來，上半部則由無數輕巧的圓柱支撐著尖拱，形成一道道縱向的拱廊，而拱廊撐開了中殿上半部的空間。在拱廊最深處則闢了大扇的窗戶。

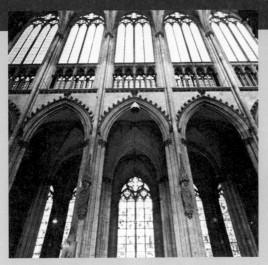

科羅尼亞大教堂中殿的牆壁。每一個方柱上都有一座聖徒的塑像，而每個塑像頭上都裝飾著一個華麗的蓋子。這些成列的方柱是建築結構中，唯一的實心支撐物，而中空的拱門、拱廊與如薄膜般的彩色玻璃牆，則負責將空間區隔開來。

　　在哥德式教堂中，建築師們將交叉拱頂覆蓋著的正方形分割成兩個一樣大的小長方形，這樣一來便多了兩根方柱，方柱的數目因而比原來更多了。

　　這樣做有兩個好處，每根方柱所承受的側推力大約可以減少一半左右，因此建築師可以放心在柱子上建造斜度很大的尖拱拱肋，也可以在屋頂上蓋出挑高很高的尖頂交叉拱頂，建築物的垂直感也就相對增加許多。

過分追求垂直感

　　當我們走進一個哥德式教堂，通常最先感受到的就是那令人屏息的高

連環拱廊

哥德式教堂的特點之一，是外牆上都會有一道設置著君王或聖徒雕像的尖拱拱廊。尖拱之下的廊柱是圓形的柱子，拱與拱互相連接成一道連環的拱廊。雕像就放在拱門下面。每個雕像雖然舉止動作相仿，但手勢略有差異。

這些雕像的表情都很嚴肅，胳臂緊貼著身體，兩腳垂直站立，肩膀和腰部刻得並不明顯，衣服的皺褶垂直往下伸，線條感覺很生硬，但是因為每條線都互相平行，看起來和一旁圓柱的凹槽很像，反而拉長了視線，使建築產生往上飛升的感覺。每個雕像臉部的神情不一，代表著不同的性格。雕刻師表現雕像神情的手法非常細膩，常常只是將眼尾線條延長，或是用很細微的線條讓嘴唇泛出一絲淡淡的微笑，就很傳神的呈現出人物的情緒和性格。

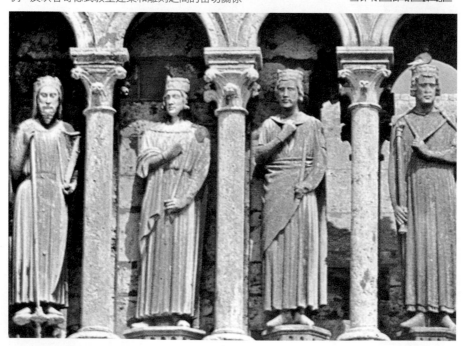

夏特爾大教堂南邊外牆上的連環拱廊，就是一個很典型的範例，反映著哥德式教堂建築和雕刻之間的密切關係。

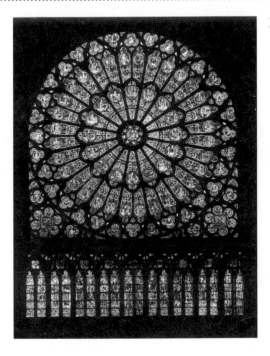

夏特爾大教堂左側耳堂的彩色玻璃窗。

度。這種效果不僅來自於中殿本身真正的垂直高度（巴黎聖母院高三十五公尺、蘭斯大教堂高三十八公尺、亞眠聖母教堂高四十二公尺），也來自於中殿的寬度與高度的對比。由於寬度要比高度少很多，因此看起來也就顯得很高，幾座具代表性的哥德式教堂都是如此，例如夏特爾大教堂的寬、高比為 1：2.6；巴黎聖母院為 1：2.75；而科羅尼亞大教堂的比例甚至達到 1：3.8。

不過有時候，過於追求垂直感也不是件好事。例如，建造於一二七二年的伯維聖彼爾大教堂唱詩台的拱頂高度，就曾創下四十七點五公尺的驚人紀錄！但不幸拱頂只維持十二年就崩塌了。

空心的牆壁

在哥德式建築中，牆壁並不需要負擔穩定建築結構的責任。因為建築中所有構造的重量，都會從拱頂開始，慢慢傳遞到方柱；而尖拱拱肋所產生的側推力，則會經由飛扶壁傳到扶垛，而扶垛是直接落在地面上、深扎

哥德式藝術中的光線

在哥德式教堂建築中，光線扮演著非常的重要角色，這不但是前所未見的，也是哥德式藝術中一個具突破性的新概念。這個時代的建築師們，完整的建構出方柱和拱頂的力學系統，用大面積的彩色玻璃窗來取代牆壁，創造出如一層薄膜般的牆壁。

這種牆壁營造了意想不到的效果。白天，太陽光透過窗子，射到教堂內部，產成許多耐人尋味的感覺，這些亮光，可以照亮殿堂、迴廊、耳堂，並且在禮拜堂金銀器皿光亮表面上，逗起反光。

「當後面新建的部分，與舊有的前面部分連接在一起的時候，整個教堂將因為新建築閃閃發亮的中央殿堂，而顯得輝煌奪目。所謂的光明，就是所有光明之物的亮光，結合在一起。為光線所掩蓋的高貴建築是光明的。」重建了聖丹尼斯（Saint-Denis）修道院的唱詩堂之後，接著想修建教堂中殿的修道院院長蘇格（Suger）這樣寫道。由此可見，當時的人們對光的渴求是如此強烈！光線似乎照亮了蘇格院長的眼睛，讓他內心充滿光明。因此在重建計畫中，他一次又一次地使用了「光線」與「光明」這兩個詞。這種誇張的語氣，正好可以表明當代人士對於光明的極度渴望，因此，他們決心採用新的建築技巧，將羅馬式教堂的陰影驅散。

對光線的追求是十二、十三世紀基督教文化中，一個反覆出現的主題。像托馬索・阿基那（Tommaso d'Aquino）及烏格達・聖維多雷（Ugoda San Vittore）這樣的出類拔萃的神學家，都認為「美」在於比例的諧調，以及光明。烏格達・聖維多雷這麼寫道：「光線並無顏色，但它照亮他物，彰顯了他物的顏色。」這個主張讓光線的美學意義與光的哲學意義緊密相連，與喬凡尼的《福音書》，以及聖・奧古斯丁的著作中所表達的思想相同。這種思想表明的是：上帝即光明，而創世界即為神光之舉。

彩色鏤空玻璃窗

夏特爾大教堂的四聯式窗戶。造型細緻的小圓柱把窗戶分成四格，小圓柱的末梢承接著三葉狀的尖拱；窗戶頂端的部分是由許多個「多葉瓣狀的尖拱」，和菱形所構成的精美幾何支架。

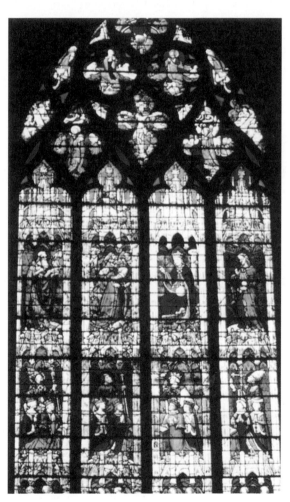

夏特爾大教堂一百七十六扇窗戶中的一扇：窗玻璃上垂直分佈的彩繪圖案突顯了向上飛升的感覺。太陽光透過這些顏色鮮豔的玻璃灑入教堂，照亮了內室，也照亮了窗戶上所描繪的《聖經》故事，營造出奇妙的光線效果。

於建築物外側的泥土中,所以不必擔心建築物會垮下來,而可以大膽利用空心的拱廊和薄膜似的大玻璃窗,來代替實心的牆壁。

哥德式建築的牆壁幾乎都是空心的,最多只有一層薄薄的彩色玻璃窗而已。這是哥德式風格的一大創舉,牆壁變得不再重要了。如果將哥德式建築的牆壁全部揭去,整座建築的骨架會一目了然地呈現在眼前,會像現代混凝土建築物的鋼筋結構那樣,看到哥德式建築的整個架構方式,最後雖然只剩下方柱、屋頂上交錯的拱肋、牆外的飛扶壁,以及扶垛,教堂的結構卻還是很堅固。

拱廊

仔細觀察哥德式教堂的內部,會發現每個殿堂的兩邊,都林立著一排整齊的方柱。方柱上面承接著尖拱,在屋頂上交錯。而中殿殿堂的上半部牆壁,往往還會有一個更特別的設計:每兩根大方柱的中間上面都會有一個拱門,而一個個拱門則連成一道環繞著建築物外牆的小拱廊。這種小拱廊的兩邊各用一整列輕巧的小圓柱作為廊柱。在哥德式教堂中,除了中殿,側殿的外牆上也常常有這種拱廊,例如科羅尼亞大教堂就是。這種小拱廊是中空的,而且是建築中一個重要的採光源。

彩色玻璃窗

哥德式教堂的高處以及唱詩堂中,都有幾扇寬敞的大窗戶。這些窗戶也是尖拱形的,而在這個大尖拱中,又通常會包含著兩個以細圓柱為拱柱的小尖拱,所以這種窗戶被稱為「二聯式」的窗戶;也有些是容納了四個小尖拱的「四聯式」窗戶;至於窗子內尖拱數量不等的,則是多聯式尖拱窗。

多聯式尖拱窗的上半部是鏤空的,鏤空的孔中間有一個圓,圓上也刻鏤著許多圖案,通常是植物葉子的葉瓣形狀。窗戶的玻璃上描繪著彩色的

神秘的飛升感

科羅尼亞大教堂中殿呈現出不尋常的飛升狀。這種效果因其寬度與高度之極大的反差而加強了。寬與高的比例為1：3.8，冠哥德式建築之首。同時，可明顯地看到眾多拱肋往上升，匯集於尖形交叉拱頂之最高點，即拱頂石。這是有意設計的。

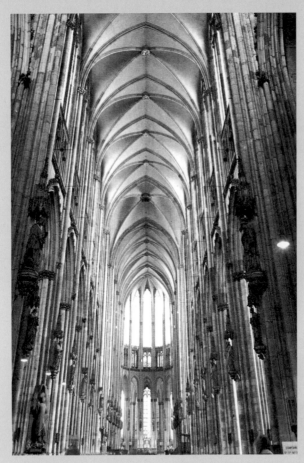

科隆大教堂的中殿自一二四八年開始建造，這座教堂極力追求垂直感，從內部儘可能挑高，營造出相當強烈的神秘氛圍。殿堂邊成排的方柱，垂直度很高，雖然是接起來的，但看起來幾乎沒有任何的斷續，這點更加深了教堂的飛升感。事實上，建築師用了很巧妙的方法，來克服方柱垂直結構的斷續感，他們在方柱上加入了柱頭、突出的小框架等水平方向的建築元素。

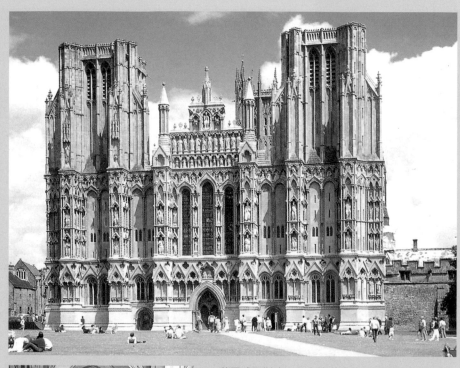

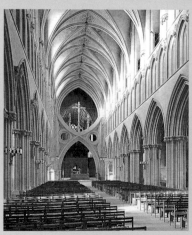

▲英國威爾斯（Wells）大教堂的正面與內部。這座教堂是在一二三〇到一二四〇年之間建造的。正面統一用一面由神龕、尖拱和扶垛所組成的牆壁，很協調地將三個殿堂連接在一起；建築最下層的部分高而厚，開闊了三扇小門；層與層之間用美麗的雪檐隔開，而這個水平方向的元素，抑制了建築物的垂直飛升感。

◀由於一三四〇年前後，人們又在中殿與兩個耳堂的連接處，各加建了一座巨形塔樓，所以在中殿的大禮拜堂裡面，也加蓋了兩個上下相反的大尖拱，讓它們互相頂住，來穩固建築結構、支撐中殿。

圖樣，色彩鮮豔強烈，以紫紅、紫羅蘭色與碧綠色為主。光線透過這種彩色玻璃，在教堂室內營造出一種溫熱、光明的氣氛，使人們一走進教堂，便沈醉其中。

除了為教堂內部帶來光亮，彩色玻璃窗還如同一位中世紀教徒所說的那樣：「為不識字而無法閱讀《聖經》的普通人，描述信仰的真諦。」玻璃窗上彩繪著情節豐富的《聖經》故事，就像是現代書籍中的彩色插圖或是連環漫畫一樣，默默講述著基督教的傳說和教義。而且當光線透過彩色玻璃時，玻璃上的透明度正好替上面所描繪的《聖經》故事，添加了一份奇異的神秘感。

輕巧高挑的飛升感

哥德式教堂的外觀都有一個共同的特徵：看起來很輕巧、高挑，感覺不斷垂直地向著天空飛升而去。為了營造這種垂直飛升的效果，教堂正面一切水平方向的線條和建築元件，都巧妙的被垂直方向的元件和大量的開口，像是大門、尖拱門、大扇的多聯式尖拱窗、玫瑰窗和直立的塑像這些東西所掩蔽了。因為建築外牆大多是空心的，牆壁的阻隔性和厚重感也就不存在了，建築物輕盈、縹緲的感覺因此而生。

另外，蓋在建築物周圍的塔樓，也是使教堂產生飛升感的一個重要元素。在哥德式藝術搖籃的法蘭西島上，有些古老教堂的周圍也都蓋著塔樓。而塔樓頂端放著鐘鈴的那一層通常是中空的，只有支撐用的柱子而已，否則就是闢著很大的開口。塔尖通常是錐狀或金字塔狀，看起來又尖又細，彷彿是吸收了整座建築中所有的線條，將它們集中在一起，再一口氣往高處拋送。

夏特爾大教堂正是這種建築物竭力追求垂直飛升感的一個優良示範。建築師首先運用三條水平的雪簷，將教堂的正面分為三層，並在底層開闢了三扇從牆壁上斜削鑿出來的尖拱大門。斜削的邊框是一組重疊的尖拱，

邊框上有許多繁複的雕刻裝飾。建築正面的中層則開了三扇大窗戶用來採光；而最上面的那一層的重點則是玫瑰窗。

玫瑰窗是哥德式建築中一個非常重要的典型建築元素。它是以石材做出來的鏤空圓形窗，非常精細雅緻。這種呈放射狀設計的窗櫺在當時的基督徒心中，有著雙重的象徵意義，它既是耶穌的象徵——太陽，又是聖母瑪利亞的象徵——玫瑰。

它的功能也是雙重的，它是教堂最重要的採光源，控制著殿堂內的光線變化，光線透過玫瑰窗上的彩色玻璃照進室內，會讓殿堂變得更加五彩繽紛，營造出莊嚴濃鬱的效果。二來玫瑰窗可以減低外牆的厚重感。

哥德式建築的正面外牆通常還有尖拱形的連環拱廊，或者可以說是一組神龕，每個神龕中都擺著一座塑像。連環拱廊和玫瑰窗一樣，減輕了牆壁的厚重感，同時也將環繞著教堂的塔樓連接在一起。

扶垛

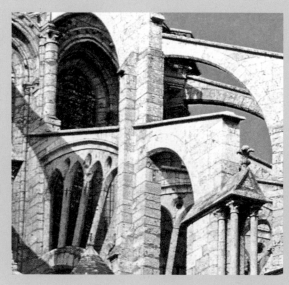

夏特爾聖母大教堂局部。飛扶壁從建築物外側獨立加蓋出來，一直延伸到下面支撐的方柱——「扶垛」上。扶垛的作用在於加固牆壁，並且把從拱頂產生的側推力疏導到地面去。

獨特的力學系統

　　教堂中殿外牆上還有一種特殊的構造，就是飛扶壁和扶垛。這兩者在支撐哥德式建築的結構上非常重要。「飛扶壁」是蓋在拱頂外圍的支撐物，通常會從中央殿堂的尖頂拱頂下連接到側殿的屋簷上。它的作用在於承接尖拱所產生的側推力，並將這種側推力傳遞至建築物外牆上的柱子上，讓力量通過方柱或圓柱傳導到地面上的另一個堅固的支撐物——「扶垛」，最後落入地下。

　　為了使建築更穩固，飛扶壁可能會有兩排以上。有時候，飛扶壁會隱藏在高聳的小尖塔下面，或者和雕著植物圖案的教堂尖頂融成一體。小尖塔和尖頂也是哥德式建築中的特色，但是除了用來加強扶垛之外，並沒有其他功能，主要是用來突顯建築物向高處飛升的感覺，使建築物顯得更加輕盈、飄渺。

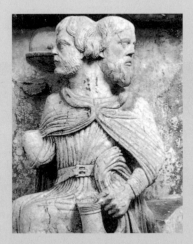

月份之主，二月，費拉拉（Ferrrara），教堂博物館。

月份之主，九月。費拉拉，教堂博物館。

最上面的飛扶壁和屋頂連接處會有一道溝槽，用來承接中殿屋頂的雨水，再送到下面的瀝水架，這些瀝水架的雕工非常精細，但是形象通常都比較醜陋，因此被稱為「滴水獸」。而有趣的是，粗心的旅客經過這些瀝水架時，常被灑下的雨水澆成落湯雞，因此這些瀝水架又被稱為「小淋浴」。

無所不在的雕塑

哥德式教堂還有一個相當重要的特徵，就是建築結構與雕刻、塑像之間，存在著非常密切的關係。這是因為前面提過，哥德式教堂幾乎沒有實體的外牆，而浮雕類的大塑像、尖拱中的小塑像，都是建造牆面的重要元件。另外，尖頂、方柱、玫瑰窗和扶垛上精細的雕紋、小雕像等等，不僅擔負了裝飾功能，也同時傳達著教堂建築的宗教意義。

這些雕刻和塑像最主要的題材來源就是宗教。由於數量眾多，且遍佈整個建築物，所以簡直使教堂成了一冊大型的立體圖書、一部充滿石刻人物像，搜羅了歷史長河中，人類全部知識與經驗的百科全書。

門楣

門楣上的雕刻創作於一二二〇年前後。這面大門因為雕刻的圖案而有「末日審判大門」之稱。中間的是執行審判的耶穌，旁邊為聖母瑪利亞、聖喬凡尼及捎來耶穌受難的象徵物的聖徒。雕飾非常緊密，幾乎佔據了全部可利用的空間。這是哥德式大門的特點之一。中間的方柱上還雕著一座雕像。該方柱被稱為門像柱。

巴黎聖母院正面中央大門的裝飾設計圖。此正門被稱為末日審判大門，反映出哥德式藝術將建築與雕刻和諧融為一體的特點。大門由牆壁上斜削出來的眾多深削口構成，曲折不一，完全是雕鑿出來的。拱上刻著天堂審判庭的天使及聖徒們。柱基上則刻著善與惡的象徵。

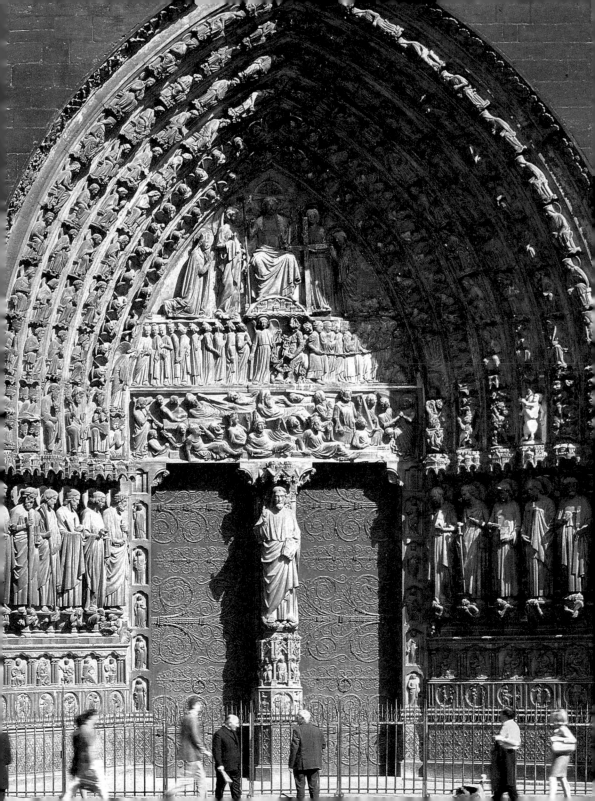

圓柱雕像

夏特爾大教堂大門上的雕像是典型的「圓柱雕像」，即是放在圓柱上的聖徒或先知雕像。這種雕像是很立體的浮雕，雖然在柱子上看起來很突出，但卻仍然和建築結構緊緊相連，一方面平衡了教堂飛升的感覺，讓建築看起來比較穩重，另一方面又由於姿勢是直立的，並不會破壞建築的垂直感。

建築師使用兩個元件讓圓柱雕像定位，一個是雕像頭頂上的華蓋，形狀是多葉狀的，另一個雕像腳下的基座，基座雕工很精細，上面也有人像。儘管這些圓柱雕像看起來都很相似，但是其中還是存在著細微的差別，例如它們的手勢各不相同，臉部表情也有差異。最後一座塑像面向教堂正面，以標示大門的入口方向。

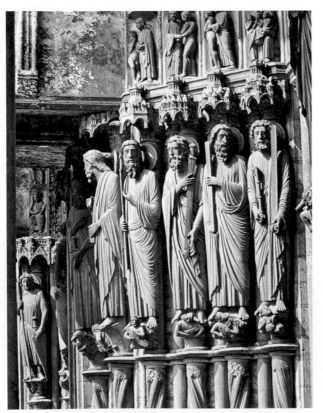

夏特爾大教堂南邊中央大門的圓柱雕像，雕刻於一二○○年至一二一五年間。

86

地獄景象，奧維多大教堂正面第四根方柱上雕著的「末日審判」浮雕局部。由羅倫佐·馬達尼（Lorenza Maitani）創作。馬達尼不僅是一位理性的建築師，同時也是一位擅長描繪情感的雕刻家。這片浮雕充滿戲劇性，充分表達了人物的情緒，圖中這些受到懲罰的人們，被可怕的魔鬼擄掠到地獄去，哀號扭曲的表情，令人心生膽怯。

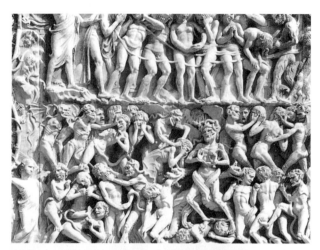

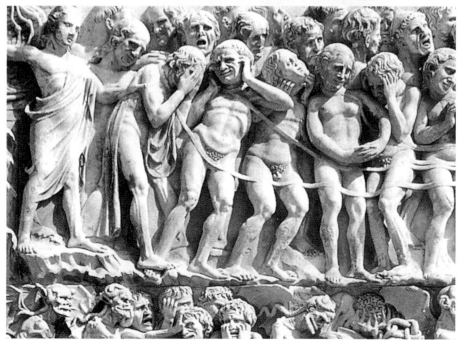

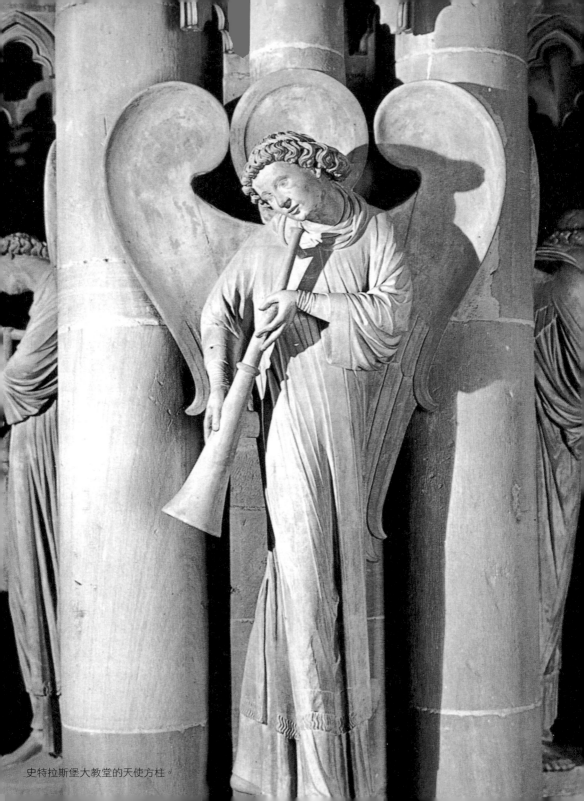

史特拉斯堡大教堂的天使方柱。

　　建築中的雕塑主題絕大部分都是與宗教有關的，但其中也不乏一些以俗世生活為題材的作品。跟宗教相關的雕塑，目的在呈現宗教意識，內容皆取材於《舊約》或《新約聖經》，可以分為塑像與浮雕兩種類型。在塑像方面，除了基督、聖徒、使者與先知的獨立塑像之外，也有把象徵人物的物品，和人物本身結合，刻成一體的雕像，例如聖彼得與鑰匙、聖巴巴拉（Santa Barbara）與塔、聖瑪格麗特（Santa Margherto）與龍、約拿（Giona）與鯨魚等等。而面積比較大的浮雕，則常常直接採用宗教故事中的情節作為主題。例如，「末日審判」是基督教故事中一個很重大的事件，也是決定基督教徒生命的關鍵時刻，因此常常被雕刻在教堂正面中間的大門之上。

　　至於與宗教無關，以俗世生活內容為題材的雕刻，最常出現的作品是將「七項自由藝術」——語法、修辭、辯證法、算術、幾何、天文、音樂，以具象的象徵物呈現出來，常用的手法是：以一根細杖來代表語法；以一塊黑板來代表修辭；以鬈髮、蠍子或蛇來代表辯證法；以算盤來代表算術；以指南針或鉛錘來代表幾何；以球體或六分儀來代表天文；以笛子來代表音樂。

　　除此之外，還有以農忙景象象徵一年中的各個月份、直接雕刻一幅星相圖，以及以歷史上發生的事件作為題材的雕塑作品。由於這類型的雕刻與人們的現實生活息息相關，因此當代的人事物被直接刻在教堂的牆壁上不但不奇怪，反而是很常見的。例如，法國的許多教堂中都設有一個「國王畫廊」，畫廊中有一排從卡洛（Carlo）大帝開始的各代君王肖像。

　　從哥德式建築開始，用雕像來裝飾教堂外觀便成為一種建築上慣用的美學原則了。而除了被放在連環尖拱拱廊下的雕像之外，這一尊尊裝飾在柱子或牆壁上的雕像，放置的時候都會用兩個元件來幫忙定位，一個是懸空放在雕像頭頂上的華蓋，一個是雕像底部的基座。

　　雕刻在哥德式建築中，不僅在外牆的構造和裝飾上扮演重要的角色，對於建築物最重要的大門也貢獻良多。前面提到過，哥德式教堂的尖拱型

皮亞琴察（Piacenza）宮的迴廊局部。

▼科摩（Como）宮，這座建築物感覺很輕盈、優雅。外牆上，多排水平方向的彩色大理石相互映襯生輝。

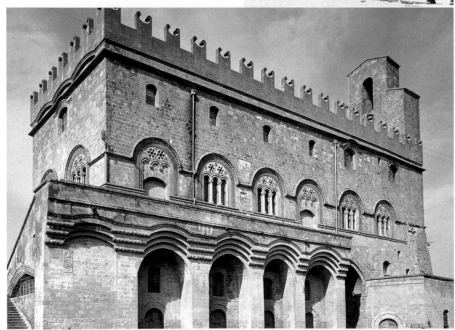

奧維多（Orvieto）宮。

大門，是由牆壁裡面一層層向兩邊斜削出來的，兩側的眾多斜削口連起來，就是一道深深的拱門。而在每個斜削口的下方，也就是直立的部分，都設置著一座雕像。斜削口上面弧形的部位，則雕了一系列裝飾性的浮雕以及小塑像。而在將大門分成兩半的中央門柱上，也都會有一座雕像。

大門門板及靠近大門附近的雕刻圖樣，則大多取材於自然界的景物，模仿植物的生長型態，常見的有玫瑰花叢、草莓叢、蕨類植物、櫟樹葉、楓樹葉等，不一而足。這些雕刻都很生動精美，彷彿生機蓬勃地生長在建築周圍的石壁上。

改變中的城市景觀

哥德式輝煌的宗教建築，最後成了世俗建築的樣本與範例。許多建造教堂的技巧和構想，也被用來建造民間的建築物。例如，在城堡、房屋、橋和宮殿的旁邊，通常都會建著一座教堂建築周圍常見的高聳塔樓。有一些為兄弟會及慈善機構所建造的醫院，便是如此。

這個時期，人們開始在城市的外圍建造起堅固的城牆，而城市內的景觀和建築物也變得很多樣化，甚至有點雜亂。城中街道很狹長，順著地勢蜿蜒。民眾不再使用木頭來蓋自己的家，而頻繁地採用石材。尤其那些貴族們的宅邸，通常都是石材打造的，因為他們希望在有需要的時候，也就是請客、招待貴賓的時候，自己的家能夠像一座氣派的城堡一樣，襯托自己的身分地位。這些貴族的宅邸通常直接建在街道上，短邊面向大街，而且會開闢一個寬敞大門。大門的下方是一系列拱洞，類似現在的騎樓，可以容納各式店鋪與倉庫，而宅邸上面的樓層則是貴族家眷們的房間。

城堡式的宮殿

　　在民間建築裡，阿維隆尼（Avignone）的教皇宮殿是最典型的哥德式大型建築，由風格簡樸的舊宮及優雅的新宮組成，舊宮是皮爾・普松（Pierre Poissoll）為貝內德多十二世（Benedetto）所建造；新宮則是尚・德・盧比埃（Jean de Loubieres）為克萊蒙特六世（Clemente）而建造的。理論上，這組宮殿應該建得和大教堂一樣輕盈、直逼雲霄才對，但是當時的教皇處境很困難，有時甚至還得拿起武器來自衛。所以，建築師們只好建造出這種類似城堡的宮殿。宮殿的牆壁相當厚實，上面築有城堞；窗戶很狹小，猶如射

防禦地形

中世紀城市的房屋大多不使用木材，而以石頭或磚塊為建材，直接蓋在街道上。房屋的正面都很狹窄，屋頂的傾斜度很大，也是往高處伸展的建築物。在氣候愈是嚴酷的北方國家，這種情況愈是明顯。

蒙・聖米歇爾街。中世紀的城市外圍都有堅固的城牆。如由天空向下俯瞰整座城市，會發現城市的平面景觀起伏不定、不太規則，這是因為街道通常都是順著地勢開闢的，而出於防禦的目的，住宅都會建在坡度較高的地方，而街道顯得狹窄、彎曲，時而上坡時而下坡。

佛羅倫斯舊宮，建於一二九九年與一三一四年之間。

擊口一樣。而如此狹小的窗子，也不會損害到整面牆壁的厚實性。

　　賦予建築動感及飛升感的是巨大的尖拱式神龕，以及高高的塔樓。宮殿的各個角落，都蓋了高聳的四方形塔樓，在塔頂還建造著防禦用的觀察台和牆堞；其中，最重要的一個塔樓是天使塔樓，在教皇居住的臥房旁邊，擔負著保衛教皇的使命。在這組宮殿之中，還有一個華麗的庭院，庭院周圍建著許多房舍，分別是給教廷中各個成員居住的。另外，旁邊有一個漂亮的小禮拜堂，面向著這個庭院。宮殿中的各個房間都以美麗壁畫和雕刻來裝飾，感

◀費拉拉的艾斯坦斯
（Estensi）家族城堡。

◀曼托瓦（Mantova）的聖
喬治城堡。

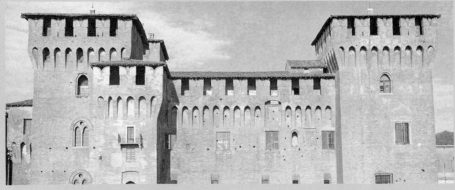

覺奢華優美，和整座建築物軍事性的外觀形成鮮明的對比。

　　這種帶有軍事性的建築物是為了滿足現實的需要而建造的，因此並不像大教堂那樣極力追求藝術之美。不過，雖然說這種建築富軍事性，但實際上卻只是借助堅實的城牆、高高的塔樓、築有城堞的雕堡、城牆上的巡邏道、為弓弩手所設置，或是用來向侵略者拋瀝青、沸油的射擊孔等等設施，來做消極的抵禦而已。在眾多這類型的建築裡，普利亞（Puglie）所建的曼特（Monte）堡，相當具有美學價值，足以作為代表。

城堡別墅

這是一座很典型的哥德式軍事建築物。在厚實的建築主體四周，塔樓高高突起。這樣任何可疑的攻擊者都會被監視到，可以保證防衛無死角。

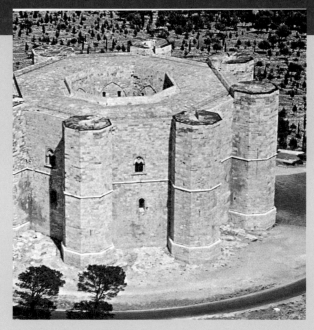

上圖是曼特（Monte）堡的平面圖，佈局嚴謹，是依照圓的幾何學原理設計而成的。整個結構都是八角形的：堅固厚實的城牆是八角形、寬敞的內院是八角形，散佈在城堡各個角落的塔樓也是八角形的。

城堡式的教皇宮殿

阿維隆尼的教皇宮殿。右邊的新宮是尚·德·盧比埃為克萊蒙特六世建造的。雖然仍然建造了許多類似城堡的軍事防禦設施，但與舊宮相比，外觀要顯得優美多了。

新舊兩部分的宮殿是依據不同的建築概念建造完成的，這一點可以從窗戶的結構上看出來：舊宮的窗戶狹小，像是射擊孔，位置高，易於防禦；而新宮的窗戶寬敞、明亮，幾乎和大教堂的彩色玻璃窗差不多，而且上面沒有城堞。

新宮所採用的建築技巧與大教堂的建築技巧是一模一樣的（只是新宮增建了防禦所需用到的厚實牆壁）。

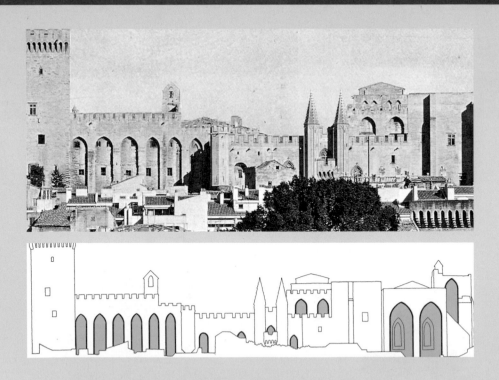

雕塑

　　在哥德式建築中，雕刻作品主要用在教堂外牆的裝飾上，教堂裡面幾乎看不到。大致上可以分為浮雕和雕像兩種，雕像的身材頎長、高挑，和整座建築物一樣，展現出垂直向上的感覺，而且往往會以站立的姿態被擺在神龕之中。這些神龕大部分都建在小圓柱上面，頂部有一個華蓋，雕飾得相當華麗，而底部則有一個同樣華麗的底座。這些雕像的形象看起來都很呆板，衣服的皺褶往往和圓柱上的溝槽差不多，一道道平行往下墜。不過，這種直立、呆板的衣褶是有用意的，它的目的在於以垂直的線條，加強建築物飛升的感覺。

　　雕像的頭部則是動態的，通常面向左邊或右邊、前俯或後仰；並在臉部表情上，賦予人物一定的特徵，

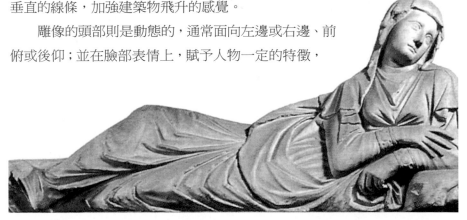

剛剛產下耶穌的聖母。阿諾夫‧迪‧康比奧（Arnolfo di Cambio）創作，佛羅倫斯，教堂博物館。

例如，聖・費爾米阿諾（San Firmiano）主教神態莊嚴；聖艾麗莎貝塔（Sant'
Elisnbetta）這位年長的婦女，臉上略顯聽天由命之情；聖母瑪利亞則年輕、清
新、美麗。這樣一來，信徒就可以輕易辨認出各個塑像所刻劃的人物。

除了裝飾在教堂外牆神龕上的塑像之外，還有一些所謂的「虔愛」塑
像，這種塑像的尺寸比較小，除了最常見的聖母與聖嬰像之外，還有耶穌
與聖喬凡尼的雙人像（喬凡尼沈睡於耶穌胸前）、聖母瑪利亞悲痛地抱著

擺動的衣褶

▼蘭斯（Reims）大教堂正面西側，處女中央大門的兩座雕像：西蒙（Simeone）像
與一侍女像。
右小圖：侍女像的衣褶線條很自然，而且是斜紋、彎曲狀的。這是因為人物扭動腰
部，讓身體重心都落在一條腿上的緣故。

▼聖母與聖嬰像。楓德奈
（Fontenay）修道院。

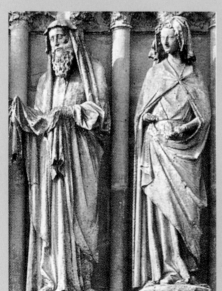

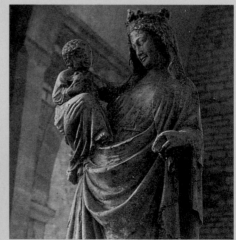

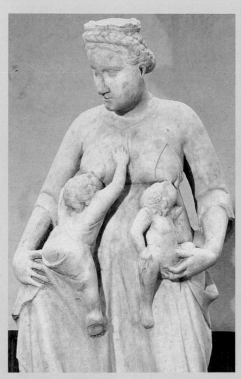

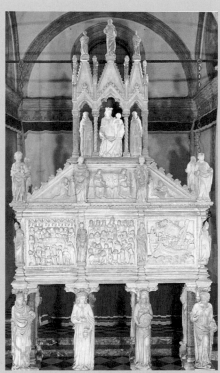

▲慈愛。提諾・迪・卡瑪依諾（Tino di Camaino）創作。佛羅倫斯，巴迪尼（Bardini）博物館。

右上及右下：殉道者聖・彼羅（San Pietro）之石棺。喬凡尼・巴爾都齊奧（Giovanni di Balduccio）創作。米蘭・聖艾斯多傑奧（Sant' Eustorgio）教堂。

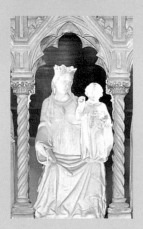

正式、莊嚴與激越的深情並陳，抒情與現實相融，古典式的造型之美與富有活力的哥德式藝術特色共存，是喬凡尼的代表作。完成於一三三五年至一三三九年之間。有眾多助手參與。石棺上的浮雕描述的是殉道者聖・彼羅一生中發生過的幾個故事，畫面繁複緊湊，人物的姿態和表情，時常會重複出現。

基督遺體像（死去的耶穌平躺於瑪利亞的手臂上），以及耶穌受難像等等。一般而言，處女雕像以及所有女性雕像的體型，都顯得很修長，而且較有曲線，有時候甚至會被塑造成彎彎曲曲的「S」形。其中，聖母瑪利亞的大型塑像不僅常常可以在大教堂中看到，在鄉村中的小教堂，或是貴族、富豪之家的小型祭祀場所出現的頻率也很高。而這個時期的聖母塑像，大多出自於私人的工作坊。

在這些小尺寸的虔愛塑像中，亦不乏如克魯瑪奧聖母像（Krummnu）這種匠心之作。克魯瑪奧聖像可能是一系列「美麗的聖母」雕像中，最成功的一座。當時的人是以一位美麗絕倫、抱著嬰孩的波西米亞或德意志女人為原型，來創作這些雕像的。

絕對的垂直感

這座聖徒像具有許多哥德式雕刻藝術的特色：塑像的體型修長、上下各用華蓋與底座來定位；胳臂緊貼著身體、衣服的皺褶線條很生硬，一條條相互平行下垂，如同圓柱上的溝槽一樣；頭部與身體的比例遵循著當時的美學標準，是六頭身。而臉部表情恬靜適然，有一種神聖、肅穆的感覺。

夏特爾大教堂「殉道者大門」上的浮雕中，一座聖徒的塑像。這座塑像是典型的哥德式圓柱雕像。塑像本身很高，是圓柱上一座很立體的浮雕，由於從平直的圓柱上突出來，反而加強了圓柱垂直往上升的感覺。

　　為了更清楚地了解哥德式的雕刻藝術，我們必須先知道下面這一點：
這些雕像一開始是經過繪描和著色的。臉部和手部的顏色是雕刻素材的自
然原色，頭髮則著上金黃色，而衣服的顏色往往比較鮮豔而多樣，因為衣
服上常附有華麗的裝飾品，如珠寶首飾、腰帶、釦子等等，而袖口上也常
常鑲嵌著彩色玻璃珠或寶石，呈現宛如天堂般富庶、華麗的感覺。

彎曲的雕刻線條

哥德式藝術中的雕塑，如果被用來裝飾建築物的外
牆，線條一定都是呆板、垂直的。反之，如果裝飾的位
置與建築物的結構不相關，雕像的姿態就不會是筆直
的，而經常會彎彎曲曲、富有一些戲劇張力。這種情形
在聖母與聖嬰的組合塑像中最常出現。聖母與聖嬰像
是小型雕塑中最受歡迎的主題，是所謂的「虔愛」之
像，適用於私人祭祀的場
合。而這些人物身上優美的
衣褶，則減弱了塑像的姿勢
所呈現出的緊張感。

克魯瑪奧（Krummnu）聖母像。

101

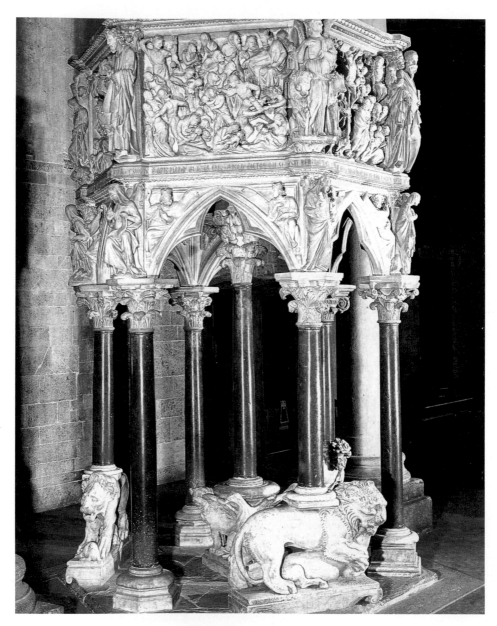

喬凡尼‧畢薩諾創作的佈道壇,比薩大教堂。

繪　畫

消失的壁畫

　　繪畫在每一個時代，都是各種藝術的基礎。但我們可以確定地說，繪畫在哥德式藝術時代裡，並沒有發揮出這種基礎作用。以建築為例，由於在哥德式大教堂中，中空的部分多於實心的部分，建築物裡到處是大大小小的開口，幾乎看不到什麼厚實、一體成形的牆面，所以繪畫裝飾在這裡並沒有容身之處。於是，傳統教堂牆上的大壁畫，從哥德式教堂的牆壁上消失了。

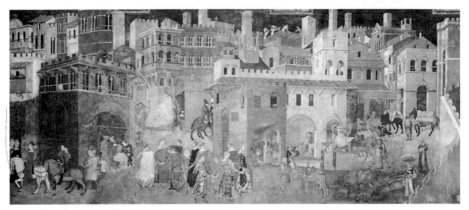

安布洛吉歐·羅倫杰提（Ambrogio Lorenzetti）創作的「良政寓言」局部，西那共和宮。

　　不過在當時，義大利這個國家卻是個例外。由於在法國、英國、德意志等國家都十分受歡迎的哥德式教堂潮流，也就是垂直感十足、往上攀升、姿態輕盈的教堂建築，並未波及這個國家。所以，以宗教為題材的一系列大型壁畫，得以繼續存在這個國家的教堂裡。

　　但是壁畫藝術在這個時代，也並不是全然銷聲匿跡。大型宗教壁畫雖然不再出現於教堂的牆壁上，但是世俗壁畫卻具有一定的重要性。世俗壁畫最常見的內容有騎士故事、宮庭生活場景等等，是以現實生活內容為題材的壁畫，其功用是裝飾城堡、貴族宅第，以及市政大樓的廳堂。世俗壁畫的成功，主要是出自於人們的經濟考量：比起用昂貴的掛毯畫來裝飾牆壁，在牆上繪製壁畫，成本要低得多了。

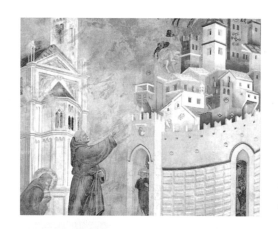

喬托（Giotto）創作的「聖方濟傳」（修復過後的畫）；亞西西，聖方濟大教堂。

樸素之美

史提芬·羅西勒（Stefan Lochner）創作的「聖嬰的禮拜」。摩納哥（Monaco）古代美術館。這幅小畫（36cm×23cm）是典型的、用於私人祭祀時的畫作。筆觸細膩入微，處女聖母形像優美，是很經典的哥德式作品。構圖被大大簡化了，實際上還缺少了常見的聖吉塞貝（San Giuseppe），以及東方三博士等幾位人物。

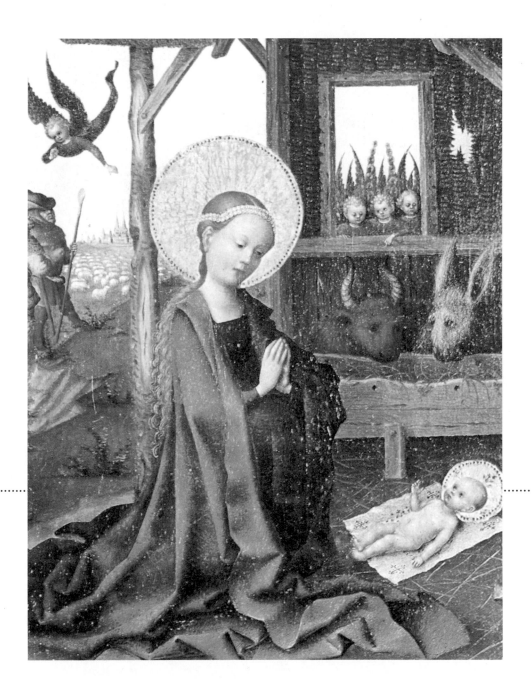

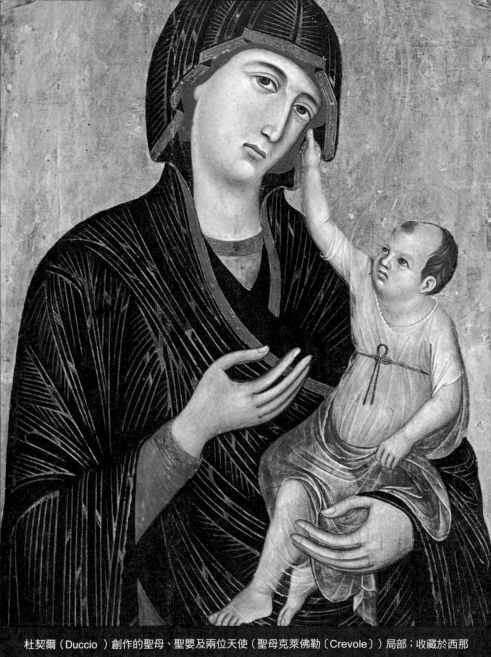

杜契爾（Duccio）創作的聖母、聖嬰及兩位天使（聖母克萊佛勒〔Crevole〕）局部；收藏於西那教堂博物館。造型和構圖相當細膩講究，聖母的表情非常溫柔。畫面中有一個前所未有的創舉，畫家透過嬰孩的手勢，讓畫中的聖母與聖嬰兩位人物緊緊相連，而這個手法，後來成為十四世紀西那繪畫中，經常沿用的慣例。這是一幅全然新穎、脫離舊有框架的創作，它徹底突破了西那地區祭祀用畫的概念。

聯畫的歷史

在十三世紀末到十四世紀初之間，義大利的藝術家發明了一種叫做「聯畫」的繪畫形式。即一種將數幅畫，集合在一個雕飾繁複華麗、鍍金畫框中的畫。聯畫並沒有特定的規格或形式，其外觀、尺寸和畫幅的數目，會隨著用途、客戶的喜好、畫家慣用的技法，或創作地區的民情風俗而改變。

不過，這些十四世紀的聯畫之間，仍然是存在著一些共通性的。例如，畫幅的數目一定是奇數，通常是三幅、五幅或七幅，排成一系列；每幅畫都是長方形的，而畫框上面一定有個尖拱；正中間的畫幅尺寸，必定比兩邊畫幅的尺寸來得大。還有，每幅畫下面，都會有一幅橫放的方形小木板畫，稱為底畫。

以上這幾點是最基本的聯畫格式，但是從十四世紀初開始到十六世紀初，這兩個世紀之間，聯畫的形式不斷發展、被突破，結果演變出數不勝數的有趣的格式。例如，後來還有人想到用鉸鏈來連接各個畫幅。這樣做，聯畫就可以變成一個容易摺疊、搬運的小祭台了。這種用聯畫做成的小祭台，通常由兩聯畫或三聯畫構成，為在家祈禱、做禮拜的人們，提供了不少方便。

可惜從一六〇〇年起，這些聯畫居然開始被拆卸、分割下來，人們將教堂中的聯畫飾屏取走，送入商人的私人收藏庫中，而商人們又將這些多格畫飾屏分解，一幅一幅出售，以加倍博取利潤。這種情形在十九世紀最為嚴重。

本來是一體共存的數幅畫，如今分散於不同城市、不同國家、不同大陸的博物館與個人收藏中。儘管這些事情的發生，並未減弱聯畫的獨特魅力，但是，我們仍然不能忽略下列的事實：一件聯畫作品的重要性，在於其中的各幅畫相互間外觀，以及色彩上的平衡，亦即每個畫幅與總體構造間的關係，因此，後世對聯畫的分割、肢解，讓許多重要美學資料與歷史資料都流失了。

純潔的象徵物

在視線正中央的一個精美框架內，描繪著美麗的百合花。百合花是純潔的同義詞，擁有強烈的象徵性。而花朵和身體部分眾多的曲線，則表現出聖母瑪利亞的羞怯之態。

西蒙・馬提尼（Simone Martini）創作的「聖母領報瞻禮」局部，佛羅倫斯。這幅畫創作於一三三三年，用於裝飾西那教堂的聖安薩諾（Sant'Ansano）小禮拜堂的祭台。平面的人物帶著透明感，分佈在構圖複雜的畫面中。

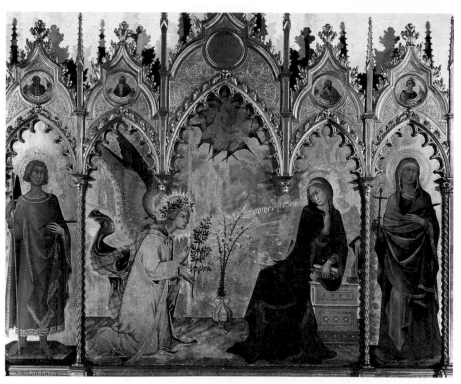

聯畫

　　就宗教繪畫而言，在當時的歐洲，流通最廣的繪畫是以木板製作的聯畫。

　　當時的貴族或富有的中產階級，會向畫家訂購以小木板繪製的畫，或用手就搬得動的小祭台，以便在祈禱或舉行日常祭祀時使用。而神職人員則會為教堂的禮拜堂訂購一整幅畫面完整的大畫，或者畫面切割成數小格的多聯大畫，來作為裝飾屏。

　　聯畫在哥德式繪畫中很具代表性，並且受到人們的偏愛。聯畫是由好幾個並排的畫格所組成的大面積畫作，畫格的數目不等，有二聯畫、三聯畫、五聯畫……之分。每個畫格的畫框上面都是尖拱形，或是三葉狀尖拱形的，而兩側的邊框則是細緻的小圓柱。這種多聯畫的構成形式，跟哥德

人性的具體化

「耶穌受難像」，喬托（Giotto）作；佛羅倫斯，聖瑪利亞‧諾維拉（Santa Maria Novella）教堂。耶穌頭部低垂，身體呈曲線；而身體的曲線與展開的雙臂所構成的平緩弧形成對比。喬托是一位想要擺脫哥德式風格束縛的畫家，他棄直線的韻律感，以及當時的美學標準於不顧，充分地追求人體豐腴的感覺。這幅畫透過明暗對比，並且借助解剖學的原理，繪製實際的人體比例，以寫實的方式，突顯出耶穌的痛苦。而且用色也比一般哥德式藝術家慣用的顏色來得清淡、樸素一些。

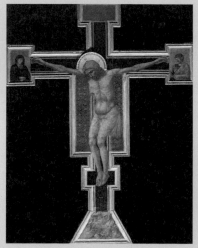

喬瓦尼‧達‧米蘭諾（Giovanni da Milano）創作的五聯畫，普拉多（Prato）公共美術館。

式建築的多聯式窗戶很類似。不管是畫框頂端的尖拱，或是邊框上裝飾的植物樣式圖案，都會令人聯想起大教堂的建築風格。聯畫與手寫書稿中的插畫兩種畫的繪畫手法，有一些雷同的地方，例如都很注重細節的描繪，畫面缺乏景深等等。

聯畫的畫框都有鍍金，畫中的背景有時候也會鍍金。如此一來，人物的四周就產生了一種超脫俗世的氣氛，而在畫面上其他的色彩也會顯得更耀眼。哥德式畫家從來不想刻意創造畫面的景深，因為他們想要呈現的是宗教故事中那種神秘的、超塵脫俗的感覺，如果強調畫面的深度，會過於寫實。

畫中人物的臉部表情，都顯得溫和、恬靜、端莊，尤以女性人物為最。畫家繪製人物臉龐時，通常會在現實中找一個接近他們心目中理想人物的人，作為參考，或者由前人的繪畫中，找出一個範本。因此哥德式繪畫中的人物，會略略傾向格式化、統一化。

超脫現實的哥德式繪畫

　　哥德式繪畫中所呈現出的世界優雅、美麗、安寧而和諧，各種罪惡、痛苦和日常生活的庸庸擾擾都不見了。當然，圖畫外的現實世界，並非如此祥和。但畫家並不願意表達這樣的世界，他們將自己周遭令人煩擾的現實景況都刪去了，也將每日所見的平凡生活省略了。他們筆下所描繪的人物，都是理想化、像貴族般的人物，像是衣襬有波浪般捲動的聖母；披著熠熠生輝的盔甲、既樸實且英勇的騎士；身穿華服美裳、正下跪祈禱的教士……等等。其中，聖母是知名畫家史提芬・羅西勒（Stefan Lochner）與西蒙・馬提尼（Simone Martini）所厚愛的題材，他們的聖母畫像中，都使用了許多曲線，聖母下垂衣襬上的皺褶美麗而生動，裡面包含了許多幾何圖形。

　　哥德式繪畫中的人物常常都被擺在尖拱拱門中，他們是畫面中最重要的主角，所以即使藝術家會引入一些像岩石、樹木、花草之類的自然元素

非現實性

背景為坡度陡降的峭壁，峭壁上繪有格式化的小樹；復活後的耶穌身形修長、高瘦，手中持著的十字架手杖，加強了畫面給人的垂直感受。這一切都展現著典型哥德式風格的特點。另外，站立的耶穌位於正中央，佔了整個畫面的重心，而那些代表邪惡勢力的敵人，則狼狽逃竄，分佈於畫面的各個角落，這也顯現出哥德式繪畫中，主角必定居於畫面中心的特徵。

西蒙・馬提尼創作的「聖馬丁騎士受封儀式」（Son Martino）取自《聖馬丁的故事》。亞西西，聖弗斯哥教堂。

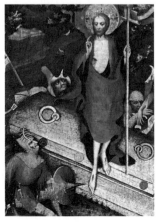

來創造背景環境，但這些自然元素卻只會被粗略地描繪出來而已，到後來，甚至格式化，演變成一種可以挑選的樣式圖案。不過，這個時期也出現了一些和這些特點背道而馳的繪畫，最明顯的例外就是喬托（一二六七～一三三七）的畫，喬托的畫不再描繪脫離現實的天堂景象，而以表達人類的悲歡和命運為己任。

　　舉例而言，當時的耶穌受難圖，通常會畫著被釘在十字架上的耶穌、站在耶穌身旁的聖母瑪利亞，以及喬凡尼的半個身子。但是在齊托的畫中，耶穌被畫得非常富有人情味，齊托沒有沿用傳統的美學標準，而參考解剖學，畫了一個身形符合人體結構的耶穌。他的畫色彩莊嚴、並且充滿著陰影；耶穌的臉部朝下，俯視胸前，透露出內心的痛苦。這與用色明亮、濃烈而細膩的典型哥德式繪畫大不相同。

　　由一位沒有留下名字的、被人們稱為「特瑞朋大師」或「威汀高大師」（Trebon, Wittingau）的波西米亞畫家所創作的「耶穌復活」，就是哥德式繪畫中一個很典型的例子。這幅畫以紅、綠兩種顏色為基調，達成一種粗獷的和諧，並且營造出一種奇妙、如夢似幻的效果。綴滿金星的紅色天空更增強了這種印象。在大部分的哥德式繪畫中，這種非現實、夢幻般的氣氛，是畫家們追求的目標。他們喜愛用這種氛圍來描繪童話、奇蹟、騎士傳奇，或者神秘的魂靈之事，造就了哥德式繪畫的一個重大特色。

右頁：特瑞朋（Trebon）大師所創作的「耶穌的復活」；布拉格，國家美術館。一三八〇年左右完成，是威汀高禮拜堂中的一幅裝飾畫。這位無名的作者因此也被叫做「威汀高大師」。畫面以紅、綠兩色為基調，相當大膽。金星閃耀的紅色天空，和畫面中大面積的深綠色之間，展現著一種豪邁、粗獷的和諧。

次要藝術

　　把藝術歸類為主要藝術與次要藝術，是學者區分藝術作品的一種方法。主要藝術指的是建築、雕刻、繪畫等純粹藝術作品，次要藝術則包括了彩色玻璃窗、飾品、插畫、編織等等工藝類的應用藝術作品。而哥德式藝術風格，給了次要藝術相當大的發展空間，因此在這個時代裡，某些次要藝術作品的成就堪稱空前絕後。大量被應用在教堂裡的彩色玻璃窗工藝，就是一個成果豐碩的例子。

　　在哥德式藝術時代裡，次要藝術的繁盛和社會、經濟的變遷，關係相當密切。中世紀末期，由於經濟模式的改變，富商與貴族開始在各方面互別苗頭。富商們為讓自己的宅第看起來更氣派，大量購買了珠寶、地毯、畫作、插畫圖書等等，來作為裝飾。從前，訂購藝術家作品的客戶，只有貴族而已，滿足貴族們要求並不難，因為他們所要的作品，形式與主題往往都已經被限定了。但是新的富商客戶不一樣，他們給予藝術家比較大的自由和空間，來決定主題、風格和表達方式。整體說來，彩色玻璃窗的技術、金銀器皿加工技術，以及插畫的技術，是哥德式藝術中很重要的部分。

彩色玻璃窗

　　由於哥德式的教堂大量運用彩色玻璃窗來營造夢幻、且幾乎沒有存在

感的牆壁，使得彩色玻璃窗的工藝迅速發展起來。它的做工如下：首先將
彩色的玻璃板割成一小塊一小塊，然後用鉛來修飾玻璃邊緣，再根據畫師
預先描繪好的圖案，將這些玻璃小塊拼湊在一起，而比較細膩的部分，例
如臉部的線條和衣服皺褶等等細節，則留到最後用黑色的鉛所作的顏料來
精心處理。一整面彩繪大玻璃窗，通常會分割成好幾個畫面，一個畫面描
繪一個場景，每一個場景都放在多葉狀的框架裡，一個框架內包含著一則
與《聖經》或《福音書》相關的故事，用來教化信徒。

彩色玻璃窗

哥德式彩色玻璃窗的特點為：構圖細膩繁複、人物的輪廓洗練，形象也非常分明，而背景通常是
建築物，或是已經被格式化的自然景觀。

「東方三博士的崇拜」，瑞典，哥特蘭
（Gotland）島上的彩繪玻璃畫；斯德哥
爾摩，國家古文明博物館。

「耶穌誕生」，瑞典，哥特蘭島上的彩
繪玻璃畫。斯德哥爾摩，國家古文明博
物館。

　　彩色玻璃窗上的圖畫是平面的、二度空間的畫，只著重高度和寬度，不注重景深；而很少在人物或背景空間上營造景深，正是哥德式繪畫的一個特點。畫中的背景大多用一定的格式來表現，例如以被小圓柱承接著的尖拱表示室內；用岩石、樹木等線條粗略的自然景物表示戶外，或是用單調的波浪線來表示在海洋中等等。

　　為了不使觀賞者混淆，畫面中的人物通常不多，形體也很小，一樣採用平面的手法來表現。不過，這些人物的身材都很修長。人物的特徵用手勢來呈現，而不是臉部表情。為了吸引觀眾的視線，他們手勢都有點誇張。

夏特爾大教堂一塊彩色大玻璃窗局部。上面描繪的是耶穌的生平故事，一幅幅場景不同的構圖，按照情節順序來分佈。

　　一般而言，彩色玻璃窗畫的色彩處理很精湛，畫師的用色都很明確，最常用的是紅、藍、黃、綠四種顏色。

　　除此之外，畫面構圖實在非常詳細，即使是很微小的部分，也都仔仔細細地描繪出來了。這些彩繪玻璃的畫匠，好像想要和插畫的畫師們一較高下，雖然已經知道觀眾只能從距離很遠的地方來欣賞他們的作品，仍然殫精竭慮地追求畫面的細膩度、精確度和優雅的感覺。

金銀器工藝

　　和彩色玻璃窗同樣珍貴的哥德式次要藝術品，是金銀器皿，而金銀器皿的珍貴，也是因為製作材料本身就非常珍貴。哥德式藝術時代，金銀器皿的工藝水準已經相當高了，而金銀器皿的風行，不僅僅是因為君主、貴族、中產階級、宗教界人士非常青睞這類藝術品而已，中世紀人們觀念的影響也頗深。當時的人們認為，使用珍貴的材料來製作，可以彰顯物品所蘊含的精神價值。因為此時大部分的珠寶首飾、器皿，像是高腳杯、聖體盒、聖物盒、聖體顯供台等等，都是祭祀用的聖物，所以秉持著這種想法的人們，為了突顯聖物的神聖感，喜愛採用昂貴的金銀作為材料。

　　現在，這些被教堂與祭祀場所用來突顯神聖感，並且炫耀財力的金銀器皿，大部分都已經流失了，因為它們的誘惑力實在太大了！以致於讓各個時代的權貴人士不斷爭相掠奪。更別說這些美麗的金銀器上面，還鑲嵌著許多珍珠、寶石、水晶，以及細緻的金銀雕飾呢！哥德式金銀器皿的工藝技巧，也受到許多哥德式建築概念的影響，例如飛扶壁、尖頂，以及對垂直感的熱衷追求等等。最明顯的是聖物盒與聖體盒，往往製作得彷彿哥德式建築的珍貴模型一樣，尼古拉斯·維頓（Nicolus Verdun）所創作的三王聖物盒就是如此，這個作品是當時最著名的金銀器皿之一，用櫟木製成，外觀就像一座有三個殿堂的哥德式大教堂一樣，中殿比兩邊的殿堂都還要高，表面全部用銀片刻成的浮雕來裝飾。裝飾的手法也和教堂外牆的

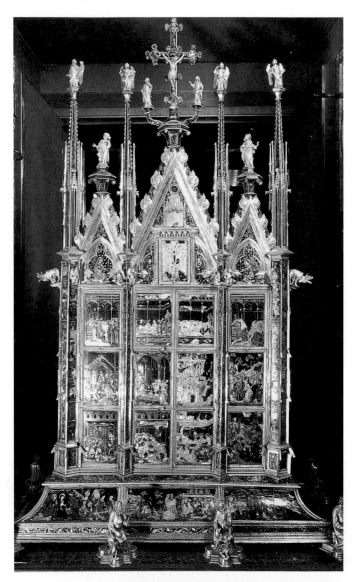

烏格里諾‧迪‧威爾里（Ugolino di vieri）製作的聖物盒，創作年代約在
一三三七到一三三八年間。奧維多大教堂。

威尼斯，聖馬可（San Marco）大教堂祭台裝飾屏細部。這個裝飾屏四周都以龐大而繁複的金、銀編織物來裝飾，原本鑲嵌著許多寶石，如今已經失佚。這個裝飾屏上面有八十三個人物，以及數不勝數的小圓章，其風格、技巧、做工皆源於拜占庭。雖然完工時間各不相同，但大部分都在十四世紀上半葉，是這個裝飾屏被修復之前就存在了。

西那城的金銀器藝術

十四世紀的西那城是一個很重要的城市，因為這裡的金銀器工藝非常發達。而金銀器工藝之所以能夠在西那城發展得如此蓬勃，和當地自古流傳下來的金屬加工藝術有很大的關係。古老的金屬工藝是從在支撐銀板上加工開始發展起來的，支撐銀板是作為各種器物的基底台用的，歐洲人原本使用「創地」技術來加工支撐銀板，做法是先在銀板上鑿許多小洞，然後再用無光澤的補料來填充這些小洞，加固銀板支撐的力量。無光澤的填充料有個好處，可以掩飾洞口的凹痕。但是西那城的工匠卻反而採用透明的填料來加工，這是因為他們在銀板的加工技術上有了新的突破，為了使銀板更精美，他們在上面製作了一種叫做「精簡人物」的淺浮雕。而在小洞裡填進透明的填料，可以讓浮雕的背景顏色更加豐富。

現存最古老的西那城金銀藝術品，是金銀匠古齊歐（Guccio）製作的高腳杯，創作年代約在一二八八年與一二九二年之間，現在放在義大利亞西西的聖方濟大教堂。提起西那城的金銀藝術品，可說是各地藝術拍賣會中，一種搶手的熱門物品呢！

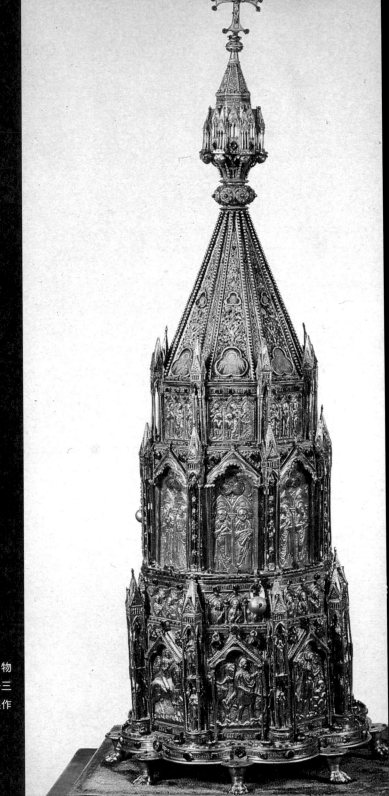

聖卡爾加諾（San Galgano）聖物盒。創作年代約在一二九〇年到一三〇〇年之間，表面用銅片及銀片製作的浮雕裝飾。西那教堂博物館。

裝飾方式一模一樣：兩邊的小耳堂外觀和教堂正面相同；器皿上也有一排和教堂外牆上一樣的連環迴廊，迴廊的廊柱是小圓柱，拱門是尖拱，拱門中擺放著先知、使者或君王的塑像。這些塑像體型修長，和教堂的大型雕像如出一轍。

幾何圖形

弧形、等邊三角形、正方形、多邊形等幾何圖形，是哥德時代的藝術家重要的靈感來源。這個外觀和教堂一樣的聖物盒的結構，就可以輕易地被分解為一組幾何圖形。

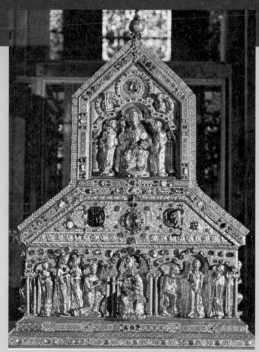

三王聖物盒。金銀匠尼可拉斯‧維頓創作。創作年代約在一一八〇年至一二三〇年之間。科倫尼亞大教堂。這個聖物盒的平面展開圖猶如一座三殿大教堂。其尺寸為：長一百八十公分，寬一百七十公分。

插畫

　　哥德式藝術時代，還有一種次要藝術也達到了無與倫比的水準，那就是插畫。這種插畫指的是畫在手寫書稿上的畫，而手寫書稿所使用的紙是羊皮紙，因此哥德時代的插畫都是畫在羊皮紙上的。當時印刷術尚未發明，因此中世紀歐洲的書籍，都還是手抄本。或者可以說印刷還是屬於中國的特權，而那時候的中國，在歐洲人的眼裡是非常神秘的。插畫的發展和「插畫書」的製作，關係非常密切，而手寫手繪的插畫書，曾經一度是修道院的專屬出版品。

　　插畫的代表藝術家大多都是法蘭西人，而以巴黎為最著名、最重要的

平面的二度空間畫作

哥德式藝術的獨特之處，在於將視覺的空間定義在一個平面之中，也就是一種二度空間的藝術。而在這個平面之中，用來當作畫面背景的東西，是一些像是織品花樣的抽象圖案。而且也常常使用造型格式化的圓柱來切割畫面。通常位於畫面正中央的人物是最重要的。由於幾乎完全沒有景深的緣故，以致於有一些人物的腳互相交疊著。

左圖：插畫。描繪卡羅·馬格諾（Carlo Mugno）送別加諾（Gano）的情景，取材自聖丹尼斯（Saint Denis）的生平記事。這些以世俗人物為對象的插畫通常是具敘事性的；而對於手勢和臉部的誇張描繪，則清晰地表現了人物的情感。這些插圖使書籍中的文字敘述更為豐富。

馬西耶喬斯奇（Maciejowski）《讚美詩集》中的插畫。一二五〇年前後編繪。紐約，比爾龐特‧摩根（Pierpont Morgan）圖書館。

發展中心。在哥德式藝術時代，人們對於藝術和文化，開始產生狂熱的追求。不管是一般人、貴族，或是有錢的中產階級，都想要得到修道院的手寫書稿。為了因應人們的需求，插畫藝術家便開始編繪比《聖經》和《福音書》那種大部頭的宗教書籍，更容易攜帶、翻閱的小書。祈禱書就是其中一種，書中告訴信徒在白天與黑夜的各個不同時間裡，所需進行的祈禱儀式。其他還有許多以騎士的詩篇、故事、編年史，和歌曲集為題材，內容偏向世俗生活的手寫小書。

　　哥德式藝術中的插畫分為兩種，一種是敘事性的，另一種則是裝飾性的。裝飾性的插畫主要都放在書名頁或是書中各章節的開頭。畫家通常會在文章起首的大寫字母上，設計一些花邊或小圖樣，這種裝飾性的小圖樣通常只有線條，沒有顏色，是阿拉伯式的圖案。有時候，這種圖案還會擴展成整張書頁的框框。圖案大多以花、草、鳥、蟲，為靈感的來源，將其形狀簡化，美麗異常，後來逐漸演變成各種樣式。

對大自然的愛

右頁：六月。取自貝利（Berry）公爵的《非常富裕的時刻》一書。這本手寫插畫書非常有名，由波爾兄弟海尼奎（Hannequin）與海曼·德·林布格（Hermant de Limbourg）所繪；尚·哥倫布（Jean Colombe）在一四八五年製作完成，桑迪麗（Chantilly）的貢德（Conder）博物館收藏。書中的插畫著重風景的描繪，且採用了透視法；在背景的處理上很細膩，不再只使用簡化過的圖案來裝飾。圖中所描繪的是巴黎城。可以看得出背景中包括了宮殿和教堂，當時，這兩座建築物已經存在了。這幅畫有景深，背景和收割的人們顯得很立體，筆觸細微綿長，充滿熱愛之情，可以單獨成為一幅優秀的畫作。

　　而具有敘事性的插畫，則往往會佔據整張書頁。一幅具敘事性的插畫畫面，通常會被分割成好幾個小格，每個小格各描繪一個場景。這樣，一頁之中，就可描繪一整組前後發生的故事情節。有時候，每一小格的外圍還會有一個四葉瓣狀的框框，使得整頁看起來就像一小片一小片貼出來的彩色玻璃窗畫一樣；而且，插畫的用色也很鮮豔燦爛，彷彿是在刻意模仿彩色玻璃窗畫的效果。哥德式插畫的風格，和彩色玻璃窗畫，以及繪畫一樣，都是平面的二度空間畫，而人物往往身處於鍍金的背景之中，顯得優美華麗。

　　畫面豐富、變化繁多、顏色燦爛、大量使用鍍金裝飾，這一切都是哥德式插畫出色醒目的地方。再次提醒一下，中世紀的人們認為，事物的外表顯得愈是貴重，代表其內在的精神價值也愈崇高，而就插畫而言，輝煌奪目代表了手寫書稿的精神，以及宗教價值。

　　但插畫的主題也並非全是宗教性的。比如說哥德時代，手寫書稿中的傑作之一，貝利公爵的祈禱書《非常富裕的時刻》書中插畫，即細膩地描繪了一系列反映農民勞動、城市生活、手工藝工匠工作情景等日常生活的景象。

典型的構圖

這是典型的哥德式構圖：最重要人物擺在中間，衣著很華美，頭飾也很繁複，透露出當時的風尚；畫面的邊框採用已經規格化的拱門樣式；衣服的皺褶往下垂，看起來像是幾何圖形。

右頁：聖卡特琳娜（Santa Caterina）的神秘婚姻。一幅用來裝飾禮拜堂的掛毯畫，維也納，藝術史博物館。以宗教故事為題材的掛毯畫，多用於裝飾教堂的禮拜堂。

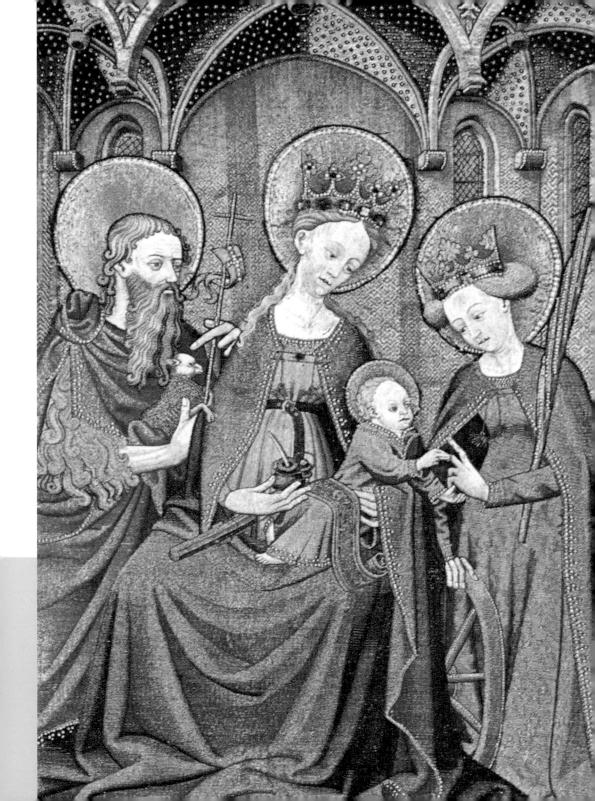

掛毯畫

掛毯畫也在哥德式藝術時代佔據了很重要的地位，這是由於掛毯畫非常精美、高貴，正好迎合了當時貴族階層的口味。所謂掛毯畫是一種面積很大，上面描繪著故事的布織畫，相當適合用來掛在寬敞、冰冷的牆壁上，而如果房間太大，也很適合拿來劃分空間，妥善利用一幅幅美麗的掛毯，一個大房間就會變成許多小小的、溫馨宜人的區塊。這種用途，決定了掛毯畫的題材必定是接近世俗生活的，例如騎士的歷險、愛情故事、狩獵場景等等。另外也有像「獨角鹿」的民間傳說，這種寓言式的掛毯畫。

以宗教故事為題材的掛毯畫也不是全然沒有，只不過這類掛毯畫是用來裝飾教堂的禮拜堂，或私人祭祀場所的。哥德式藝術到了後期，逐漸有以世俗、宮廷式的氛圍來描繪宗教故事的傾向。因此，愈是後期的《聖經》、《福音書》中的故事畫，以及聖徒的生平故事畫，線條愈是優美精細，耶穌、聖母、殉道者等人物的臉龐，猶如貴族的臉龐一樣，而他們的服裝和髮型，則酷似當時在貴族間流行的樣式。此外，掛毯畫的邊框線條流暢敏捷，再次顯現了奢華之氣，和人物所象徵的精神性，以及非現實的輕靈性格相呼應。

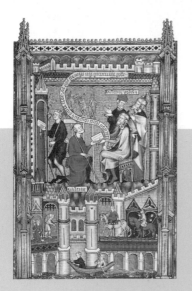

派遣使者前往羅馬。伊弗・聖丹尼斯（Yves de Saint-Denis）創作。《聖迪歐尼吉（San Dionigi）小傳》中的插畫。巴黎，國家圖書館。

以家族徽章來顯示品味

獨角鹿顯得纖盈、帶著優雅的貴族氣息、看起來向上飛升，在在符合哥德式藝術風格的原則。周圍一系列線條堅澀、冷硬的人物和景物，和獨角鹿的輕盈成為對比，更加突顯牠的飛升感覺。有趣的是，圖中的旗桿與旗子、獨角鹿額前的螺旋形的角、盾牌和旗幟上的圖案，正是訂購該掛毯畫的雷·維斯提（Le Visle）家族的徽章標誌。

「獨角鹿」系列掛毯畫中的其中一幅，巴黎克魯尼（Clung）博物館。

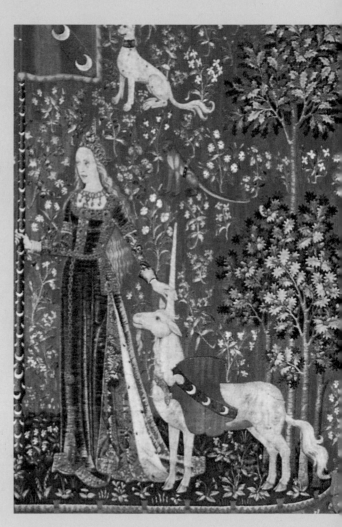

「獨角鹿」系列掛毯畫中的其中一幅。巴黎，克魯尼博物館，六塊掛毯畫本來掛在布薩克（Boussac）城堡的一個大廳中。用色非常特別：紅色的草原與深藍色的圍圍相互襯托，形成醒目、耀眼的對比。最重要的人物位於中間的苗圃之中。畫面無景深，由幾個互相包圍的色塊所構成。

European Architecture & Arts

Renaissance Style

文藝復興風格

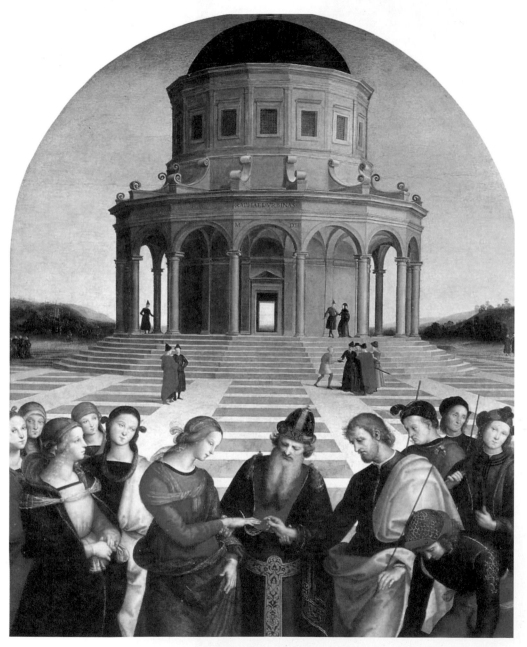

拉斐爾於一五〇四年創作的「處女的訂婚」，米蘭·布雷拉（Brera）美術館。

導 論

　　被稱為「文藝復興」的藝術運動，起源於十五世紀初義大利的佛羅倫斯。到了十五世紀末，這項藝術運動的風潮遍及整個義大利半島。在十六世紀上半葉，羅馬取代了佛羅倫斯成為主要的藝術中心，創造出文藝復興運動最輝煌的成就。

　　同時，文藝復興運動的風潮也傳播到歐洲的其他地區，引發了一場全面性的藝術革命。這場革命幾經盛衰，持續影響了數個世紀之久，直到本世紀。

　　雖然文藝復興是一次內容複雜多變的藝術風潮，但它創造了一系列獨特的典型、共通的原則、方法以及形式。本章將根據它們的共同原則，分析從十五世紀初至十六世紀上半葉期間，在義大利及其他地區所創作的作品與特色。

　　文藝復興風格的形成有兩個主要來源：一個是經過一千年的中斷之後，再度被運用的古典藝術形式（也就是希臘和羅馬藝術的典型形式）；另一個是一種新的技巧——「透視法」的誕生與應用（「透視法」指的是運用繪圖及嚴格的數學規則，將現實景物以「科學」的準確度，重現在一張畫布，或任何其他平面上的方法）。

　　「透視法」主要運用在建築上。當時還有許多古典建築可供參考（人

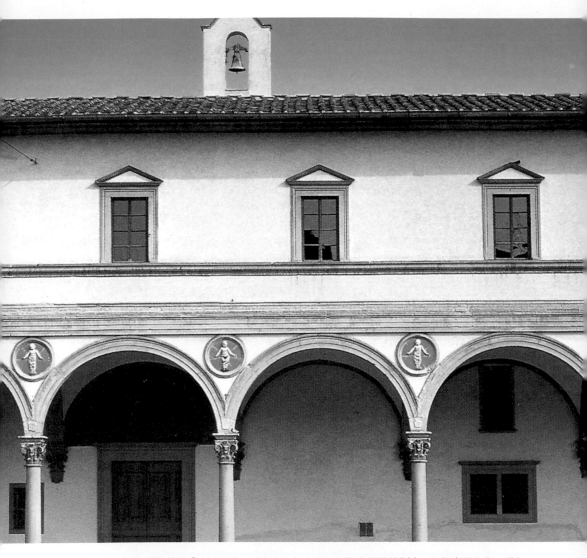

布魯內勒斯奇所設計的「平民醫院」的迴廊。在這座最早期的建築範例中，已經出現了十五世紀中「回歸建築的思考原點」的特色。整體的風格十分樸素，雕刻僅限於某些特定區域，處於附屬的地位。

們對古代的雕刻、繪畫幾乎一無所知），同時，其他的古典藝術也再度被模仿、運用。這點可以由這場文化藝術運動發展不久之後，就被定名為「文藝復興」來證明。文藝復興運動的倡導人自認為是古典藝術的傳承者，他們決心讓古典藝術的形式，及其靈魂「再生」。相反地，他們拒絕與古典藝術時代之後發展的任何藝術形式發生關係。這種態度不僅是由於古典藝術創作在他們心中佔有極崇高的地位，而且他們也堅信，和科學一樣，藝術創作也有自己的規則，而古希臘與古羅馬的藝術家，則可能已經發現並應用了這些規則。

至於「透視法」，則是一連串革命性的發現（從過去的油畫、用草圖來為壁畫打的草稿、騎馬塑像被發現、淺浮雕中的「扁平化」技術、在拱門中使用金屬支撐等等）中，最引人注目的一種技法。對於新誕生的藝術而言，透視法是一個決定性的元素。因為它，畫家可以創作出大家都能理解、預先想像得出最後結果的藝術作品，也就是說，畫家們終於可以進行「設計」了。這個技巧如此重要，以至於人們開始認為，一件藝術品的成敗關鍵都在於設計，而非製作。

隨著這個觀念的誕生，藝術家們也走上了從工匠變成知識分子的道路，這樣的演進結果是出人意料的。因為在過去，同業之間的工會在藝術創作中佔有主導地位，但從今以後，藝術史已成為從事藝術創作的藝術家們的個人史了。

承認文藝復興藝術，就意味著要承認不同藝術家的不同表現手法：布魯內勒斯奇（Brunelleschi），雷昂・巴蒂斯塔・阿爾勃迪（Leon Battista Alberti）與馬薩其奧（Masaccio），拉斐爾（Raffaello），米開朗基羅等等，藝術創作成為各個藝術家的個人成績單。

另外，文藝復興時期的許許多多思維、態度、詞彙至今仍被採用，比如我們今天賦予「藝術」這個詞的意涵；將藝術劃分為主要藝術（建築、雕刻、繪畫），次要藝術及應用藝術；對建築師及工程師的區分（前者負

責建築的設計，後者負責技術項目的執行）；深植於人們心中認為一幅畫
或一座雕塑，是某個物體的「重現」，這樣的想法；以及能以數學方式來
區分「美」與「醜」的固定思維等等，這一切都源於文藝復興運動。

　　所以，研究文藝復興運動的典型、有意義的風格形式，代表我們將去
追溯不僅「決定」，而且是「創造」今日文明的藝術形式的根源。

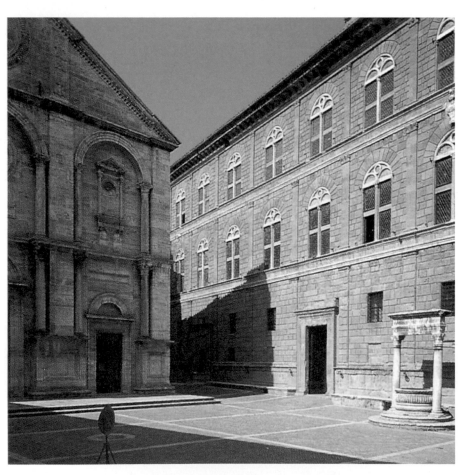

皮恩薩（Pienza），皮科洛米尼廣場（Picsolomini）。

建 築

在文藝復興時期，人們認為「創造歷史」是個人必須努力追求的目標，至少就那個時期的建築界而言，確實如此。他們的看法是有道理的，因為這個時期的建築是十五世紀二〇年代，因佛羅倫斯的一位獨特、頑固的天才而誕生的，他就是布魯內勒斯奇。這項創舉雖然帶著個人主義色彩，但這項創舉的價值卻是屬於集體的。這種新的建築形式，是以一系列可以被理性分析、深入研究，並具備一定的規則為基礎，簡言之，就是訂定一種共同語言。

究竟應該如何對這一套規則，和這種「風格」加以表述呢？其實這套規則與「風格」都是由布魯內勒斯奇率先訂出方向，並且被他的學徒們共同實踐、確認過，所作成的決定。這個決定就是：採納古代的建築風格形式（尤其是古羅馬的建築形式，因為人們比較熟悉這種形式，建築物比當時的更宏偉威嚴，而且似乎也比希臘建築更高級些）。

做出這個決定的原因有很多，也很複雜。其中也包括部分的「沙文主義」色彩（當時的義大利人，尤其是佛羅倫斯人，在與驕橫的德意志皇帝進行辯論時，他們會覺得自己才是古羅馬傳統的繼承者），不過基本上，促使布魯內勒斯奇選擇這個方向的決定因素，多半還是基於技術方面的考量，他認為：以古典建築的原則為基礎所新蓋成的建築物，將會比當時正處於巔峰時期的哥德式建築，更符合人們的理想與期待。

基礎思維：建築格式

布魯內勒斯奇這位文藝復興建築風格的鼻祖，為這種新的語言打下了思維基礎——「建築格式」。這個思維基礎是由古希臘人所創造的，並為其後的古羅馬人所沿用。「建築格式」就是「以既定的方式，將建築各部分之間連結起來的，型式規範與比例原則」。

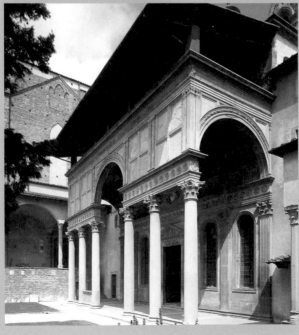

布魯內勒斯奇，佛羅倫斯，聖十字架教堂院附近的帕齊（Pazzi）禮拜堂。建於一四三〇年至一四四四年之間，是十五世紀建築的巔峰之作。正面的構造極具典型：兩側的迴廊以柱頂的橫樑相接，中間是一個拱形的門。在十六世紀，這種結構設計被命名為「塞利奧式結構」（這是以該結構的專題論文作者：塞巴斯提阿諾‧塞利奧的名字命名）。

以「理性」觀點取代「宗教」觀點

實際上，十五世紀的建築世界是一個以「理智」為出發點的世界，它取代了一個以宗教信仰為基礎的世界，而「理性」正是古典建築的基礎。古典建築的形式是根據固定的規則來分類的。因此，每位建築師的心中都擁有一個能回答大部分問題的架構與理論，於是他們會將精神集中在探討、解決新的問題上。

節省時間與精力是這套體系的第一個優點。第二個優點則是它能不斷地被加以改良。每位建築師都會以共同的規則作為起點，根據實際情況，將這個規則加以改良應用。往後接手他工作的人，也可以從他停頓下來的地方，繼續開始工作，剔除一些不利的因素，採納更有效率的措施，直到將各種問題一一解決，讓建築設計更臻完美為止。正是利用這種工作方式，古羅馬的建築師建造了魅力永存的萬神殿。其實，發明這種工作方法的就是古希臘人，他們留下來的經典建築，都是以宇宙的觀點出發，從使用重疊砌築石塊的技巧；歸納若干關於圓柱、固定柱頂橫樑的方法，以及圓柱與橫樑之間的連接關係等等，這種結論被統稱為建築格式。

布魯內勒斯奇深入研究了這個體系，並考察了大量的古羅馬建築（當時留存的古羅馬建築比現在要多得多，保存的狀態也很好）之後，很快地，就發現了古羅馬建築的優點。他一回到佛羅倫斯，就立刻將這些研究成果加以應用。不過，遇到的困難很多，也並不容易克服。布魯內勒斯奇及他的學徒們，解決這些困難所使用的方法與途徑，都是我們知道並能理解的，因此成為新風格最可靠的前導。

確立組織架構體系

我們已經了解，這種新風格需以精準的格式化原則為基礎，而不需一次又一次地去重新思考或決定每根支柱、每個柱頭，或其他裝飾部分的格式。

教堂建築的門面

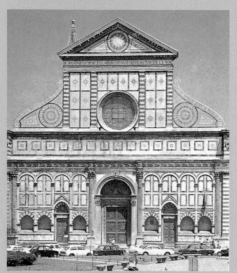

早在雷昂・巴蒂斯塔・阿爾勃迪（Leon Battista Alberti）進行修繕之前，聖瑪利亞・諾菲拉教堂就已經有它的門面了。這座教堂的原建築設計很典型，中殿又高又窄。因此，阿爾勃迪只需要為它增加一件文藝復興風格的外衣就夠了，漏斗形的裝飾設計，將兩層樓的建築風格統一起來。之後，這種連結方式，幾乎成了設計標準。

聖安德雷阿教堂，興建於一四七〇年左右，完全由阿爾勃迪設計、建造。

在這兒，他創造了教堂正面的第二種處理格式。這種格式更加新穎，阿爾勃迪也因此名揚四海。他為教堂正面設計了「高大」的拱門（相當於兩層樓高），再使用一個小型的格式將正面進行分割，小型格式的比例與教堂的內部相呼應。

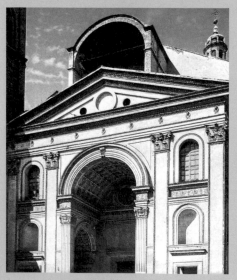

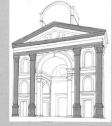

宮殿的正面

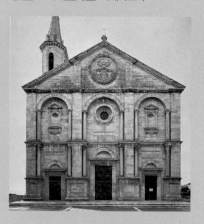

▼貝爾納多‧羅塞里諾（Bernardo Rossellino）建造的皮埃沙（Pienza）教堂，一四五九至一四六二年。

▲在文藝復興時期，宮殿建築逐漸嶄露頭角，在整個義大利蔚為風潮。宮殿指的是貴族或是富商的豪華住宅。魯切萊（Rucellai）府邸宮殿的正面，是第一個交錯應用不同建築格式圖案的建築物。交錯應用指的是在建築的每一層樓，分別使用不同的建築格式（第一層為陶立克式，第二層為愛奧尼式，第三層為柯林斯式）。而法尼斯宮殿（Farnese）則僅在窗框上採用了類似的圖案。

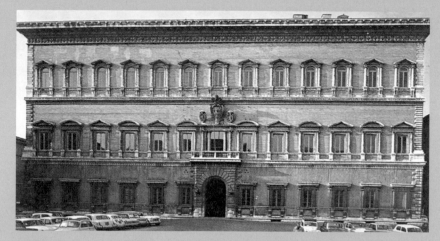

羅馬的法尼斯宮殿，由安東尼奧‧達‧桑加洛與米開朗基羅，於十六世紀上半葉建造而成。

聖羅倫佐大教堂

一四一九年，布魯內勒斯奇受
託修建古老的聖羅倫佐大教堂
（下圖）。一四二八年，布魯內
勒斯奇只完成了教堂的聖物收
藏室的修建工作。

這是一座充滿立體幾何學、極富純淨之美的教堂：主殿為立方形，上面是一
座圓形屋頂，圓頂上還設計了一個三角形的尖頂。主殿旁邊有一個側殿，側
殿的結構與主殿相同，但尺寸小一些。側殿內設有許多神龕，神龕所造成的
明暗對比，讓側殿的面積看起來大了許多。牆壁上錯落有致的裝飾（柯林斯
式的壁柱、美麗的拱窗），因光線的投射而更有立體感。主殿與側殿之間的
整體設計十分統一：相同的建築格式，相同的柱頂，統一的空間處理手法，
光線都很充足等等。

側殿的入口處還做了一些小小的修飾，柱子與拱門的數量倍增了，牆上闢有
兩扇門，門楣上裝飾著三角形的圖案，並設計了一些神龕。和其他牆壁相比
起來，這面牆壁的造形及韻律感增加了。這些增加的裝飾包括：與建築結構
有關的柱頭、小天使的邊飾，都非常簡樸。而出自於多納泰羅（或可能是米
開羅佐 [Michelozzo]）的裝飾部分則要華麗許多（門的銅環，神龕中的一對
對聖徒像，位於窗頂及天花板下方的圖案等等），多半以灰泥或彩陶製成。

這座教堂不愧是以優美的線條、完美的幾何學應用而著稱於世。對於布魯內
勒斯奇而言，它具有指標性的意義，在這兒採用的建築構思，將在以後的各
式建築中獲得普遍的應用與發展（它的平面佈局清晰，功能性強，因此常被
採用於陵墓或祭堂的設計中）。此後，在托斯卡納地區，這座教堂根據數學
原理確立了和諧統一形式的建築，獲得了巨大的讚譽與認同。

　　然而，究竟這些風格有哪幾種？過去，古羅馬人所採行的完全是古希臘人所訂定的制度，不過，由於他們的建築是以混凝土，而不是以石塊為材料，所以只對建築的正面裝飾訂定了新的規則。如此一來，除了三種古

透視法：內部空間

建築的內部空間也必須遵循「透視法」這個新標準來設計。因此，內部空間的規劃不再是一個接一個的獨立空間，而是按照建築格式的準則來規劃。通常兩面牆壁的軸線會聚集在一個點上。

布魯內勒斯奇，佛羅倫斯，聖靈教堂內部。從外表上看，教堂採用了中世紀的建築規則：十字架的平面設計，包括三個殿堂，中間由圓形屋頂連接起來。但是圓形屋頂下面，並沒有設計任何物體將跨間與跨間分隔開來，同時，兩邊整齊且連續的圓柱與圓拱，其軸線都聚集在同一點上，徹底遵循了透視法的原則。

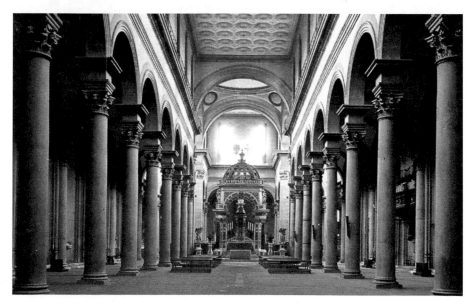

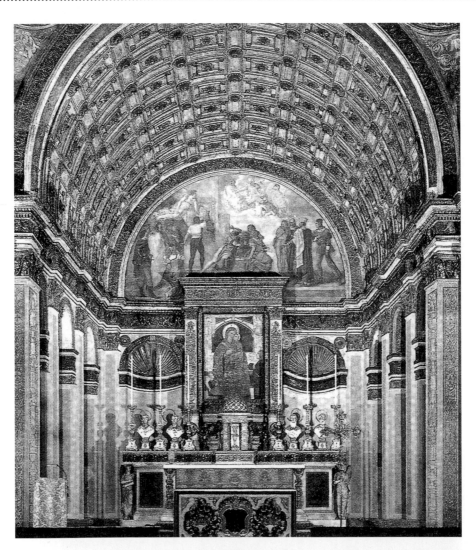

多拿托・布拉曼德（Donato Bramante）建造的米蘭・聖薩帝羅（Sant' Satiro）教堂內假的聖瑪
利亞唱詩堂。「透視法」可以說是文藝復興運動最令人振奮的成果。「透視法」是一種科學方
法，在一個平面上重現實際情況的技巧。唱詩堂應該位於祭壇後方，但如果真要進行建造的話，
就會佔掉教堂後方的通道。藉助透視畫法來模擬一座假的唱詩堂，效果十分逼真。

希臘建築風格—— 陶立克式（dorico）、愛奧尼克式（ionico）、柯林斯式（corinzio）之外，又增加了另外兩種建築風格——塔斯肯式（tuscanico，陶立克式的簡化變種），以及複合式（科林斯的繁複變種）。

　　現在只需從五種建築風格當中，選擇所要採用的風格，並確定格式的比例，這樣，在裝飾方面的所有問題就都迎刃而解。然後，再來確定建築的形式與尺寸。這兩個問題，都可以交給建築師一個人去解決。

　　建築師掌握了建築工作中屬於「創意」的部分，而其他人（包括：雕塑師、裝飾師、玻璃窗匠等等）的唯一任務，就是執行建築師的命令。這是一種完全不同於中世紀時期的工作流程。在中世紀，建築這項工程並沒

理想的建築：絕對的對稱性

文藝復興風格的建築以理性主義出發，也以其為終極目標。因此，一座理想的建築在所有的設計上，無論是水平軸線，還是垂直軸線，都應該是對稱的。在十五世紀末至十六世紀初這段期間，這種形式的建築開始佔有重要地位。

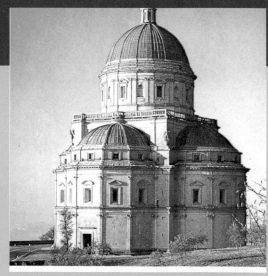

科拉・達・卡普拉羅拉（Cola da Capralola），托迪（Todi）教堂。
該教堂由一些生存於一四九四年至一五一八年間的二流藝術家所建造，完成於十七世紀初。在它的平面佈局中，各部分的中心點絕對對稱，典型地反映了文藝復興風格的對稱原則。

由米開朗基羅設計，巴朵隆美歐
（Bartolomeo）完成的勞倫佐
（Laurenziana）圖書館的台階。

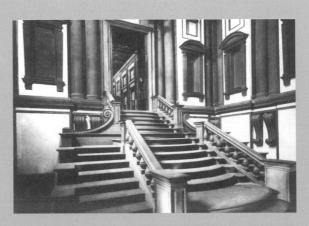

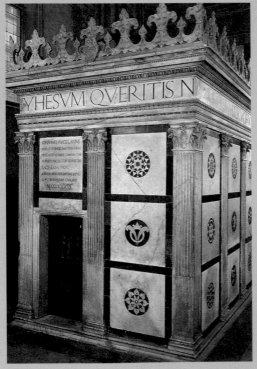

◀由阿爾勃迪重建的聖徒墓地的小廟，佛羅倫斯。重建之後的聖徒墓地，其結構遵循了嚴謹的古典風格，外觀大大小小的幾何平面，建立在黃金分割關係的基礎上。建築內部的設計規劃是固定的，外表裝飾著精緻的鑲嵌，反映了要讓建築在單純的外表下，蘊含更深刻的意義。阿爾勃迪採用這些幾何裝飾，是為了要引導人們去思索信仰的力量。

▶米開朗基羅，勞倫佐圖書館的閱覽室，佛羅倫斯。外牆上築有許多扶垛，與其相對應的室內則興建了細細的方柱，如此一來，能有效的減輕牆壁的承載力，並可在牆上開闢許多的窗戶，以利室內的採光。室內等分成三部分，木質天花板與地板也以同樣方式處理。用平滑的石材建成的結構錯落有致，它們之間微妙的空間韻律感，也因暖色調的木質天花板及地板而顯得更加豐富。

有固定的組織系統或組織架構，它完全以每位工作者個人的認知與經驗為基礎，大家分工合作。因此在當時，每一個環節的工作，工匠們都可以依照自己的判斷，在相關的工作中做自己認為最好的判斷和決定。現在，面對新的工作流程與組織，工匠們怎麼會願意接受這種導致他們工作地位下降的新架構體系呢？

實際上，布魯內勒斯奇就遇到過這樣的麻煩。最初，他主持一個修建佛羅倫斯大教堂圓形屋頂的工程，由於工匠們不滿這種組織系統的運作而集體罷工，整個工程受到了阻撓。布魯內勒斯奇的鐵腕措施就是，將罷工

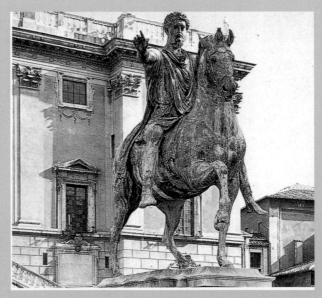

馬可‧奧雷里奧塑像，成為廣場的出發點與聚合點（更精準地說，塑像被磨鈍了的基座，才是廣場的出發點與聚合點）。廣場地面上的橢圓形圖案，也以該基座為圓心。廣場的功能至今仍被保持著，而馬可‧奧雷里奧塑像，至今也仍矗立於廣場的中心點上。

▶羅馬，康比多力奧廣場（Campidoglio）。
康比多力奧廣場是市政中心廣場，由米開朗基羅於一五三七年左右開始設計。廣場的建造工作持續了很長的一段時間，完成於十七世紀，而其地面的鋪設工程則一直到一九四〇年才完成。

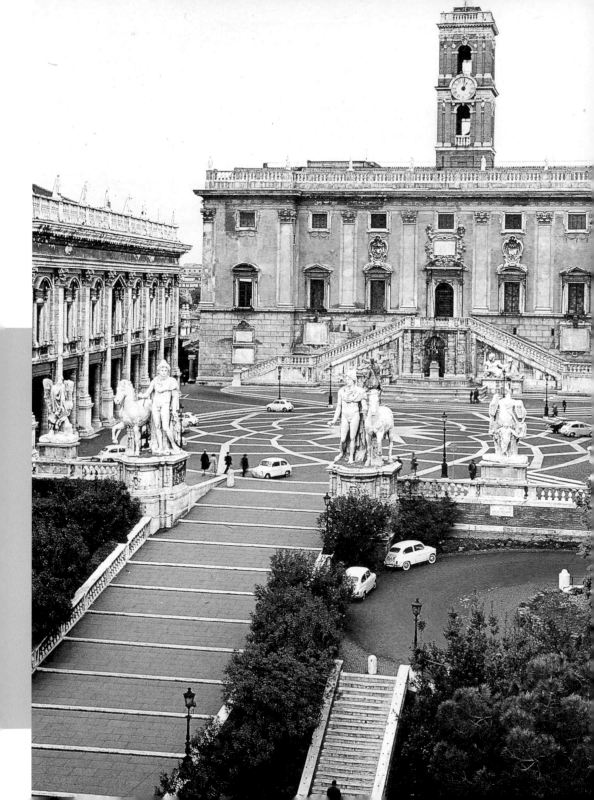

主要的建築元素：圓頂

布魯內勒斯奇，佛羅倫斯的聖瑪利亞教堂的圓頂。圓頂幾乎是所有文藝
復興時期教堂建築的主要元素。它是由古羅馬人所創造的。古羅馬人建
造的萬神殿的大圓頂，啟發了文藝復興時期的建築師們，但他們採用了不
同的建造方法；不僅是建造的技術不同（以雙重磚瓦包裹，而非單獨的灰
泥結構），而且在外觀上也不盡相同。典型的例子是以石質的半圓形拱肋
來分割建築體。

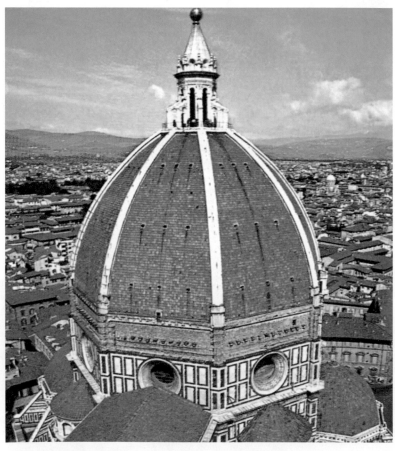

人員全部解雇。他知道,只有一種方式可以不讓這些情形再度發生,那就是讓雇主們知道,建築師擁有選擇及否決合作對象的權利。

文藝復興時期的建築師們都是這麼去做的。其結果就是:文藝復興風格的建築,清一色地成了古典藝術風格的建築,也成了「溫室裡的花朵」。在城市以外的地區,很難找到它們的蹤影,它們是「文雅」的建築物:教堂、宮殿、別墅,這是第一點。第二點是:文藝復興運動對建築的結構並不很在乎,它只關心建築物的外觀。這造成了兩個結果:一、建築是「設計」出來的,而非「建造」出來的。二、放棄了結構方面的所有研究。

建築設計被徹底簡化

這些新的思維方式,也導致以下的結果:每座建築都是由兩個部分所組成,即作為建築骨架的牆——「盒子」的部分,與作為建築「皮膚」,覆蓋於盒子外的裝飾部分。這種思維代表這兩個部分是可以單獨進行設計的。換句話說,文藝復興風格的建築師,會先確立建築物的標的(應有的形式、尺寸);然後,選擇適當的建築格式(明確的細節與比例);再來,他會研究建築的牆壁,將牆壁「嵌進」由圓柱及柱頂橫樑所組成的幾何框框裡去。

「牆」本身並不重要,只有當它變成建築的承載體時,才會被注意。甚至建築的功能性,也很快地被忽略了。文藝復興風格的建築師們,企圖將建築轉變為一個單一且一致性的「原則」。簡單的說,就是要替「盒子」找一件最合適的裝飾用的衣服。所以,文藝復興風格的建築體系,概括地說,是:由不同的建築師建造的不同建築物,共同組成的大拼盤。

文藝復興風格建築的形式,大致上可以這麼歸納:就「牆」而言,它必須滿足兩個要求。一是可用最少的力氣進行建造;二是必須讓人們一眼就發現到建築的數學性與幾何模式。因此,牆「盒子」採用了簡樸的形式,與單純的幾何體(立方體、平行四邊形等)。其高度、寬度、深度三者之間的關係十分簡單,且易於計算。

米開朗基羅，羅馬，聖彼得教堂的圓頂。這兒也使用了拱肋，其數目為聖瑪利亞教堂圓頂的兩倍。但拱肋不再是單獨存在的，而是作為連接圓柱及窗戶（支撐圓頂的圓柱體的下部分），與圓頂的頂端部分。原因是因為布魯內勒斯奇的圓頂是文藝復興風格圓頂最早期的作品，而米開朗基羅的圓頂則是文藝復興風格圓頂最晚期作品。在一個半世紀的期間內，圓頂從單一的要素，變成與整體建築統合的要素。

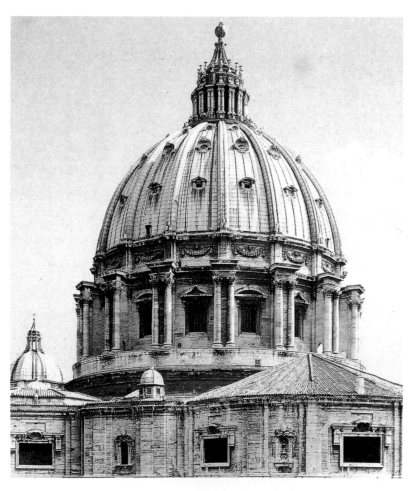

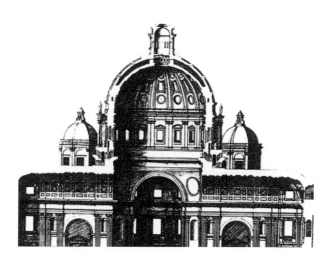

建築結構也進行了類似的簡化：交叉的拱頂被簡式拱頂或帆式拱頂所取代，因為它在視覺上、穩定性與處理技巧方面都比較單純；或者乾脆用木質的屋頂來代替拱頂。使用木質屋頂時，支撐屋頂的牆壁可以建得更薄、更經濟也更容易。或者在拱頂與拱頂之間有條理地嵌入一些金屬的支撐，以消除拱頂的作用力。事實上，拱頂不僅向下擠壓支撐物，而且也產生向外的推力。因此，必須加強支撐物或者消除向外的推力才能解決這個問題。所以，直立而且凸出的柱子變得非常明顯，但這無所謂，因為它們並不屬於審美的範疇，而只是建築的「技術」問題而已，人們應該會視而不見。但是對拱頂來說，尖拱及任何其他非半圓形的拱，都被完全排除了。

在他們的心目中，半圓拱是唯一「理性」的拱。因為它的形狀、大小都可以用「半徑」來決定，所以透過簡單的幾何關係，就能與建築物的其他部分相連接。換句話說，建築被徹徹底底的簡化了。

就覆蓋於牆「盒子」外的裝飾部分（也就是在建築所呈現的外觀）來看，文藝復興時期所採納的是古典風格。在十五世紀，人們幾乎只沿用兩種最華麗的建築風格——科林斯式與複合式。這兩種風格的典型特色，都是以精緻、美麗的花與葉來裝飾柱頭。

「花」是地中海藝術中，最常被採用的典型裝飾物，但在應用這些古典風格時，文藝復興時期的工匠們並沒有恪守由古人所制定的比例大小，相反

地，他們是根據實際需求，對比例大小進行了變更（通常是讓比例縮小）。

在十六世紀，對建築風格的應用變得更加嚴謹，同時，在格式化的應用上也有更多的變化。為了能在建造的過程中，準確地應用這些建築格式，十六世紀的建築師們率先在著作中，確立了關於建築格式的精確理論。直到今天，各種流派的建築師，仍在仔細研究這些理論。

當時的建築師們在原來的兩種裝飾方法（圓柱與橫樑）之外，增加了第三種裝飾方法（即柱腳）。他們先確定主建築中各組成部分之間的特定比例關係：柱頂的橫樑高度，必須佔圓柱的四分之一，柱腳的高度則必須是圓柱的三分之一。他們還規定了一種適用於每一種建築格式的計量單位（單元），從此，人們可以用單元的倍數或者分數，來表達與建築格式相

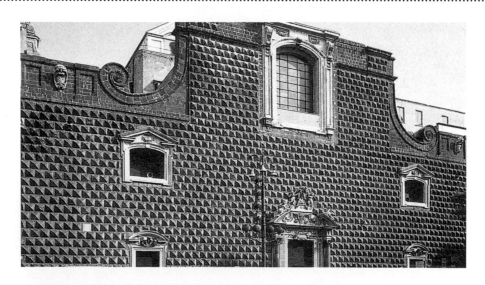

諾菲羅‧迪‧桑路卡諾（Novello di Sanlucano），拿波里，聖塞菲利諾宮殿（耶穌復活教堂）。儘管建築結構十分規則、比例得當，但它的鑽石尖狀的牆面，則是源於伊比利亞風格。這反映出當時的阿拉貢（Aragonese）王國的邊緣地區，游離於其他義大利諸侯國之外，所造成的文化隔閡。原來的建築物只剩下外側的牆面。一五八四年，原宮殿被拆除之後，改建成耶穌復活教堂。

關的尺寸。這些就是新的建築風格哲學與語言，剩下的工作，就是以它們作為基礎去真正蓋出一棟建築了。

住宅的結構與裝飾風格

中世紀的托斯卡納地區，流傳了好幾個世紀的建築傳統（也是唯一的傳統），就是為教堂服務。教堂建築的結構簡樸、優雅，有著圓屋頂，牆壁上飾有彩色的大理石。而在文藝復興時期，除了教堂之外，還會為剛剛發跡的富商階層建造宅邸。無論是建造教堂還是建造私人住宅，基本的問題是：第一，確定準確的建築形式；第二，尋找構成建築物正面，最好的裝飾方案。

再度興起：別墅

別墅在隨著羅馬帝國的衰敗而消失後，在義大利的文藝復興時期重生了。當時國家的觀念誕生了，為了行使政治權力，國家的領導者開始建造防禦工事，以增加鄉村地區的安全 ，於是間接促成別墅的興起。

安德烈・帕拉迪奧與維恩森佐・斯卡莫齊設計，被稱為圓廳別墅的卡普拉（Capra）別墅，維琴察。該別墅設計於十六世紀中葉，充滿文藝復興典型的風格與特色。建築完全對稱，其正面模仿古老廟宇的外觀，中央為圓頂（建造時經過若干的變動）。

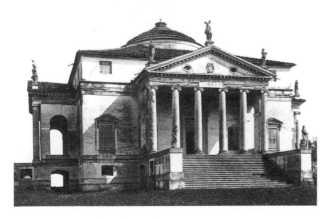

就私人住宅而言，一開始他們就找到了答案：一座以庭院為中心，四周環繞著房間的建築形式。簡言之，就是一個空心的立方體。這種建築形式既符合保有住家的私密性（中央為庭院，面向庭院的是各個房間的門，房間與房間之間則有迴廊相連），又滿足了顯示身分地位的要求（在臨街部分闢建一個宏偉、威嚴的門面）。

因此，建築師要立刻進行處理的是，一個圍繞著庭院的「迴廊」，與一個（或數個）面對街道的大門。「迴廊」是處理這類型住宅唯一的方法，因此，可以採用一組（或數組）拱門，以及與拱門相對稱的圓柱；或者，如當時人們喜歡選用的另一種方式，將開放式的迴廊上部改成封閉式的走廊，並且在第一層、第二層甚或更高的樓層，分別設計一組圓柱形的拱門，拱門上方還設計了窗戶（而且窗戶的中心點與拱門的頂點必須成一直線）。通常也會使用與建築格式相對應的橫樑，將層與層之間隔開來；

一種發明：堡壘

人們設計別墅是為了居住，為了防禦則設計了堡壘。為了對付大炮的攻擊，興建了圓而厚實的塔樓。在堡壘的頂端，有一些突出的部分，可以從這兒打擊入侵者。

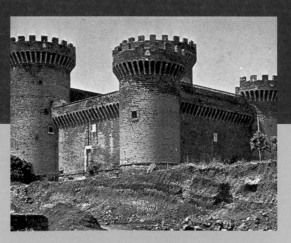

提沃里（Tivoli）堡壘。

並且在最高層的地方，設計一組嵌在牆壁裡的方柱，作為與迴廊的圓柱相對稱的裝飾。

面向街道的正面處理方式則複雜得多。實際上在文藝復興時期，人們先後提出了三種建造這種住宅正面的規範。第一種是由布魯內勒斯奇本人提出的：用石材來砌築正面（使用粗糙、切割成方形的巨大石板做成覆蓋面，幾乎整個十五世紀，都普遍應用這種方式），除了窗戶以及用來分隔樓層、裝飾了雪檐的部分之外，全部使用這種砌面。通常，隨著樓層的增加，石塊的不規則性與粗糙的凸凹面也會逐漸減少，有幾座建築最高層的砌面，則完全使用光滑的石材。

儘管用石材砌築牆面在十五世紀非常流行，但它顯然與文藝復興風格的建築基礎並不一致。它雖然是規則的、理性的，但它也是主觀的，其不同部分之間並無確定的幾何關係。事實上，不久之後，第二種設計：重疊的正面，就與之並駕齊驅了。第一個設計出這種正面的是雷昂‧巴蒂斯塔‧阿爾勃迪（Leon Battista Alberti）。這絕非偶然，因為阿爾勃迪是當時的第二大建築師，也是第一個撰寫關於建築專題論文，對自己的建築活動進行理論探討的建築師。

實際上，重疊的正面也是一種石砌的牆面，它的窗戶與窗戶之間，採用壁柱來隔開；而且，在重疊的正面上，每一層都採用不同的裝飾風格。比如說：第一層使用樸素的托斯卡納風格，最頂層則使用複合式風格；在樓層與樓層之間，也不再採用簡單的雪檐，而是採用與圓柱相對應的橫樑。整棟建築物被「籠罩」在一個用不同的建築風格所織成的網當中，形成一種更具邏輯性與一致性的設計方法。

第三種住宅正面出現於十六世紀之後，這是一種更為精美華麗的門面，即採用重疊窗口的手法。

這類住宅正面的原型，出自於由小安東尼奧‧達‧桑加洛（Antonio da San Gallo, the younger）與米開朗基羅所建造的法尼斯（Farnese）府邸。這

精細的木質鑲飾

精細的木質鑲嵌精工，是指用不同色彩的木材，進行細膩鑲嵌的工藝藝術。這種藝術早在中世紀時就被應用了，但在文藝復興時期，鑲嵌技巧從簡單的裝飾圖案，發展成複雜的鑲嵌圖案，並且陸續發展成具有幻覺效果的鑲嵌藝術。

對這門藝術的發展產生關鍵性影響的，是透視法原則的應用。做鑲嵌精工需要製作雕刻，這就必然要將物體的外觀簡化成幾何圖案，並且將物體的造型縮減成，由不同數目的色塊所組成的平面。而透視法正好滿足了這些要求。由於這些特點，鑲嵌精工成了典型的透視藝術，尤為建築師們所青睞，並用它來創造精湛的鑲嵌裝飾。

◀烏爾畢諾（Urbino）公爵府邸的木頭鑲嵌細工。

▶桑加洛，波吉歐別墅（Poggio），佛羅倫斯。

這座別墅是羅倫佐・德・梅第奇（Lorenzo de Medici）建造的。別墅建於拱廊式的基座上。這種拱廊基座與龐貝別墅的拱廊基座相似。在別墅建築的上部設有一道環牆的欄桿，沿著斜坡進入別墅。正面闢有許多窗戶，正面的中央建有一個前廳，完全是以愛奧尼風格設計，其三角形的門楣上飾有梅第奇家族的標誌。

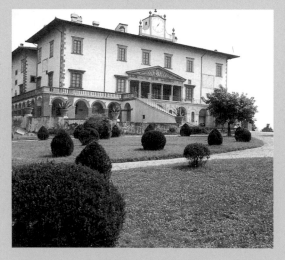

座建築不像阿爾勃迪所建的住宅那樣「富有韻律感」。它的樓層之間只用一條裝飾帶來作區隔，每層樓的頂端都有一個堅實的大雪簷。他們採用的建築風格有好幾種，被相互重疊使用。不過，這些建築風格幾乎不被使用在窗戶上。每個窗戶都是自成一個小型建築（另外加上雪簷與山牆）。換言之，建築的正面都簡化成單一元素，一個幾乎承擔所有功能的元素，它就是窗戶。

在這三種住宅正面的設計風格中，毫無疑問地最後一種是最精美的。在之後的幾個世紀中，它自成一派，引起許多建築師的關注與探討。

教堂的結構與裝飾風格

同樣地，對教堂來說，也有兩個問題等待解決，那就是「正面」與「建築結構」。不過，對這兩個問題的解決方式，與對宅邸的處理方法，有很大的差別。

要為教堂的門面，定出一種準則或風格並不困難。事實上，阿爾勃迪已經研究過，並幾乎解決了所有的問題。當時，聖瑪利亞‧諾菲拉教堂早就有自己的門面，阿爾勃迪只需要為它增加一件文藝復興風格的外衣就夠了。阿爾勃迪將教堂的正面完全改裝成文藝復興風格，並且將新設計的正面，直接重疊覆蓋於原有的牆面上。這讓我們很容易就可以了解新門面的基本設計：他將建築正面分成上、下兩部分，利用兩個呈大S形的漏斗形裝飾設計，將兩層樓的建築風格統一起來。

下部較寬，上部較窄，這麼做是為了與教堂唯一的中殿相呼應。這種優美的功能性建築，也將在之後，尤其是巴洛克時代大為流行。

阿爾勃迪主持建造的另外一座建築的正面，則更為優雅、典型，它就是位於曼托瓦（Mantova）的聖安德雷阿教堂的正面。可以很清楚的看出來，這種正面源於古羅馬時期的凱旋拱門。它解決許多結構上的問題，也克服了功能性的問題。從這座教堂中，我們知道阿爾勃迪找到了一種更複

雜、更完善的解決方法，能根據不同的建築格式，對其正面進行裝飾的規劃與設計。

這些建築格式並不是重疊的，應該說它們是嵌入。在正面的中央，是一對上頂拱門的壁柱，這揭示了建築內部的結構。壁柱與拱，被整個包嵌在一個更大的巨型結構中。

在「巨型」的結構中，它的牆壁高度是由柱子與裝飾所組成的單元的總高度所決定的。或許，這是因為這些單元必須在高度上以較小的尺寸進行複製。不過，僅有中央拱門是這樣設計的。因此，正面的問題可以比較簡單地解決。更複雜的是建築的總體結構問題。傳統上，基督教教堂的平面圖是十字架形狀，這樣就能在地面畫上這個象徵性的圖形。從祭禮的角度及結構學的角度來看，這種結構是合理的，但它與文藝復興時期的思潮並不相符。這是因為，在這種結構中，沒有任何關於十字架四臂尺寸的普遍性規則。十字架結構的影響太

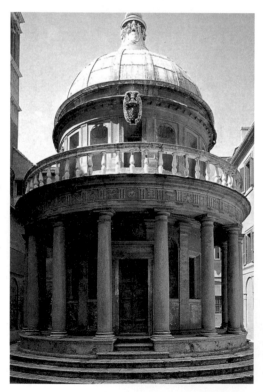

唐納多‧布拉曼特（Donato Bramante），位於羅馬蒙托里奧（Montorio）的聖‧彼得教堂。

城市的規劃與研究

文藝復興時期，建築師們在城市規劃方面做了許多的工作。但由於技術上的困難，能夠完成的整體工程並不多。其中，維傑法諾伯爵廣場，可以說是最具象徵意義的一個。

一般認為，維傑法諾伯爵廣場，是由偉大的達文西所設計規劃。它是一個真正的露天廣場，既是位於廣場後邊城堡的巨大入口（義大利人認為廣場就應該是城堡的入口）；也是「理想」的城市中，應該具備的建築設計。對於文藝復興時期的建師師而言，廣場就等於城市的「心臟」。

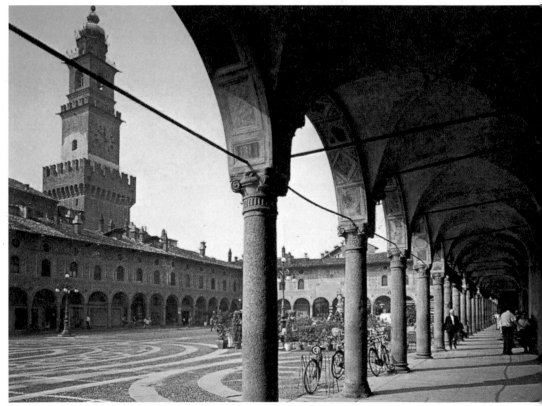

深了，要馬上拋棄它是不可能的。在剛開始的時候，幾乎是整個十五世紀，人們只能從內部來更改這種結構，更改對空間的使用方式。

　　文藝復興藝術的第二個基本原則，比回歸古典建築格式的理論更為重要，那就是：「透視法」。「透視法」也是因布魯內勒斯奇在實踐中運用了它，並且確立它的應用原則，而被廣泛地採用。在十五世紀，人們經常談論它。基本上，「透視法」就是一門根據科學原理，使一個真實的人或者物體，能夠在平面上呈現立體感的技巧。它讓人們可以「設計」藝術品，能用圖來描繪藝術品的真實感。

　　在十五世紀末與十六世紀初，文藝復興時期的建築師們落實了這個原則，實現了在任何設計上都符合規則，都能完美地相互對稱的建築結構，

建築物的裝飾

雖然文藝復興風格是最理性的風格之一，但仍然有許多的建築外觀裝飾得很優雅、華麗。這些建築的裝飾，並不是使用誇張的圖案來製作，而是透過單一的主題圖案來完成。就像圖示中的這座豪宅，其牆面上砌滿稜角分明的石塊。透過這些菱形石塊的重複設計，成為這座豪宅獨特的標記。

畢阿齊奧・洛塞第，鑽石府邸，費拉列。這座興建於一四九二年的建築外牆，皆使用琢磨成「鑽石」形狀的石塊來裝飾，故而得其名。房子的主人是西傑斯蒙朵・德・伊斯特（Sigismondo d'Este）公爵。從這座建築的外觀，可以看出精心處理過的裝飾痕跡。這種方法在羅馬尼亞地區非常流行，受到北方風格的影響。

由於在進行透視畫法之前，必須先選定一個假設的視點，所以，必須讓建築的中心點（幾何中心），與透視中心點重疊。實際上，視覺的軸線都會聚集在唯一的一個中心點上，這個中心點就是整個建築的中心，透過它便能夠想像出整個建築看不見的部分。

就以典型的文藝復興建築為例，教堂是最精美的透視法作品。教堂的平面圖採用了希臘式的十字架模式。十字架的四臂相交的交叉點，通常是在教堂的中央大廳（這是教堂最重要的位置），中央大廳的上方則建造一個圓形的屋頂。

羅馬式與哥德式的巨大交叉拱頂被拋棄不用了，中殿的屋頂成為水平的了，堅厚的牆壁與粗大的方柱已成為多餘；如同在基督教誕生後的最初

北方的繁複風格

文藝復興運動傳播至義大利北部的時間，要比它傳播到義大利其他地區還要晚，而北部地區也以不同的文藝復興風格形式自行發展。有趣的是，北方的這些形式卻是歐洲其他國家，在下個世紀開始發展文藝復興運動的先驅。雖然歐洲國家的文化傳統、社會環境與義大利的大相逕庭，但卻將義大利文藝復興風格與思想，完全移植到自己的國家裡來。

藝術家們在義大利北部興建的建築，最顯著特點是，外觀樸素的建築少之又少，大部分建築的裝飾都很華麗而繁複，以至於建築本身，似乎被淹沒在由雕刻、大理石鑲嵌、邊飾及其他層層疊疊的裝飾所構成的豪華外表下。

阿瑪迪奧（G.A. Amadeo），巴維亞（Pavia）卡爾特
（Certosa）修道院的正面：裝飾得富麗堂皇的教堂，本身為
哥德式風格，是典型的托斯卡納地區的建築形式。在義大利
戰爭期間，法國人最先看到的，影響也最深的建築就是這類
建築。

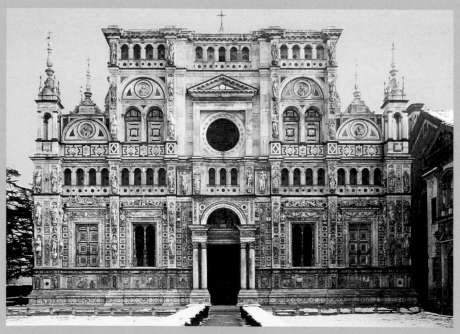

幾個世紀那樣，教堂的牆壁又變成樸素、筆直的牆壁了，牆壁由半圓形拱
連接起來的圓柱支撐起來；牆上可以抹灰泥，只裝飾著線條，讓石材在柱
頂的橫樑地帶顯露出來。這一長條直線，使教堂內部的空間不再具有抑揚
頓挫的韻律感，而是由相同的，但各自獨立的元素構成一種排列，產生新

的節奏感;相反地,教堂的內部空間則成了一條又一條交會在一個中心點的直線。

其他類型的建築

豪華宅邸與教堂是主要的兩類建築,但並不是唯一的。在十五世紀的義大利,城市與城市之間的郊外地區分佈著許多城堡。這些城堡既是軍事建築,同時也是權貴們的住宅。那些貴族或富商,在戰事平息、城郊安全無虞的情況下,漸漸地為自己興建起別墅而不再只是城堡。位於郊區的別墅,環境舒適,風景優美,適合度假、休憩。

安全的軍事警戒當然是不可或缺的。因此一種專為此而設計的單一建築物於焉誕生,這就是完全用於軍事目的的堡壘。當時,火藥這種武器開始廣為流傳,並且變得愈來愈可怕。所以設計堡壘時,必須考慮到對火力強大武器的防禦。

義大利的建築師也對別墅和堡壘的建造,付出了許多心力。當時對堡壘的研究成果,直到現在仍為軍事防禦工事提供了簡單的原則。而對別墅的研究則如野火燎原般,在義大利半島的各個地區,出現許多傑出的別墅建築。尤其是以威尼斯為中心的地區,別墅成了主要的建築。別墅也成為藝術史中重要的建築師之一,安德烈・帕拉迪奧(Andrea Palladio)的主要創作。

另外,還有兩種風潮同時也成為文藝復興建築快速發展的觸媒。第一種風潮是:希望能和建築一樣,也對城市進行理性的研究。實際上,這種研究最後只停留在以建立城市的雄偉心臟——廣場為目標。不過,這已經是一個很偉大的目標了。當時建築師們並沒有採用現成的城市規劃體系,而是堅持自己去研究探索。這些研究為後人開展了現代城市規劃的先河。

第二種風潮是建築形式上的變化。文藝復興風格的建築是由義大利半島中部的藝術家們發展起來的,在義大利北部,哥德式風格的建築持續發

揮著強大的影響力。當文藝復興風格的建築傳播至亞平寧山脈的北部地區時，建築師們使它變成了一種不再那麼嚴謹、裝飾華麗的的新建築。

在義大利國內，這種趨勢並未產生很大的影響。但是在其他的國家就不同了。當法國於十五世紀入侵義大利半島時，他們最先看到的是北部地區的文藝復興建築。這種建築成為最能符合他們品味，同時最先被模仿的對象。於是，這個文藝復興建築的「次要」流派，比正宗的建築形式更有名氣，也更受到賞識。

這可不是一件小事。實際上，從此之後，整個文藝復興藝術的思維改變了：從不斷的研究，轉變為近乎機械式地應用輝煌的研究成果。文藝復興藝術變成了一種「標準」。兩千年之後，歐洲終於擁有了可與萬神殿媲美的輝煌成就。

雕塑

　　與希臘藝術相反，文藝復興時期的藝術家們並不認為有必要為雕刻設定一套和建築相同的制式規範與原則。當然，這並不意味著文藝復興風格的雕刻作品，缺乏典型的格式與特徵。道理很簡單，當時人們不再那麼刻板，一成不變地繼承前一個時期的創作原則。與其說這是理論問題，不如說這是品味的問題。尤其是，要認識文藝復興時期的雕刻，就必須先研究雕刻的靈感與主題從何而來。這些主題是：備受重視的自然主義，即對於近似、神似、相似物件的熱切追求；以及對表達人、人的體形的濃厚興趣。這個時期不但有強烈而深化的認知、完善的知識、成熟的技巧，而且有強烈追求這些知識、技巧的願望；對雄偉性的追求，對體積龐大、構思宏偉的作品的熱愛，最後才是對組合規則的純熟運用；也就是對複雜的，但幾何學上的簡單形狀的純熟運用。數個世紀以來，歐洲在雕刻藝術上一個典型的，甚至可以說是一個單一的特徵，就是與其他藝術形式的一體化，尤其是與建築藝術的一體化，在文藝復興時期這樣的看法已不復存在。事實上，這種一體化的規則至此可說已蕩然無存了。

　　長期以來，建築一直是其他藝術創作形式的「框架」。在文藝復興時期，建築放棄了這個「框架」的角色，因為建築已被認為是一種定理，一種智力活動的成果了。對於這種定理，這種智力活動的成果，裝飾是多餘

的，甚至是礙眼的。建築師不僅已不再尋求雕刻家、畫家，或玻璃匠的幫助，以使其建築變得更為華麗，而且，他們還想盡一切辦法，力求減少，排除他們的參與。這些參與是無益的、甚至是有害於人們對其建築構思的美學與邏輯思維的欣賞。當時，建築師們的要求並沒有完全得到滿足，因為，雕像、繪畫已被限定於某些特定的建築區域中，比如建築物內部的壁龕。總而言之，原屬於雕刻所有的物理空間與表達空間，這時已逐漸失去，而先前為了補充建築物的裝飾功能，也同樣地被大大地剝奪了創作的空間。對於這種狀況與趨勢，雕刻師們既無奈卻又不得不妥協。

但不管怎麼說，雕刻師並未遲疑於作出適當的反應：他們努力將新的內容，新的目標帶入自己的創作中。他們展現了雄心勃勃的遠大目標，不

對大自然的重視

下圖、右頁：洛倫佐‧吉伯第（Lorero Ghiberti），天堂之門，佛羅倫斯，聖洗堂。
吉伯第使用花飾、水果、動物構成的華美框飾來裝飾大門（當時人們將之譽為與天堂相配的大門）。這顯示當時這門新藝術對於大自然的敬畏。另一個典型的特色是，門被分成眾多的寬大方格，而不再被分成小小的葉狀門格。

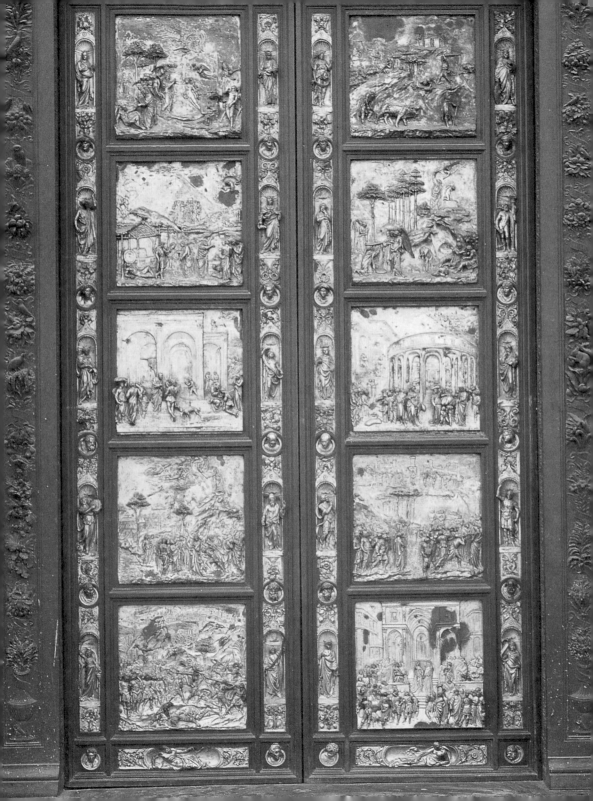

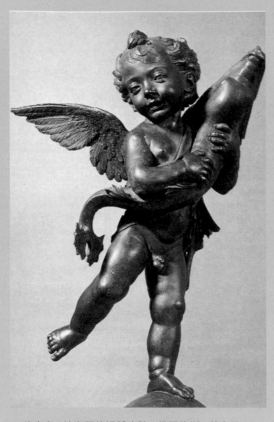
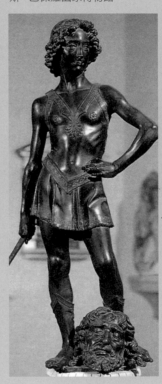

▼安德烈·德·維齊奧（Andrea del Verchio），大衛像，佛羅倫斯，巴傑羅國家博物館。

▲維齊奧，持海豚的裸體小孩，佛羅倫斯，舊宮殿。

再局限於簡單的，作為建築框架一體化裡的附屬地位。第一個基本目標就是追求自然主義風格。所謂自然主義即在於創作雕像時，儘可能忠實地表達其外在的自然形貌。一方面，當時的文化發展更富有理性色彩，更重視反映現實，而不像以往的時代那樣充滿神秘主義氣氛；另一方面，由於塑像已不再局限於作為預設的建築框架的陪襯物，反而成為有獨立價值、獨

對大自然的重視

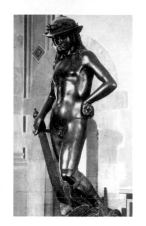

人文主義思想與對人的高度重視，表現在人像作品中，都會儘可能「真實」地反映實際的人物特徵。這種看法是重視大自然的思想延伸。由於現實中曲線與柔軟線條佔了絕大多數，因此在藝術作品也做了同樣的改變。

多納泰羅，大衛。安東尼奧・德・波勞歐羅（Antonio del Pollaiuolo）。

 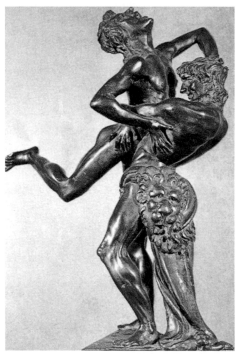

海格力斯（Ercole）與安德歐（Anteo）。上圖與左圖皆為銅雕，收藏於巴傑羅博物館。大衛像可能是自古羅馬帝國以來，歐洲藝術中的第一尊全裸雕像。

海格力斯與安德歐雕像，動作逼真自然，充分反映了文藝復興時期，人們對忠實反映人體曲線的重視。

立空間的美麗藝術創作，自然而然，便拋棄掉過去呆板，非自然的創作規範，而傾向於採取更自然的美學態度與觀念，追求更接近現實的新創作。顯然，「人」也屬於自然的一部分。或許正因為如此，「人」本身引起了雕刻家們的高度重視，或許是因為文藝復興時期，普遍認為人是「萬物之度衡」，是宇宙中最高貴、最有趣的造物。

事實上，人的形象也是中世紀藝術的一個基本主題。不過，在中世紀藝術中，人的形象多半是用來表現「聖者」而非凡人，這些人物形象多為象徵性的，而且往往是變形的。但文藝復興藝術關注的是由肌肉、骨頭組合而成的人體，關注的對象多半是一般的普通人。

多納泰羅（Donatello）是十五世紀最偉大的雕刻家。他勇敢地創作了一尊裸體人物塑像。這是自古羅馬帝國以來的第一座裸體作品。裸體像很可能是在研究了真實的人體，並參照了在阿爾諾（Arno）的作品——洗裸浴的佛羅倫斯小伙子——的身體結構，為基礎創作而成的。這是一項革命性的創舉。不過，更具革命性的塑像，是使用柔和的Ｓ型曲線。這種Ｓ型曲線類似於古希臘塑像的曲線運用。這種意義上的曲線結構，在哥德式藝

技巧能力的炫耀

多納泰羅，守財奴的奇跡，帕多瓦，聖安伯喬大教堂。
全新的技巧，如透視法；對傳統技巧的改進，如「扁平化」技法（在浮雕作品中將位於不同平面的人物予以扁平化）。這些新舊技巧交錯運用在當時的雕刻作品中。在該件雕塑作品中，運用透視法的運用賦予作品視覺的深度。

▶右頁：多納泰羅，馬達萊納（Maddalena），細部，佛羅倫斯，聖洗堂。

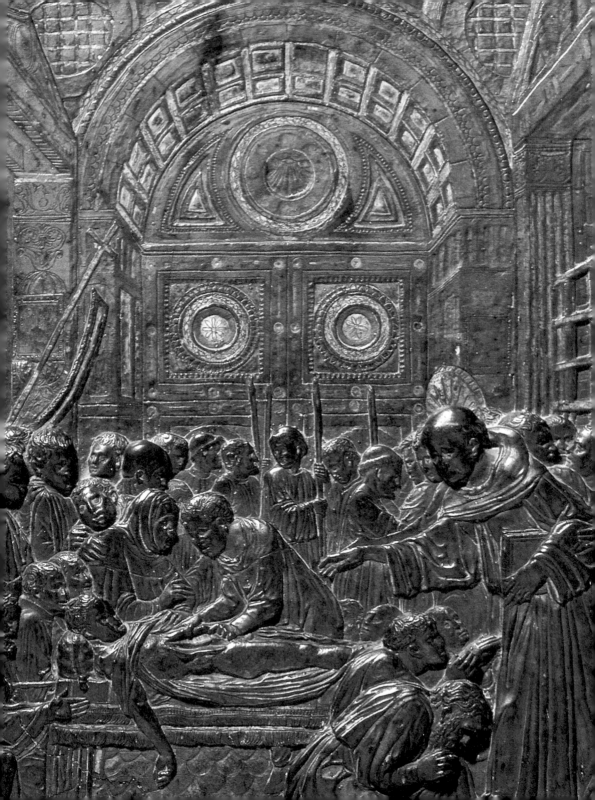

術中並不存在，但它成了文藝復興雕塑的重要規則。自然主義、現實主義、對人像的重視、對解剖學的研究、曲線的運用，以及用對稱的概念為基礎的佈局規則，造就了文藝復興時期雕塑作品的主要特徵。

　　文藝復興時期的雕塑作品尚有其他特徵，比如對技巧的不斷探索。這可以表現在兩方面：對現有技法精益求精，與對新技法的不斷嘗試與探索。文藝復興風格的雕塑家，在這兩方面都十分精進努力，並且都有輝煌的成績。雕刻家們已可以毫不費勁地使用任何材料（無論是大理石、石頭，還是銅、木頭或者陶土），來準確地創造出自己想要的成品——先前的雕刻家們已經積累了豐富的經驗，來幫助他們克服可能遇到的技術問題。

　　第一個新技法就是透視法。透視法的應用範圍包括各種藝術，如建築、雕刻、繪畫等等。同時，它也革新了所有藝術的共同基礎——設計。就雕刻而言，透視法的應用讓對現實主義的追求，更上一層樓，藉助它，可以設計出與自然尺寸、態度完全相似的作品來。尤其重要的是，藉助它，可以像現實環境那樣，創造出不同塑像之間的相對應關係。所以，對於多個人物的雕塑作品與浮雕作品的佈局與環境的塑造，以及強調人體周圍的空間感而言，透視法是最基礎的創作技法。

　　第二個新技法是由多納泰羅所創造的，並成為文藝復興時期浮雕作品的典型技巧，那就是「扁平化」技巧。「扁平化」技巧是技巧中的技巧。

　　一般而言，在浮雕作品中，位於第一平面的人物的凸出程度（相對於底平面而言的凸出），比位於景象中第二平面的人物的退縮程度要多一些。這是個相差僅僅幾毫米的技巧問題，不過，它卻展現了人物與人物間的縱深度，多納泰羅遵循了這個傳統。

　　這些探索與成就，復興了一種曾盛行於古典時代，卻在十五世紀中葉被遺棄的雕塑技巧，包括自然主義、現實主義的技術能力與設計水準，那就是騎馬式的雕像。在這類雕塑中，具有決定性意義的作品僅有兩個（有些雖非常重要，但仍停留於設計或草圖狀態），而這兩個作品皆為登峰造極之作。

錫耶那聖洗池與雅各布‧德‧古埃齊亞的平生

錫耶那聖洗盆展現了古埃齊亞（Jcopo della quercia）的創新性。當時他與多納泰羅和吉伯第一起在此工作。

聖洗盆這項工作始於一四一六年，但直至一四三四年才完成。聖洗盆由以下的部分所組成：大理石神龕，其四周擺設著先知雕像的壁龕，其頂部為聖洗者雕像及一個六邊形的大洗盆，大洗盆的表面交替裝飾著鍍金與銅質的浮雕，並裝飾著有聖母像的眾多小壁龕。這些浮雕及聖母像的壁龕，是由其他藝術家創作完成的。

古埃齊亞在觀察了他人之前完成的作品後，最後才完成了自己的創作部分（見下圖，對薩卡里亞的宣告）。不過，他從吉伯第的創作中（聖洗者被捕，耶穌受洗）並沒有吸收到任何經驗，僅從多納泰羅作品中吸收了其對外部細節的表現手法。

古埃齊亞關注的是人物在活動中的肢體表現：高大的體形，貫注全身的力量，其震撼力無處不彰顯，甚至於衣褶的擺動等等細節，令人玩味再三。古埃齊亞的生活奔波漂泊，多苦多難，但這種磨難的經歷，讓他在創作人物形象時活力泉湧，融合了哥德式風格、勃艮第風格與仿古風格於其中。

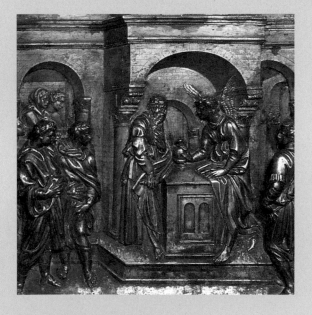

其後的類似創作不勝枚舉，象徵著一種新的雕塑形式的出現。而它們也可能是當時最有意義的作品，因為作品中擁有所有文藝復興時期的特色：自然主義、真實主義，對馬、馬具、騎士盔甲，以及所有細節的精確研究，各個精細之至，無與倫比；尤其是對人的重視，對其身體，性格的探索，對人物性格的突顯，栩栩如生。純熟的技巧與對雄偉性，崇高性、不朽性的追求，都能通過設計圖對雕刻結果進行深入研究。

例如兩座騎士與馬的塑像中，第一座雕像中的馬與騎士採用了準確的比例，這是一項錯誤，因為從下方觀看塑像時，會覺得馬比騎士威武得多；不過，在第二座雕像中，這個缺點就完全被克服了。

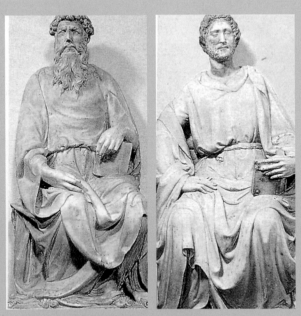

左圖：路卡，佛羅倫斯，教堂作品博物館。
右圖：多納泰羅，聖・喬凡尼，佛羅倫斯，教堂作品博物館。

雄偉性

在這兩座塑像中，馬、騎士強壯、精確的形象與真實感，將抽象的感覺結合在騎士的身上，這種抽象性的表現，尤其可以在這位身披古羅馬服飾的統帥身上看出來。兩個典型的文藝復興風格特點：形象的真實性與形體的雄偉性。騎士的尺寸精確，而且，這位統帥的肖像是一幅真正的肖像作品。

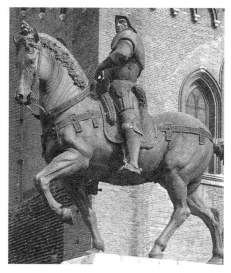

▶多納泰羅，戛達蒙拉塔騎馬像，帕多瓦，聖者廣場。

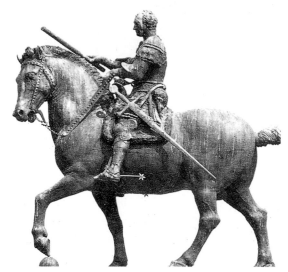

◀安德烈·菲洛齊奧（Andrea Verrocchio），帕多洛美奧·葛雷奧尼騎馬像。威尼斯，聖·喬凡尼與聖·保羅之地。

　　無疑地，雕刻家並非只進行了抽象的研究，而且還考慮到觀賞者的視角。尤其重要的是，騎馬像還包含著文藝復興時期的個人主義，與富有活力的個人風格。在那個時代，人們敢於為一位既非聖者，又非英雄，而只是一位軍隊的指揮官，一位雇傭軍的首領，建造如此高大的紀念塑像，這些都發生在十五世紀。在十六世紀，雖然出現了無數的畫家，無數的建築

幾何構圖

金字塔式的佈局，是文藝復興時期深受喜愛的一種構圖方法。米開朗基羅將耶穌像刻得比較小，這樣做既為了表現其母子關係，又為了保持以金字塔狀構圖為基礎的幾何圖形組合。

米開朗基羅，皮蒂，佛羅倫斯，巴傑羅國家博物館。

米開朗基羅，樓梯上的聖母，佛羅倫斯，米開朗基羅之家。

▶米開朗基羅，聖母與聖子像，羅馬，聖彼得大教堂。

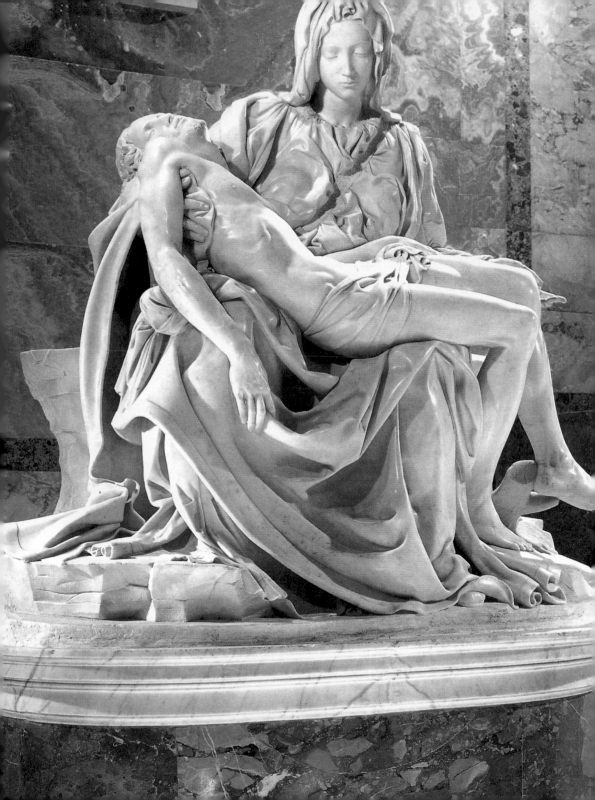

師，但如此偉大的雕刻家卻不多見。所以文藝復興時期的「巨人」，同時也是整個藝術領域的「巨人」。

不過，在最偉大的雕塑家米開朗基羅身上，集合了文藝復興風格雕塑藝術的所有精華，同時他也總結了當代的藝術精神。他的作品極盡雄偉、高大之能事，充滿強健、豐富、超凡的人體之美，無人能出其右；其天才性的高超技巧與「大師」手筆，確實當之無愧。他的作品同時也是藝術史中，最為人所熟知的精品。從他的作品中，可以了解到文藝復興下半階段雕塑的演變過程。米開朗基羅最初的一批作品，創作於十五、十六世紀之交，遵循了十五世紀雕塑的典型特徵，平和而不具威懾之貌，儘管雄偉之氣溢於言表，但人物衣褶寬大、柔和，明暗對比並無誇張之處，人體雖健壯，但並無爆發力，值得一提的是雕塑表面光滑之至，充分反映了雕塑家琢磨大理石時（大理石乃為其偏愛的材料）的細緻與耐心。人物組合的佈局則是簡單的幾何圖形。

比如聖母與聖子像（唯一留有這位偉大的藝術家簽名的作品。有一次在聽到若干參觀者誤認該作品為他人創作的交

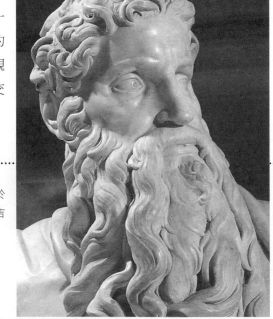

米開朗基羅，摩西，細部。羅馬，位於維因柯里（Vincoli）的聖彼得教堂，吉烏里奧二世之墓。

自由的佈局

精確的、理性的佈局在文藝復興時期的雕塑作品
中是常見的。但這種佈局並非總是由確定的幾何
圖形來界定。通常,隨著所表現的人體動作,會愈
來愈加強表現其柔軟度,和多變性。與藝術史上
的其他時期不同,這些佈局永遠不會是扭曲,或斷
裂的。不同人物的動作有時會很活潑、激烈,但絕
不雜亂。

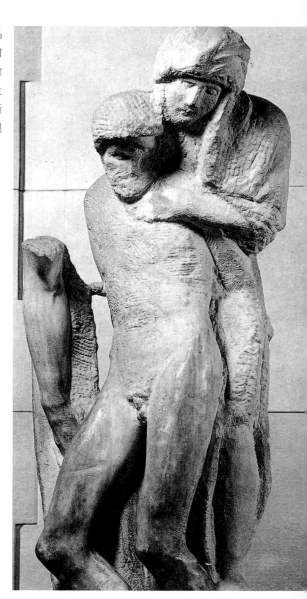

米開朗基羅,聖母與聖子像,米蘭,斯福扎城堡。

談後，米開朗基羅於盛怒之下，將自己的名字刻在塑像上）的佈局，即是一個清晰的金字塔形。不過，在以後的雕塑作品中，人物的肌肉膨脹了，人體彎曲了，鑿刻之痕畢露無遺，不同組別的人物間的佈局方式也更加的複雜了；甚至，一開始時米開朗基羅按固定的方式來雕塑塑像，後來，主意改變了，於是便即興式地在同一雕塑體上以另一種方式的來創作。

　　換句話說，這也反映出這門藝術已達到了極限。文藝復興時期雕塑的中心主題是透過塑像的表情、身體動作來表現人物的性格。在這方面，米開朗基羅取得了前所未有的成就。人們發現，任何一尊雕像，不管如何精巧地加以雕塑，任何一個動作，不管如何高超地加以重現，都無法反映出人的靈魂深處。但也正因這項藝術的偉大（無限的偉大），它才終於達到了巔峰。

　　一五五五年開始，是這位偉大的雕塑家生命的最後十年。也是米開朗基羅最後一次創作聖母與聖子像，同時這也是眾多同主題塑像中神情最痛苦的一座。在創作這座塑像時，米開朗基羅本來用一種方式開始創作，後來，卻又改用另一種方式來創作。並且對雕塑體不再進行「最後加工」處理，而這正是米開朗基羅風格成熟期一個常見的特點。

繪畫

　　再也沒有一個時代，能夠比文藝復興時期擁有更多出類拔萃的優秀畫家了。赫赫有名的大師包括：法蘭契斯卡、安基利科修士、波提且利、曼帖那、達文西、米開朗基羅、梅西那、提香等等。其他的還有馬薩其奧、布隆吉諾、偉大的拉斐爾、貝里尼一家（Bellini）、吉奧喬尼、烏切羅、利比（Lippi）、圖拉（Cosme' Tura）、卡巴齊奧。他們當中的任何一個人，其成就都足以光耀當代的藝術史，創造一個無與倫比的藝術盛世。但他們卻都生活在同一個國家，而且差不多都生活在同一段時期。

　　談論文藝復興時期的繪畫，必須從整個歐洲的範疇出發，不能將阿爾卑斯山以北的繪畫大師們遺忘；在德意志，有杜勒（Durel），克拉納赫（Cranach），他們是文藝復興運動及其發展趨勢的直接參與者；在尼德蘭地區，有范艾克（Van Eyck），他的創作雖與義大利大師們的創作不同，但對於包括義大利半島在內的藝術演進，同樣發揮著相當重要的影響。因此，雖然文藝復興運動與其他文藝運動相比，時間要短得多，但文藝復興也持續了將近兩個世紀。兩個世紀當中有無數的、豐富的、無與倫比的創作誕生了。

　　同時，這些作品的創作也非常自由。仔細研究就可以知道，拋開哥德式藝術的呆板，以及預設的構圖規則限制；除掉先前曾有的封閉式的建築

主題明確：馬薩其奧

興的繪畫有一個共通的特色，是對「主題明確」的追求，亦即在人物身上追求鮮明的三度空間效果。此外，還強調將人物限定於一個明確的空間當中。對於這類作品而言，透視法的運用便顯得十分重要。

◀聖彼得像，細部。

▼馬薩其奧，貢物，細部。

佛羅倫斯，卡米那（Carmine）教堂。馬薩其奧差不多已經展現了文藝復興全盛時期，繪畫創作的所有特點：雄偉，對人體的忠實描繪，不同部分之間的完美比例。三度空間的效果也令人印象深刻：人物雖是繪製的形象，但卻有如雕刻於平面上的立體人物。

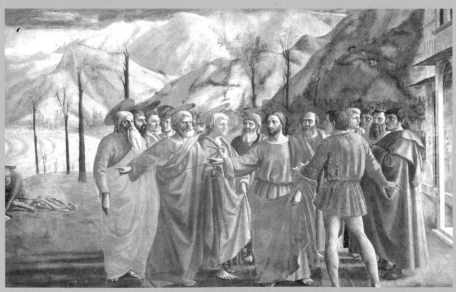

框架，「自由」是文藝復興繪畫中最典型的特色。這並不表示文藝復興沒有佈局與規則，不過，在文藝復興時期的創作中，人物圖像是經過組合而成的，加上最重要的透視法的運用，帶來的前所未有效果。與一般所想像的相反，透視法是一個新的技法，在剛剛開始發展的那段時間，它對繪畫的影響力與重要性，遠遠比不上它對建築的重要性。

事實上，透視法並沒有馬上被應用於繪畫當中，即使被應用，也未必能被徹底、持續的運用在畫布上。原因很簡單：只有想創作一幅完全符合實際情況的畫作時，透視法才會顯出其重要性，也才能彰顯其在技法上的基礎功夫。不過，繪畫是以（或曾經似乎是以）繪圖為基礎的。這樣，透視法的發現與應用，便使繪圖成為所有藝術學科中的共同語言，因為它導致了「計畫」的誕生。而「計畫」永遠比創作過程本身，更能深刻地表現藝術品的精髓。

透過繪圖可對各種藝術理論進行試驗，從試驗到實際創作之間的距離是短暫的。簡言之，自文藝復興時期開始，繪畫成為藝術演變的踏板。

在十五世紀及十六世紀初期，繪畫藝術誕生了一系列的新技術，新的表現手法大大增加了創作時的表現能力，同時減少了完成一幅繪畫或壁畫所需的成本與時間。

將近十五世紀末時，油畫從荷蘭傳入義大利。他們的油畫技法比義大利藝術家一直使用的畫法要方便、有效率得多。尤其，油畫具有重現現實情境的能力，而現實正是「誘惑」文藝復興風格藝術家們，最具魅力的東西。幾乎是在同時，布料也被廣泛用來當作繪畫的媒介物，取代了原先一直被使用的木板。如此一來，繪畫作品的壽命，以及可以隨處搬運的方便性便增強了。

同時，繪圖技巧的演變也帶來了其他的結果：在正式作畫之前，總是會使用一系列的草圖。因為使用透視法，質量更好的紙張以及新的繪寫工具，讓繪製草圖變得更為簡便。新的書寫工具包括紅粉筆、彩色筆等等，它們與

舊的繪圖工具，如刷子、鵝毛筆、銀質尖頭筆、炭筆等一起並存並用。

壁畫的創作亦因使用草圖而方便許多：在紙板上畫出物件，邊畫邊研究，然後，再藉助一種印製術，將這些紙板草圖移印在灰泥牆上。在過去，創作壁畫時，必須直接在灰泥牆上用粗線描繪出草圖，然後飛快地進行即興式的創作，將單調的草圖加以補充，而不是依照確定的草圖進行創作。

那麼，藝術追求的目標是什麼？又採用了哪些形式來表達這些目標？面對一個擁有這麼多傑出的天才、作品、風格的文藝復興運動，如何作出簡賅的概述，這是很困難的事，即使它們之間的確存在一些共同的主題與共同的特點。但就某種程度而言，這麼做是徒勞無益的。至少對於西方的繪畫而言，一直以來，繪畫的古典主題主要限定在人或人所處的環境之中，這也是文藝復興繪畫風格的主題。它的主要創新點在於：追求將描繪的對象以實際的風貌呈現出來。這是符合邏輯的；整個文藝復興藝術的發展興趣都包含在對人、自然風景以及人與自然風景之間的描述。就描繪人及其所處的環境而言，文藝復興風格的畫家，可分成兩大主要流派。每個流派的作品都充滿了絕對的、典型的文藝復興風格，但它們的形式卻截然不同。

對於第一個流派或學派的藝術家們，可用一個雖然有些武斷，但卻方便並具有意義的稱號來概括，即「前衛畫派」。之所以這麼為他們下定

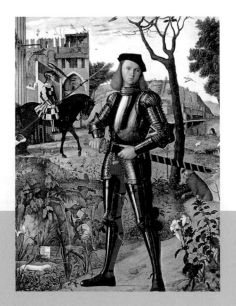

卡巴齊奧，騎士肖像，馬德里，第森・波勒米薩收藏館。

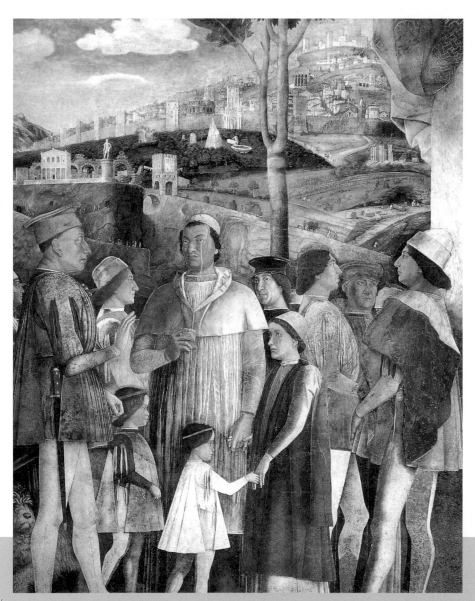

曼帖那，孔薩戛與其子法蘭契斯卡主教的會面（修復後），曼圖瓦，公爵府邸夫妻房。

油畫

人們一度認為，范艾克是油畫的發明者，但很可能在更早的時代，油畫就已經存在了。在特奧菲洛（Teofilo，十二世紀上半葉）與契里尼（Cennini，十四世紀末）的論文中，都曾經提及油畫，然而從十五世紀中葉開始，油畫才開始被廣為運用。雖然油畫最常被運用的材料為布，但最開始油畫是在木板上創作的。木板必須先經過一番準備，先將石膏與漿糊調和成底色，再以極細、極薄的手法，精細無比的一層層的塗在木板上。

底色顏料是用土、植物或動物的油脂，和磨碎的礦物質均勻混合而成的。不過，有趣的是，黏合劑卻是由普通的核桃油、亞麻油，或罌粟油來組成，或是用松節油或迷迭香油來混合。而使用後者，會讓底色更有透明感。

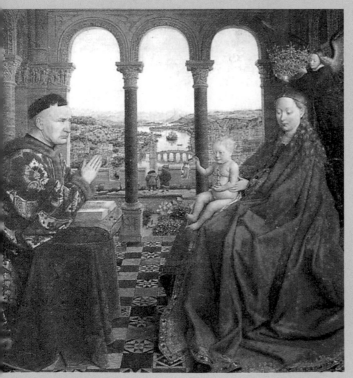

這樣調配成的顏料乾燥得慢，使用時，可以更精細地調配色彩，調整色差，增加色譜的應用範圍，獲得更大的明暗對比效果與造型效果。表層可以用不同的形式：從完全光滑、細膩的表面，到泛皺，凸凹的表面，以顯示刷子或著色力道的痕跡，賦予油畫表面，一種更有生命力、更厚實的感覺。

范艾克，羅林的聖母。

義，是因為他們的作品與過去時代的作品有很大的不同。這個流派的藝術家們擁有一個突出的，但不是唯一的關注點，那就是使用新的方式來表現人，尤其是人的身體。實際上，我們可以用人物的豐滿感覺，來概括描述他們在繪畫創作時的基本特徵。「豐滿」指的是什麼呢？長期以來，即使人們想在繪畫中準確地描繪人的身體，而且是以三度空間的觀念來重現人體，也沒有

主題明確：法蘭契斯卡

法蘭契斯卡的作品清晰地展現文藝復興風格特點中的構成元素：透視法。透視法是最基本的元素。整個構圖幾乎都是數學 的：建築物位於視線正前方，根據與建築的四方形成比例的原則，對人物的群體形象進行精確的分佈，讓兩組人物之間互相產生對應。

法蘭契斯卡，鞭笞，烏爾畢諾，公爵府邸。人物的空間佈局具有嚴謹的邏輯性。但這又是一個舞台式的描繪：以單一的中心視點，正對場景，場景中的人物似乎正在擺姿勢，他們全都被框限於建築之中。

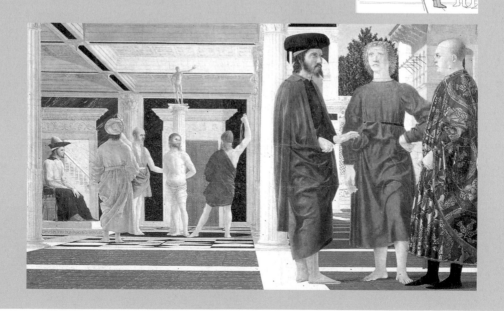

相對的方法可以運用。

　　過去人物常被畫成「身影」，並且安排在由金色的或很虛假的背景當中，是個完全沒有厚度的輪廓。在文藝復興時期，針對這個問題有了兩種解決方法：一種是利用透視法，加強對人物的所在地，也就是環境的描繪與表現，如果畫家願意，甚至可以在畫布上絕對精確地描繪出現實的情境；另一種是在當時文藝復興的整個文化發展，均導向於推動藝術家們去徹底研究「人物」，將人放置在一個非常明確的，可以辨認並且精心重現的環境當中。要達到這個效果，可以利用許許多多的方法來繪製，但新的藝術典型採用了利用繪製草圖的方式。

　　這個流派的創始人，是十五世紀最偉大的繪畫藝術家——馬薩齊奧（Masaccio）。馬薩齊奧英年早逝，不到三十歲即離開人世，但當時已被同時代的人譽為是繪畫藝術界的布魯雷奈斯基（Brullelicschi），意指新創作方式的先鋒。他的作品數量不多，但皆為卓越不凡之作。其最顯著，也最富意義的特徵，在於畫中人物的雄偉、厚實和面容莊嚴的外觀。

　　人物的動作不多，有的人物甚至是完全靜止地直立著。但每個人都在畫中環境構成的舞台上，有自己明確的角色（將畫中的人物視為假設的劇台上的演

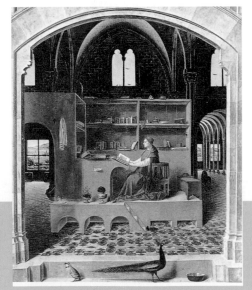

梅西那，聖‧傑羅拉姆在讀書，細部；倫敦，國立美術館。

員，是當時的一種習慣，尤其以十五世紀的繪畫為典型），也都佔據著一個明確可分隔的單獨空間，而且，每個人物都是毫不含糊的以三度空間的思維來呈現。

將有許多的藝術家沿著這條路走下去，尤其是在文藝復興時期的第一階段，法蘭契斯卡即是一例。在他的畫中，人物強壯、高大，而且，人物四周的環境與風景是「精確地」被繪製而成，而這正是文藝復興時期藝術的另一個典型特點。

不過，正如雕刻一樣，這個流派的高峰，將由米開朗基羅總其成。在他的作品中，通過繪製草圖而創作出來的人物，都是典型的豐滿人物，甚至是「爆炸」型的豐滿人物。創作豐滿的、健壯的、結實的、英雄式的人體，幾乎是這位藝術家唯一、首要、時時刻刻謹記在心的志趣。

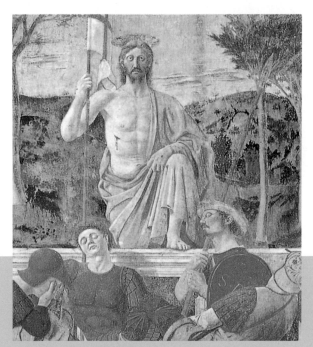

除了這個被我們稱為「前衛」的畫派之外，還有一個與它相對應，在整個文藝復興時期都與之並存的畫派，那就是「保守主義」畫派。同樣地，將它定義為「保守主義」亦難免有武斷之嫌。

法蘭契斯卡，復活；阿列佐省（Arezzo）聖墓鎮（Borgo Sanseplcro），市立美術館。

　　不過，這個形容詞概括指出了這個畫派的畫家們，所遭遇到的困難，那就是：怎麼能完全拋棄前人在繪畫創作上所累積的輝煌成果，尤其是那種夢幻般的、快樂的、色彩鮮明的且溫柔甜美的氛圍呢？

「豐滿」的人體：米開朗基羅

透過米開朗基羅的作品，我們可以了解，文藝復興時期畫家們已經將對人體的研究、讚美與藝術表現推到了極致，甚至，被發展到了有點誇張的地步。不過，無論是在佈局方面——使用粗曲線而不再使用幾何形體，還是在對人體的三維表現方面，米開朗基羅的獨特技巧都已達到駕輕就熟，爐火純青的地步。

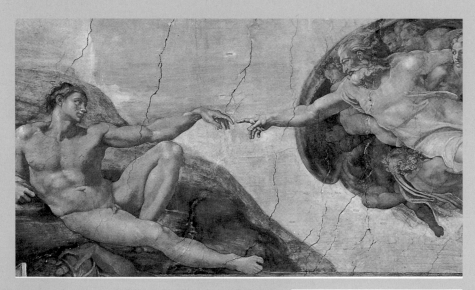

米開朗基羅，創世紀，羅馬，梵蒂岡，西斯汀教堂拱頂細部。風景被減到最少，重點全部集中於亞當與上帝身上。創作這些人物時，藝術家並沒有模特兒。但他對人體的認知程度，已經使他能夠「創作」出獨特的人物來，將人物的若干部位予以加強，使主題更為「自然」。

　　如果想要用一個元素，或一個概念來概括描述這個畫派畫家們的作品的話，「優雅」對於他們而言，其重要性正如「豐滿」對於「前衛畫派」的畫家們的重要性一樣。這種「優雅」是透過「線條」這種卓越的技巧運用，藉由輪廓來描繪物體而獲得的。

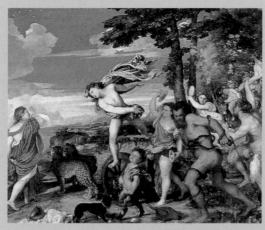

◀提香，巴克斯酒神與阿麗亞娜，倫敦，國家美術館。
▼帕勒瑪（Palma），維納斯與愛神；劍橋，費茨威廉博物館。

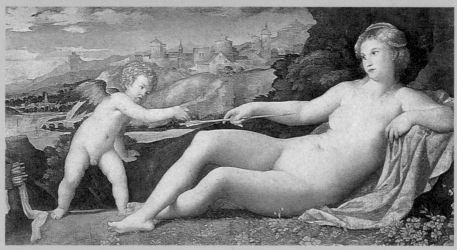

　　安基利科修士、波提且利、克拉納赫是這個畫派的代表。他們當然也不拒絕文藝復興藝術獨有的新技術與新理論：透視法、自然主義、對人體的分析與研究等等。不過，他們的興趣並非為了呈現結實、豐滿的人體，而是集中在表現手勢、衣褶、色彩的優雅上。對「前衛畫派」而言，首先要強調的是線條的簡潔，富含感官刺激的人體，充滿童話或夢幻色彩的背景；但對「保守主義」畫派而言，強調的卻是嚴肅、雄偉與隱含在畫布上的力量。

◀安基利科修士，聖母領報，纖細畫；佛羅倫斯，聖馬可博物館。

▼安基利科修士，殉道者聖彼得，三聯畫，細部。佛羅倫斯，聖馬可博物館。

波提且利,維納斯的誕生,細部,佛羅倫斯,烏菲茨美術館。優雅的人物形象:鬈髮、面如凝脂、體態典雅、風姿綽約。這樣的人物正對應於馬薩其奧或法蘭契斯卡畫作中的高大、豐滿的人物形象。

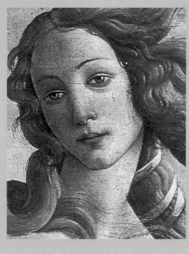

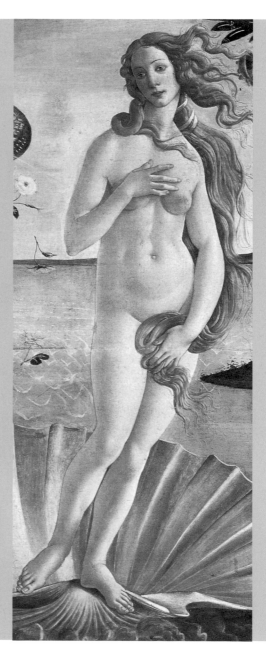

195

最大的不同點尤其體現在兩者對畫的不同概念上。前者在某種程度上將畫視為舞台，組成舞台的基本成分有三個，它們分別是由布景（建築、山脈、自然物體）所確定的空間，人物在該空間中的位置，以及單一人物在人物群體中如何突出個人特色。後者則認為，一幅畫的首要構成物是平面。在平面上，透過繪圖、調色，可表現物景。因此，真正佔據重要性的是決定平面的分割佈局方式，以及創作人物時所展現的優雅風格，更重要的是畫作本身，而非畫的題材。總而言之，這是一種我們姑且稱之為主題畫的繪畫特點。主題畫所要表現的是一個故事、一個事件，或者是一種情境。

主題畫並非是文藝復興藝術中唯一的發展形式，另一種獲得巨大成就的藝術形式就是肖像畫。在更早的時

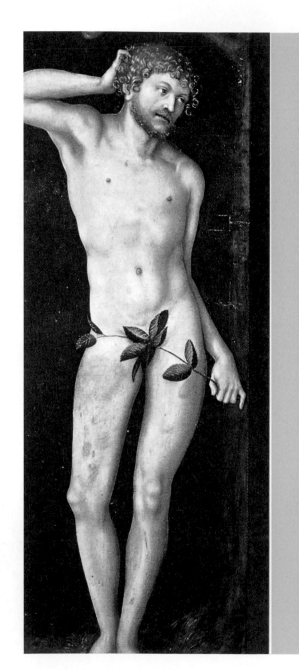

196

左頁：克拉納赫，亞當；佛羅倫斯，烏菲茨美術館。

即使是如克拉納赫這樣的外國藝術家，對於強調以線條與色彩間的優雅和諧為基礎，也更甚於強調對空間與體積的追求，但對以表現空間與深度為基礎的繪畫方式，也並非無動於衷，這是很自然的，因為二者存在明顯差異的繪畫方式，卻最接近北方國家的繪畫傳統。克拉納赫的繪畫典型特色是：背景均勻一致，不是藍色、褐色，就是淺綠色，而人物的輪廓則突顯於其上。

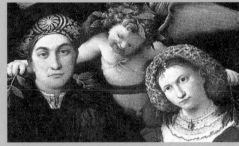

▶羅倫佐・洛托（Lorenzo Lotto），馬西里奧老爺與其夫人，細部，馬德里，普拉多美術館。

肖像畫：梅西那，男人肖像（被認為是自畫像），倫敦，國家美術館。

由於文藝復興運動強調的是個人，所以肖像畫亦相對的受到重視。最初，典型的半身肖像畫多採取側面，但不久之後，即轉為四分之三正面的肖像畫，人物多半展現在一個深黑色的背景上。

代中，肖像畫的創作一直都存在著。但在中世紀，人們要求畫家表現的是被繪製人物的地位，而非其個性或臉部特徵。簡言之，是為了表現人物的職位或象徵，而非人物本身的長相。文藝復興時代已不能再接受這種表現方式了。因為它違背了當時藝術家們的信仰，在文藝復興時代他們將人類，甚至是個人視為是歷史、文化與時代進步的動力。

訂畫的客戶開始要求能獲得與自己形象相似的肖像畫，於是畫家們開始創作這種肖像畫。就像任何新的嘗試那樣，最初，技術能力限制了表達手法的多樣化。實際上，最初的肖像畫繪製的多半是側面的人物肖像：人物直視自己的前方，畫家似乎是在與人物的肩部成一直線的位置上，描繪其臉部特寫。這種肖像畫的藝術效果都很突出，一般而言，其對人物的生理、心理狀態的傳達也很成功，但不能不承認，畫的佈局方式是虛假、刻意的，並且有很大的局限性，因為人們不可能用這種方式來觀察人。

法蘭契斯卡，蒙特菲羅公爵肖像，佛羅倫斯，烏菲茨美術館。

該肖像畫是十五世紀同類型作品中的第一幅嘗試之作，對人物的側面描繪十分準確。雖然人物的每個生理特點都被嚴謹地重現，但這種簡單的處理手法顯得不夠真實。畫家對是否要將注意力集中於人像上，仍然猶豫不決，最後依舊將人物嵌在一處自然景觀之中，人物雖然迷人，但亦容易分散觀畫者的注意力。

大自然的加入

對大自然的興趣，導致風景在繪畫中不斷地出現，有時，甚至重現了實際的自然景觀。

吉爾吉歐那（Giorgione），暴風雨，細部，威尼斯美術館。義大利中部地區的畫家們，把繪畫視為上了顏色的繪圖，然而威尼斯地區的畫家們，卻將繪畫視為依據繪圖而分配的色彩集合。所以，後者並不很注重線條與嚴謹的透視法。他們的繪畫作品，以對色彩的高明運用為基礎。吉爾吉歐那在這方面完成了一項重要的技術成果：色調畫。即在繪畫中展現了明亮與陰影的效果，人物本身亦使用漸層的明暗色調，讓形象顯得突出。

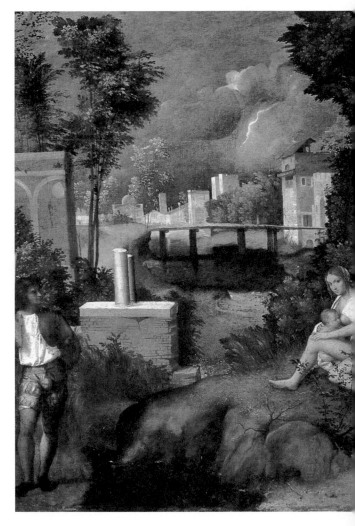

　　實際上，畫家還未完全擺脫慣例的束縛，就算是利用透視法來呈現一個色彩豐富、位置精準的真實背景，而不再讓背景是扁平的這種嘗試，在當時都屬創舉。而人物的臉部也經歷了同樣的改變：不再是一個影子的輪廓，而是已經具有實際形態的臉，其線條的描繪十分精確，同時也突出了個人的生理特徵。幾十年之後，畫家們更能掌握、創作具有自然姿態的肖像畫——四分之三正面的肖像畫的——技巧，這時觀眾似乎正位於人物前方的某個側位。

　　隨著對自己的繪畫手法信心增強，畫家們終於拋棄了在背景上描繪虛擬的自然風景，代之以突出人物形象的深黑色背景。而且，他們以色彩優美，豐富的油畫代替了相對陰沈、表面光滑的木板，尤其是在創作夢幻式的肖像畫時。風景甚至成為單獨的主題，並產生了專以風景為題材的創作，這種趨勢正是從文藝復興時代開始的。從某種意義上說，正是因為肖像畫的發展，才形成自成一格的風景畫。

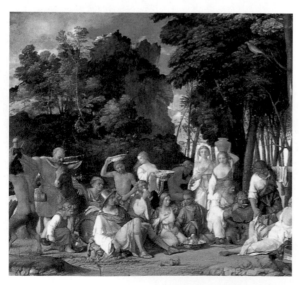

貝里尼，神的慶典，華盛頓，國家藝術館。這是畫家在晚年時期，根據其豐富的想像力創作而成的。這幅匠心獨具的作品，是為了奉獻給阿爾方索・德斯特（Alfonso d' Este）的「以雪花石膏砌成的小屋」；後來，提香將其中的風景加以改動，但並未改變整幅畫溫靜、悠遠的神話故事氛圍。

　　先前並存於同一幅畫作當中的兩個主題——人物與環境（或稱之為風景），如今必須各立門戶，自成體系。對「人物」的發展，我們已有描述，至於「風景」，從一開始便出現兩種流派。一種注重自然景色，即反映鄉村風光與幻想中的景色；另一種則注重城市景觀及建築景觀（此類作品中，威尼斯畫家們的作品堪稱典型，名聞遐邇。它們反映了威尼斯城及其市民多姿多彩、千變萬化的生活情境），既有寫實的描繪，也有許多虛構的作品。正因為有許多的虛構作品，第二種流派將逐漸佔據重要地位，促成了之後一個令人炫目的創作風格——使用帶有虛構的建築圖飾，來裝飾豪宅府邸與教堂的天花板。

　　在十五世紀與十六世紀，兩個畫派皆有上乘之作。不過，有一點必須加以說明，那就是這兩類畫作從來沒有達到將人物形象完全排除於畫作之外的地步，即使風景是畫的主題，也從沒有將人物放在純粹的附屬地位，將人物視為襯景的地步，要到後來才發展到那種地步。在整個文藝復興期間，人物本身受到格外熱烈的重視。人物總是如實地出現在畫中，至少表面上看來如此，人物必然是繪畫創作中一個方便而省事的主體物。

　　在強調建築的繪畫中，透視技法的價值是明顯的，甚至可以說，這種價值是被發現的。畫作的構思與創作，幾乎可以說都是為了顯示這種新技法，可以再現事物的能力（有時的確如此）。透視的佈局幾乎總是向心性的，也就是說建築的任何線條都會聚集在一個單一的透視點上。常常，整幅畫採用了許多複雜的形式，毫不含糊地出現在這種單一透視點的佈局上

　　文藝復興時期絕大多數的繪畫作品，都是以宗教題材或與宗教相關的事物為內容。聖徒像，《聖經》故事，對神的讚美，象徵性或儀式性的主題，這些畫作的訂單都是讓藝術得以維持生存的基礎。這些題材也大量的出現在這個時期的繪畫作品中。不過，最常見的一個主題則是描繪聖母與聖嬰。十五世紀與十六世紀的畫家們，幾乎沒有一個不在其創作中，至少創作過一、兩次這個主題，或者會在別的創作中，自由的運用這個主題。

某些畫家，比如拉斐爾，就以聖母聖嬰圖作為其典型的創作題材之一。當
然表現這個題材的手法有很多種，但是，佔據主導地位的手法只有一種。
這種手法既受傳統影響，同時也吸納了新的觀念。

　　既莊嚴，又具備實用性，事實上都是由主題本身來決定。這種手法就是
指將聖母與聖嬰兩個人物，組成一個金字塔狀。最外側的線條包括：以聖母
的腳及其衣裳的下襬作為基礎線，而以聖母的頭部為頂點而組成的三角形。
實際上這樣的佈局是固定的，也是最典型的文藝復興式聖母像的構圖規則。
當然，這種構圖規則也可以進行許多的變更，尤其是藉助於一些愈來愈講究
的新手法。比如，對比式，即身體的一些部分相對於其他部分，作部分的旋
轉（在聖母坐像中，腳轉向右，頭部向左，整個身體呈扭曲之態，由此造成
畫像的動感與生命力）；還有明暗式的光線處理手法（達文西是此類畫風的
代表人物）。

　　藉助光線與陰影的交
替運用，而非藉助於描繪
來展現人物的輪廓。簡言
之，這類繪畫所強調的是

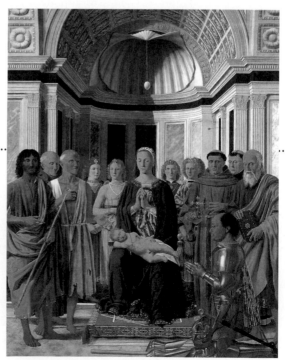

法蘭契斯卡，神聖的對話，細部，
米蘭，布萊拉美術館。
從畫作中可以看出精確的透視技
法，而且，在拱頂式巨型建築與由
環繞寶座而立的聖人，共同構成
了整幅作品。公爵本人身披閃閃
發光的盔甲，出現在畫中。佈局在
半圓形無可避免的些許透視差異
下，仍充滿自由與動感。

光亮部分與陰影部分的對比；有趣的是，整幅畫呈現出朦朧隱約的感覺，似乎是透過面紗來看畫。

　　上述幾點就是文藝復興繪畫的創作規則，也是最易辨別的組成元素，藉由這些成分的融合與應用，共同創造了文藝復興時期繪畫的基本形式與特點。

展現精確的透視法

曼帖那，新婚夫婦房的天花板，曼托瓦（Mantova），公爵府邸。這幅畫竭力表現出透視法的精妙處，，即使用透視技巧裝飾豪宅，或教堂的天花板的裝飾畫，這幅作品都將成為一系列相關畫作的模範典型。壁畫所表現的是，在房屋的天花板上，「睜開」著一隻望天的大眼睛，在眼睛之側，出現了諸多的人與動物。

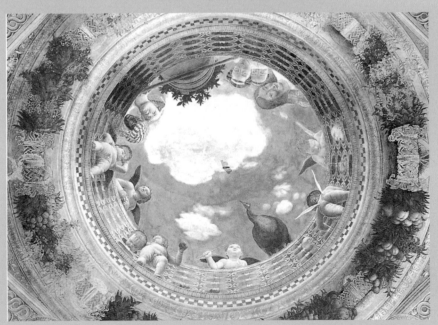

　　文藝復興時期的藝術作品廣為世界各地的美術館、收藏家所珍藏。文藝復興藝術促成了令人難以置信，各具特色的眾多天才畫家的誕生。文藝復興藝術也確立了許多影響至今的規則與範本。它清楚無誤地宣告了中世紀，千年之久的文化與歷史的結束及現代歷史的開始。

　　這一切都是在短短的幾十年中，在一個國家裡發生的。在這短暫的時期中，這個國家所湧現的藝術家，比其他國家在全部歷史所產生的藝術家還要多。就像我們無法透過對服飾的觀察，就去論斷一位農夫的人格與個

佈局規則

如同創作雕塑那樣，金字塔式的佈局同樣在繪畫中佔據主導地位，尤其是在當時非常流行的聖像組畫中。通常，除了金字塔式的佈局外，還加上以風景為內容的背景，這種背景可說是金字塔式佈局的一部分。背景可以是自然景觀，也可以是建築物。但不管如何，背景仍然根據一定的規則創作而成。

達文西，抱著貂的貴婦人。

右頁：拉斐爾，聖母，佛羅倫斯，烏菲茨美術館。

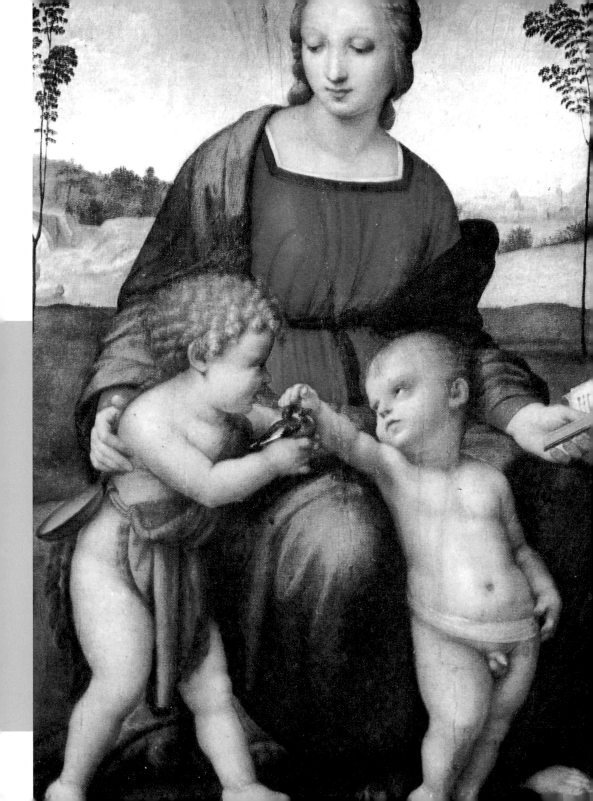

性那樣，我們也不可能通過對該時期規則性的技法的闡述，就能充分認識、了解文藝復興時期藝術的內涵與活力。但透過這樣的分析，或許是邁向理解、欣賞一個如此多產、有趣、生動、有生命力、深具內涵與意義的藝術時期的第一步。

達文西的著作

達文西將科學研究與繪畫創作，完美地融合在一起。繪畫是他整個生活當中不可分割的一部分。《關於繪畫的論述》這部作品即是明證。

《關於繪畫的論述》是從達文西的一位門徒的筆記中摘錄而成的，它記錄了達文西對於繪畫與科學關係的思考與探索，從該論述中可以得知，達文西非常重視：繪畫應具有崇高的「心理對話」。同時，我們可以了解，達文西對藝術家的高度評價，他認為藝術家應該是「能展現人類思想中所有事物的主導者」。我們從《關於繪畫的論述》這部作品中，選摘幾則達文西對繪畫下的若干定義，如下：

「畫家並不值得讚美，如果他並非全能的話。」

「啊，美妙的科學，你賦予曇花一現，將隨時間流逝而衰亡的美麗，以永久的生命。」

「看那燈光，欣賞它的美麗；眨眨眼，再看它，你現在所見到的，先前並未見到；你先前見到的，現在已無從尋覓。」

朦朧的畫法

偉大的達文西是一位擁有特殊繪畫技法的大師，尤其是對明暗對比的繪畫技巧的運用，特別精湛。這種技法是通過對陰影的精細、分層次的處理，使明亮區域與陰影區域之間的過渡顯得溫和、柔細，不容易察覺。這種技法被稱為朦朧畫法，它賦予達文西的繪畫作品一種不尋常的特點，彷彿作品上蒙上了一層薄薄的紗。

達文西，聖·安娜（Sant' Anna）、聖母、聖嬰與聖·喬凡尼諾（San Giovannino），巴黎，盧浮宮。

達文西，帶著康乃馨的聖母，摩納哥，古代美術館。

在複雜佈局中所使用的幾何佈局規則

自始自終貫穿著文藝復興藝術的一個特點，是在任
何情況下都追求理性佈局的規則。任何一幅文藝復
興風格的作品都是先在腦中「建築」好的；清晰有
序，依循嚴謹的幾何規則。無疑地，這是構成了文藝
復興藝術的魅力之一。

達文西，玫瑰經的節慶，布拉格，納諾德尼美術館。

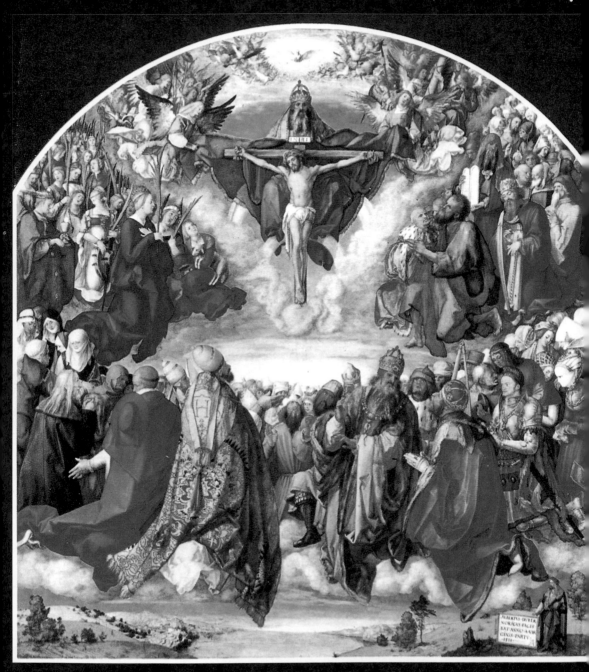

杜勒，對三位一體的天主的朝拜，維也納，藝術史博物館。

European Architecture & Arts
BaroqueStyle
巴洛克風格

貝里尼，亞歷山大十世教皇之墓，羅馬，聖・皮耶佛羅（San Piefro）大教堂。

導論

　　巴洛克藝術壟斷了十七世紀及十八世紀中葉之前的藝術界。它的影響幾乎波及整個歐洲，並延燒到拉丁美洲。

　　不過，這只是就一個大略的斷代和概括的地域來論述。實際上，巴洛克藝術風潮在不同國家出現的時間都不相同，同樣地，沒落的時間也不會一樣。雖然各國的巴洛克藝術形式，都是精準無誤地建立在一些共同的論點上，但相互之間卻又存在著顯著的差異。甚至一些在若干國家中極為常見的巴洛克藝術特點，在其他國家中則幾乎看不見。

　　這種不一致的現象，可以歸咎於地域因素，也可以歸咎於歷史因素。十七世紀初，巴洛克藝術在教皇所統治的羅馬誕生、發展。當時巴洛克藝術的風格與形式尚未被真正的確立下來，它只是一種正在發展中的藝術趨勢，一種流行的風尚。之後，它以同心圓的方式迅速擴散到歐洲的其他地區，以及受到羅馬教廷影響的一些拉丁美洲國家。因此，在離義大利愈遠的國家，典型的巴洛克藝術形式出現的時間也就愈晚。另外，在文化、宗教、政治環境各方面，本來就與義大利很相近的那些國家，巴洛克藝術都受到大眾的喜愛，並迅速地傳播開來；反之，本身的歷史條件及環境，原本就與義大利差距相當大的國家裡，巴洛克藝術則遭到了徹底的排斥。

　　正如那些外來的文化思潮，往往會在當地被同化一樣，發源自義大利的

巴洛克藝術風潮流傳到各國之後，也會兼容這個國家本身獨特的民族風格與藝術特點，重新建構一個輝煌且相互融合的完整藝術風格，並且展現在各國的建築、繪畫及其他藝術領域上，而其成就，並不亞於巴洛克藝術展現在義大利的建築、繪畫及其他藝術領域上的成就。甚至在某些特定領域的成果（例如：魯本斯［Rubens］、林布蘭［Rembrundt］、委拉斯蓋茲［Velazquez］的繪畫創作），還明顯地超越了義大利的巴洛克藝術。以至於到了巴洛克藝術時代的後期，原本引領歐洲大陸藝術潮流的義大利，已經逐漸喪失了龍頭地位，取而代之的是法國，而義大利則與其他國家一樣，遠遠地瞠乎其後。

法蘭契斯卡・卡斯特里（Francesco Castelli），羅馬，聖卡羅（San Carlo）教堂的拱頂。輝煌雄偉、裝飾繁麗的教堂拱頂，可視為巴洛克建築的代表作品，教堂的拱頂裝飾，以十字架、八角形、六角形等錯綜複雜的鑲嵌藝術組合而成。

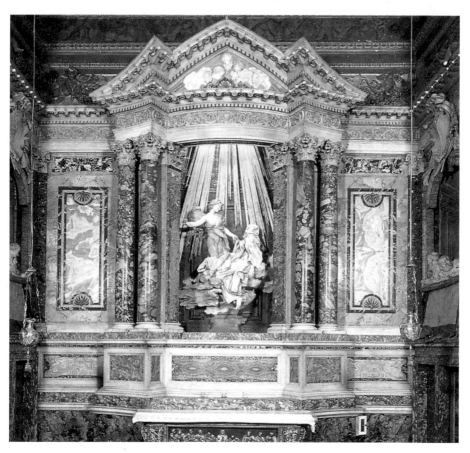

羅馬，聖瑪利亞教堂內的柯納羅
（Cornaro）禮拜堂。貝里尼（Bernini）將建築、雕塑、繪畫融為一體，重現聖特雷莎（Santa
Teresa）的狂喜。貝里尼希望能藉由這個作品激發觀賞者內心的感 。

　　巴洛克藝術形式的理論是非常模糊的。早期，巴洛克藝術的代表藝術
家們，都自許為文藝復興藝術的繼承者，他們將文藝復興的藝術準則奉為
圭臬，但是不論在表面上或實質上，卻往往不自覺地違背了這些準則。文
藝復興藝術是平衡、嚴謹、含蓄、節制，並且富於理性及邏輯性的藝術風
格；但巴洛克藝術風格則是動態的、標新立異的，喜歡追求無限及非完整

性，強調光線的對比，並且敢於將各種風格不同的藝術形式大膽地混合在一起。

　　比較起來，前一時期的文藝復興藝術有多麼安祥、含蓄，巴洛克風格就有多麼富戲劇性、多麼爭奇鬥豔。這是由於這兩種藝術運動的目的原本就不同，所以兩者的發展走向自然也就不會一樣，甚至可以說是全然地背道而馳。文藝復興運動追求理性，以說服人的想法為宗旨；巴洛克運動則強調本能，追求感官刺激、喜歡幻想，以引誘人的意識為目標。因此，巴洛克藝術被說成是「天主教教堂的藝術工具」，這種推論其來有自。那是因為，當時天主教教會正竭力吸引異教徒們重返天主的懷抱，並且致力於鞏固信徒們的堅貞信仰，所以必須刻意展現其莊嚴、雄偉的氣派，以激起信徒們的信心，而教堂建築正是展現這種企圖的最佳途徑。

建築

　　直到今天，在整個歐洲與拉丁美洲，仍然可以看見無數巴洛克藝術風格的建築物。不過，在不同國家裡，巴洛克式建築卻可能展現出全然不同的風貌。既然如此，我們又為什麼要將它們都稱之為「巴洛克式建築」呢？這麼做一方面是為了方便歸納起見（即簡單地用一個名詞，來概括一個時期的藝術），但是最主要的原因則在於，這些藝術作品中都存在一個共同的內涵、一個共同的核心。試著分析這個內涵、核心，我們就可以徹底理解巴洛克藝術的風格與特色。

　　這個共同的核心指的就是這些藝術所顯現出來的隨意性、非邏輯性，和誇張的趣味。正因為如此，十七世紀的藝術才會被統稱為巴洛克藝術。在伊比利亞半島，巴洛克（Barocca）這個字，指的是一種不規則的、怪異的珍珠；而在義大利，這個字則意指學究式的、晦澀的，沒有多少論辯價值的思維與邏輯。然而發展到最後，這個字幾乎在所有歐洲的語彙中，都演變成：怪誕、變態、不正常、媚俗、荒唐、無規律的同義詞。因此，十七世紀中葉之後的批評家們，便將上個世紀的藝術冠以「巴洛克」之名，因為它們看起來的確具備了這些特質。到了十九世紀下半葉，瑞士批評家亨利・沃弗林（Heinrich Wolfflin）及其追隨者，則賦予這個稱呼更客觀的定義。他們將十七世紀及十八世紀初的所有藝術，統統定義為「巴洛克藝術」，因為這些藝術作品中，的確呈現了這些共同的特徵。

巴洛克藝術的特徵

　　這些特徵包括：一、描述真正的動感曲線或是象徵性的動感物（真正的動感指的是，波浪狀的牆壁、能噴出不斷變化形狀的噴泉；象徵性的動感則指，正在做劇烈運動或看起來動作很用力的人物，而他們都充滿動態感）。二、致力於表現或暗示無限延伸的可能性（例如：消失於地平線的大道，使用鏡片原理來描繪壁畫，或者改變透視點使景物變得模糊、難以辨認等等）。三、對藝術作品的光線及明暗效果的重視；對戲劇性，舞台佈景設計及華麗感的熱烈追求；不遵循不同藝術形式之間的界限，將建築、雕塑、繪畫技巧互相混合運用等等。從批評的角度來看，賦予這些新定義可能是解決問題的最佳辦法，因為巴洛克藝術不僅單指一種風格，更是多種不同藝術的和諧混合體，代表一種面對生活與藝術的態度與品味；因此，我們還可以用巴洛克來稱呼其他事物，例如巴洛克式音樂、巴洛克式戲劇，甚至是巴洛克式儀式與巴洛克式服飾呢！

　　現在，讓我們用比較簡單的方式來了解，在十七世紀，人們究竟建造了什麼樣的建築？它們的設計者又是以何種概念來設計的呢？

　　巴洛克時代典型的建築有兩種，一是教堂，二是豪宅。這兩類建築的代表性作品為數眾多，而且最受當時建築師的喜愛。這兩類建築都有很多種形式。教堂就分成主教堂、區域教堂、修道院等等；豪宅則有城市裡的

在齊恩‧羅倫佐‧貝里尼（Gian Lorenco Bernini）所設計的教堂中，他最喜歡位於羅馬古里納（Quirinale）的聖安德烈教堂（Sant'Andrea）。這座教堂代表著巴洛克建築最典型的風格（即以文藝復興藝術準則為基礎，在一些小地方做出變化，營造出不同的效果）。在巴洛克式教堂的正面中，中央部分比兩邊還要重要。貝里尼在聖安德烈教堂正面的牆壁上，加蓋出一個半個圓形的小殿。這個小殿優雅可愛，上面設計了一個高頂，採用了許多巴洛克藝術家喜歡使用的曲線，相當富有動感。

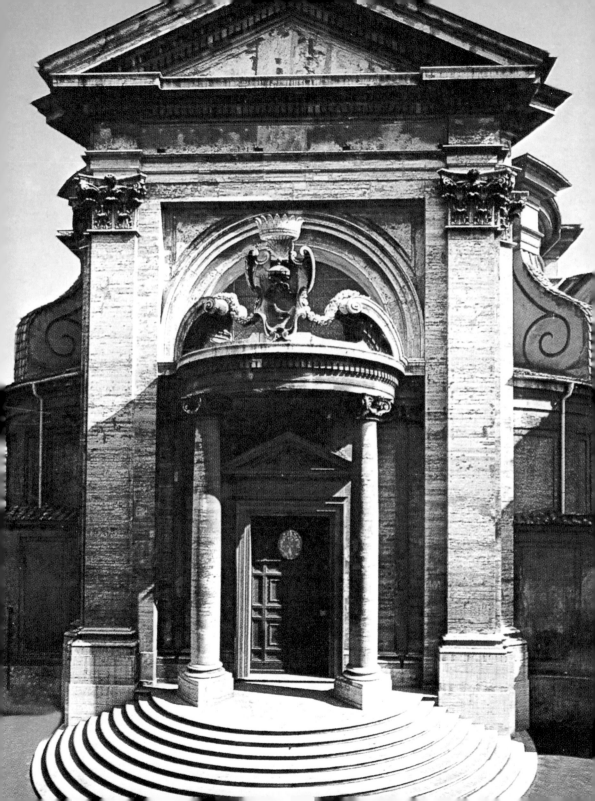

宮殿、鄉村的皇室度假別墅，還有在當時很流行的豪華宅邸等。除此之外，值得一提的還包括在都市計畫方面所獲得的成果。

都市計畫的目的就是為了要讓生活更便利，建築師事先就規劃好各個建築物及公共設施的坐落位置，並且按照藍圖來進行都市的建設及相關的工程。例如：在當時只要是重要宅邸的旁邊，通常都會規劃一座巨大而且美麗的花園。

我們可以用很多種不同的角度來觀察一棟建築物。可以把它看作是由許多個不同形狀的立方體穿插、重疊出來的立體作品（這是現代人的想法），也可以將它當作是一個盒子，而製做盒子的材料就是牆壁（文藝復興時代的建築家們都普遍抱持這種看法），另外，還可以只把它當作是創造一個空間的支撐架構（其實這就是哥德式藝術的思想）。

而對巴洛克時期的建築師來說，建築就像一件大型的雕塑作品，可以依照自己的想法和需求來製作。這種想法是建築觀念上的一大突破，讓巴洛克建築師徹底放棄了文藝復興時期，建築師們所熱中追求的簡樸、理性的基本建築格式。雖然這種想法的產生絕非偶然，但是到了巴洛克時期，卻已經完全被繁複、華麗、富於變化的建築風格所取代。此時建築已不再只是被「建造」起來的（即已不再是由自成一體的各個裝飾元件組合而成的），它是被「發掘」出來的（即是一體成形的）。文藝復興時期，建築師們喜歡方形、圓形或古希臘的十字架形的建築平面結構，而在巴洛克風格時期，建築師則使用橢圓形、拱形，或是其他複雜的幾何圖形來組成繁複的平面結構。

義大利建築師法蘭契斯卡‧卡斯特里（Francesco Castelli，人們更熟悉的是他自己取的另一個名字波洛米尼［Borromini］），設計了一座蜂窩狀平面結構的教堂（用來紀念邀請他設計該建築的雇主，這位雇主的家徽中有蜜蜂的圖案），和一座牆壁忽凸忽凹的教堂；而一位法國建築師則提出用一系列包含字母、能組成國王名字的平面結構，來蓋一座教堂，而這位國王

巴洛克建築的「荒謬」

巴洛克建築並不排斥使用古典的建築成分，如：圓柱、拱、三角牆、裝飾花邊等等，不過，這些元素被以一種更主觀且富有想像力的方式改變了。

這方面沒有誰比波洛米尼做得更徹底。這座建築正面的三角牆（即位於窗、門及建築最上方的部分），一改以往的三角形或圓拱型的裝飾，它們或被變了形（如大門上方的三角牆），或成為各式線條、形狀（直線、曲線、彎角）的合成體（如下圖），這些新造型有的甚至會喧賓奪主，不再乖乖地位於窗戶的上方，而是位於窗戶裡面。

這種作風招來了十八世紀人們對巴洛克藝術的側目，並且給了一些如：「放肆」、「荒謬」之類的譴責與評價。

菲利浦‧羅格基尼（Filippo Ragazzini），羅馬，聖伊納齊奧（Sant' Ignazio）廣場。

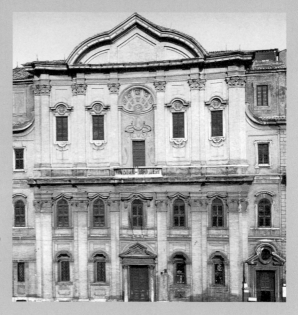

就是被稱為「太陽王」的路易十世。總之，巴洛克建築師熱愛以複雜的平面規劃來組構建築物，並且排斥簡樸、單調的平面設計，因為他們認為建築物是具有可塑性、可以任意發展的。這種想法甚至讓他們摒棄了直線及平整的建築表面，而以曲線和凹凸平面來取代，以使人們擺脫建築物就是一個方正盒子的印象。在不規則的建築表面之後，波浪狀的牆壁成了巴洛克式建築的典型特徵之一。波浪狀牆壁不但符合「建築的整體是可以被塑

波洛米尼，菲利浦家族的禮拜堂，羅馬。從禮拜堂正面的細部，我們可以看出藝術家在創作時，顯然是任意的揮灑、非常隨興。而更經典的是建築外觀深具動感的線條走向，展現出很鮮明的巴洛克風格：下部向外凸出，像一個飽滿的圓形花瓶瓶身一樣；上方則設計出與下部相反的曲線，向內凹進去。小陽台很巧妙地被設計在上下部分之間，讓一塊陽光照射進來。這個扮演著重要角色的小陽台，和其他的細部，一起被用來突顯建築物中間部分的重要性。位於古里納的聖安德烈教堂的建築，也追求同樣的效果，但所採用的手法則大不相同。

造的」這個基本概念，並且也將巴洛克式建築的另一項不朽的特點——「動感」，帶入了建築這個感覺上最靜態的藝術形式當中。而建築師一有了追求動感的這種想法，巴洛克式建築的牆壁也就更加具有趣味性了。

斯巴達主教府邸著名的圓柱廊（也叫作透視廊），將巴洛克式建築對於空間感的獨特思考，以及利用透視法實驗出來的驚奇效果，發揮得淋漓盡致。小走廊用灰泥修飾。站在庭園中，透過府邸左邊的兩扇門望過去，走廊顯得很深很深，但實際上它只有九米長。這被爾寧·潘諾斯基（Ernin Panotsky）稱為「魔鬼之詐」。

建築的曲線

就批評學或歷史學的觀點來看，巴洛克藝術家往往會在建築中加入或多或少有些規律的曲線，使建築物產生動感，而這個特點使巴洛克藝術成為一種，帶有某些規範的藝術體裁。巴洛克建築的內部是呈波浪狀運動的；從羅馬巴洛克藝術最偉大的倡導者和創造者：齊恩·羅倫佐·貝里尼（Gian Lorenco Bernini）所建造的聖安德烈教堂（Sant'Andrea），到他的死對頭波洛米尼建造的噴泉聖卡羅（San Carlo）教堂（又名智者聖伊沃[Sant'Ivo]教堂），巴洛克建築的外觀看起來都是像波浪一樣正在運動著：波洛米尼的作品中，幾乎全部都是這樣，而貝里尼則用這種想法來規劃巴黎宮殿中的一座浮宮。義大利、奧地利和巴伐利亞地區的建築師們，也將這個特點廣泛地應用在作品中。因此，波浪狀的圓柱迴廊被發明了出來。貝里尼把這種圓柱，運用在聖·皮耶特羅（San Pietro）大教堂中央的巨型倉庫。接著，螺旋形的圓柱也出現了，而且還風靡一時；後來，一位叫古里諾·瓜里尼（Guarino Guarini）的義大利建築師，開始將螺旋形圓柱的高度提高，並運用在自己建造的幾座建築中，例如，在里斯本的一座教堂，他就採用一種「波浪格式」，用連續圖案的波浪形裝飾物，將底座、圓柱、柱頂、橫樑都連接在一起。雖然不是所有人都像他這樣極端，但他們卻都同

樣偏好使用曲線。因此，在巴洛克時期，倒三角形和渦卷形裝飾非常流行。這兩種裝飾元件的線條變化豐富，像一個繞得很漂亮的線圈，如果用來連接高度不同的兩個建築體，會產生非常和諧而且華麗的感覺。

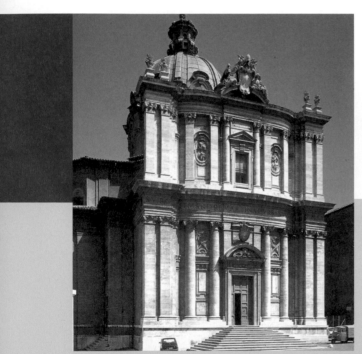

皮耶特羅‧達‧科多納（Pietro da Cortona），聖路卡與聖瑪提娜（Santi Luca e Martina）教堂，羅馬。聖路卡學院的教堂重建工作，在一六三五年開始。在發現了聖瑪提娜的遺體之後，科多納大力支持這項重建工程，使這個工程一直持續到一六五○年才完成。這座建築雄偉壯麗，造形奇特，嵌入式的圓柱與聳立的方柱互相交替，在在讓人想起米開朗基羅的特色。但是，建築中也有許多富含濃厚裝飾性的不連續曲線，相當別出心裁，而拱頂的內部與外部更展現著一種隨心所欲的創新精神。

漏斗形和渦卷形裝飾

　　漏斗形和渦卷形裝飾，被用來裝飾教堂外觀的比例非常高，甚至已經成了一種慣例，也因此，這兩種裝飾物幾乎成了巴洛克式建築的標誌。外觀奇特的渦卷形裝飾，不僅是用來裝飾建築物而已，還有一個最主要的功能，即是提高建築物的穩定性，成為建築物的扶壁。幾乎毫無例外的，當時的教堂屋頂都採用拱頂。拱頂是由一組一組的「拱」組合而成的，而各個拱又會對牆壁產生推力。因此，必須使用扶壁來承受這種壓力。扶壁在中世紀的建築裡，就已經被廣泛地使用了，因為中世紀的建物，最先遭遇到推力的問題。而為了將扶壁放進巴洛克式建築中，就必須先使其外觀和其他建築體的外觀和諧並存才行，以免人們把巴洛克建築，與來自「蠻夷之邦」的哥德式建築相提並論。而倒三角形裝飾物，剛好可以解決掉這個問題。這個問題對於一個極為強調建築外觀的協調性的時代而言，並不是一個小問題。所以，當時英國最偉大的建築師克里斯多夫‧烏仁（Christopher Wren），在無法找出其他理由來使用造型特殊的渦卷形裝飾物，又不得不為倫敦的聖保羅大教堂建造扶壁時，作了一個勇敢的決定：就是使用渦卷形裝飾物做扶壁，並且將側殿的牆壁加到和中殿的牆壁一樣高，讓兩個側殿矗立在中殿身邊，而這麼做的唯一目的，就是為了掩飾形狀「不規則」的渦卷形扶壁。

　　巴洛克建築師認為建築是一個不可分割的整體，這個觀念也使人們對建築的看法有了轉變，人們不再認為建築物是由眾多可以單獨被分析的單元（例如：正面、牆壁、內牆、圓屋頂、半圓形的側殿等等單元），所堆積起來的東西。因此，傳統的建築規則被淡化或被徹底拋棄了。例如，文藝復興時期的建築師們認為，一座教堂或豪宅的正面，應該由一個立方體，或者數個分別與建築物中每一個平面互相對應的立方體組合而成。但巴洛克時期的建築師們卻認為，建築物的正面就是建築物的外觀，代表著

這座建築給人的第一印象，應該擁有一個和諧且統一的風格。

　　雖然，巴洛克建築仍然保留了一座建築物必須平均劃分為許多屋舍的傳統規劃，但是，在建造正面的中央部分時，仍然會比較注意中央這個建築本身的上下整體性，而非中央和兩側建築的搭配關係，如此一來，加強垂直方向的設計，會讓建築物顯得挺拔、突出，並且和水平方向的設計形成鮮明的對比。不過也正因為如此，透過各種技法，正面的牆壁上突顯的部分，會都集中在中央，例如：裝飾用的圓柱、三角牆、曲線等等。所以相對於兩側，中

巴達薛雷‧隆格納（Baldassarre Longhena），聖瑪利亞教堂，威尼斯。

央部分擁有絕對的主導地位。儘管第一眼看到這樣的建築物，會覺得正面部分似乎被切割成一條條水平線，但如果再仔細觀察，就會發覺它是沿著垂直的方向組織而成的。而正中間的那一塊面積相對的顯得大些，也顯得更重要，愈靠近兩側的部分，視覺印象就沒有那麼的強烈了。

渦卷形裝飾的扶壁

威尼斯聖瑪利亞教堂的建築結構相當獨特：一排小祭台環繞成八角形，上面頂著一個半圓形的大穹頂，而連接祭台和大穹頂的，是一種巨大的漏斗形裝飾柱。這些漏斗形裝飾柱承接住較為窄小的穹頂邊緣，營造和所處空間環境一致的外觀。

與其說這座莊嚴的白色教堂具有巴洛克特色，不如說它具有威尼斯特色。而位於教堂外部，巨大的渦卷形裝飾的扶壁，則是巴洛克建築藝術的最具代表性的建築元素之一，它們成功地將為教堂的穹頂與古典風格結合在一起。

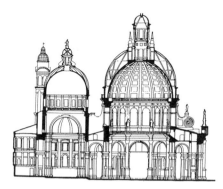

維也納，聖卡羅(San Cavlo)教堂之平面圖。

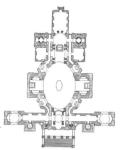

巴達薛雷‧隆格納（Baldassarre Longhena），威尼斯聖瑪利亞教堂的剖面圖與平面圖。教堂是由三個部分並列而成：圓穹頂的八角形建築；內殿中還附帶著兩個半殿，半殿上方另外設計了第二個圓形拱頂；唱經堂與內殿之間，則以一個拱門相隔，拱門下方以圓柱支撐，這些圓柱區隔了大祭場的活動空間。

追求複雜的形式

　　將雕塑與建築的概念互相揉合的這種想法，風靡了西方世界，也成了巴洛克藝術的思想重心。這樣的風格究竟從何而來呢？最合理的解釋是：建築是根據雕塑的概念「發展」出來的，而不是根據傳統的建築理念「建造」出來的。為了好好認識一座繁複的、充滿動態的建築特點，必須先了解它的照明安排，因為照明會為建築本身帶來一系列絢麗的變化。這是怎麼一回事呢？當光線照射在一座建築物上，在正常的情況下，這種光線本身是不會有任何變化的，但是當光線照射到某個平面上，就會使這個平面產生特殊的效果。我們都知道，光線照在光滑的大理石，或稍加琢磨的石頭所構成的一堵牆上，和照在用其他材質建造而成的牆上，所產生的效果是不一樣的。

　　無論是對建築的內部或是外觀，巴洛克建築師都很細心的經營，並且喜歡大作文章。但是文藝復興風格的建築師卻非如此，他們認為建築應該樸素、簡單，注重建築物各部分之間的關係，讓整座建築顯得平衡而協調。在他們的觀念裡，光線只是用來照明，幫助人們更清楚地了解建築物各部分的功能與對應關係。因此，理想的照明應該要很簡單，不會造成陰影，也就是說，應該「很客觀」，而不會擾亂人們的視覺。而文藝復興時期建築師的想法，實際上也是今日的建築師們，一直想努力達成的目標。

　　相反地，巴洛克藝術家們追求效果，而不再追求其邏輯性。就像在劇院中那樣，當主角出場，就用燈光打亮他所站的位置，其他的次要角色，很可能都會處於黑暗或半黑暗當中。然而，怎麼才能在建築中實現這個想法呢？可以透過建築規劃的手段來實現，讓牆壁的突出部分，與大面積的凹陷部分產生光線的明暗對比，還可以透過牆面的「分割」手法，讓一個平面變得更有層次、從而產生光線的變化。例如：將一堵表面光滑的大理石或灰泥牆面，換成一堵由巨大的粗岩砌築而成的牆面。而這一切都有助

斯巴達主教府邸的圓柱走廊

這個設計就像在玩一個利用視覺誤差的遊戲：將走廊兩側的圓柱高度逐漸的降低，讓走廊的內部空間也逐步縮小，因此這條走廊好像變成了一個倒放的望遠鏡。這座建築的委託人是貝納迪諾‧斯巴達主教（Bernardino. Spada）。為了裝飾府邸的會客室，他曾聘用了當時享譽盛名的透視法壁畫家阿勾斯提諾‧米特里（Agostino Mitelli）與安吉羅‧米開勒‧科羅納（Angelo Michele Colonna）。這位主教希望能將屋內的空間，利用虛實相掩的方法予以擴大。為了實現這一點，他向當時的透視法學者齊瓦尼‧瑪利亞‧比通托（Giovanni Maria Bitonto），以及波洛米尼求助。

如今由於窗戶已經被堵塞，廊柱顯得一片黑暗，但在當時，窗戶還可以打開時的景象，一定相當不錯，從窗戶往外看，可以看到兩個美麗的花園，而華麗的廊柱則是通往花園的通道。

其中一個花園是真的，至今還存在著；另一個是假的，是一幅畫著四個小

花壇和一片密林的壁畫，就畫在走廊盡頭的牆上。來這兒冒過險的人可能都會覺得自己上了當，同時也會領悟到這個透視玩笑中所蘊含的哲理。用主教的語氣來講就是：「虛假世界的寫照」，而世界的價值「表面上很龐大」，但一經接觸，就會發現它微不足道。在兩位透視法大師的協助下，波洛米尼將透視法運用得淋漓盡致。波洛米尼還虛構出側翼的空間，將廊柱的連續性切斷，以延長走廊的長度。

於突顯建築的裝飾物，配合切割的平面、變化多端的雕刻、凹凸的牆面設計，這樣的組合將使建築物「動」起來，同時也「亮」起來。

在巴洛克藝術時代，這種設計手法受到最經典、最廣泛的應用。它遍佈於每面牆壁上，尤其是在轉角點與接合點上，更是裝飾得富麗堂皇、隨意揮灑，成為建築的最佳掩飾，讓人們察覺不出建築表面的間斷，這正是巴洛克建築藝術的典型風格。

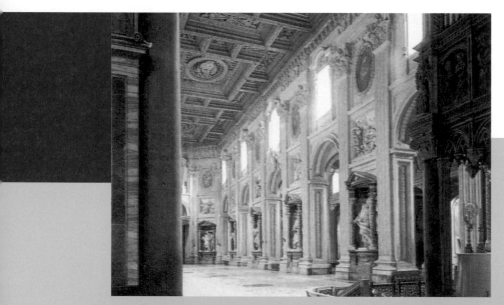

一六四六年，波洛米尼受託翻新拉特納諾（Laterano）的聖喬凡尼大教堂。翻新時，必須保留古老教堂的原始結構，和從十六世紀以來一直使用的木質天花板。

波洛米尼使用了相當靈活的設計手法，他利用方柱將圓柱兩根兩根地圍住，方柱與方柱之間則設計了拱門，顯得井然有序；從地板到天花板，一律使用相同的巨形壁柱節，讓整面牆協調一致。方柱與大拱門穿插交替，富有韻律感。這種韻律感一直延續到後方，直到入口的方柱才以一個斜面設計來收尾，形成一個美麗的角度，就好像是音樂的休止符那樣。

　　在五種傳統的建築格式之後（塔斯肯式、陶立克式、愛奧尼克式、柯林斯式與複合式），又出現了前面所提及的「波浪式」建築格式。除此之外，還出現了另一種建築格式——「龐大的」建築格式。這種格式是將建築物放大到二、三層樓高，這樣的建築格式在當時也很流行。同時，也將傳統建築格式的組成元素，變得更豐富、繁複，柱頂橫樑的突出部分更加明顯，而凹陷部分也更為深陷；一些細部分割則有時帶著夢幻的色彩；連接方柱或圓柱的拱門，也不再局限於過去的半圓形，通常它會是變化更多的橢圓形、圓形，或者是雙曲線的特殊造型（就是從正面看，拱門所呈現的曲線並不只一條，這是任何一種形狀的拱門都具備的特徵，這種造型僅出現在巴洛克藝術時期）。

　　有時，拱門也會被分割成幾個單元，直線部分與曲線部分的線條相互嵌接，產生許多變化。三角形的牆面也會享有這些「特徵」，它們大多分據於拱門的高處，或者是位於窗戶的上方，或者嵌於建築物的內部。三角牆的標準外觀（根據諸多規則所確立的外觀），應該是三角形或者是圓弧形。在巴洛克藝術時期，三角牆的形狀常常是斷裂的曲線（即折斷並往高處偏移），或採取混和的線條（將曲線、直線互相攪和在一起），或形成一些奇奇怪怪的形狀（由古里諾・瓜里尼所設計的卡里那諾［ Garignano ］府邸的三角牆即為如此）。而且，窗戶的外觀往往也與過去的古典外觀大不相同了。在文藝復興時期，窗戶通常都是長方形，或帶有圓弧形修飾末端的正方形；在巴洛克藝術時期，則出現了橢圓形的窗戶，或者上面變成圓弧型的四方窗，以及上面變成橢圓型的長方形窗戶等等，不一而足。

　　而建築的各個單元，也都有了不同的變化，比如在柱頂橫樑上、門上、各個角落、拱門上方等等，都出現了倒三角形的裝飾，或者大大小小的雕刻人像，或是繁複、華麗的花飾，以及一些帶者異國風味及色彩的其他裝飾物。

線條的動感

巴洛克藝術熱衷於追求線條的動感。我們在波
洛米尼所設計的作品中，見過的建築正面曲線
結構，已經成為當時建築，尤其是義大利建築的
一種典範。而其曲線結構往往都會運用在一座
建築中居最重要位置的中央部分。這些曲線將
建築的中央部分與廣闊的正門、上面的廊柱及
細膩的裝飾設計分隔開來。

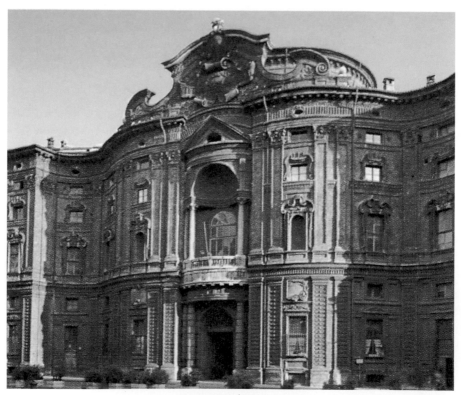

古里諾・瓜里尼，卡里那諾府邸，杜林。

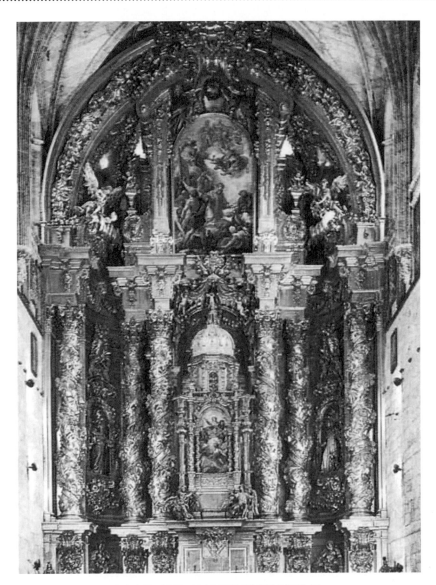

波洛米尼，羅馬，智者聖伊沃教堂的圓頂內部。

　　同樣值得一提的是另一種典型，且引人注目的裝飾性建築體——鐘樓。它們或是獨立存在，或是成對而立，但總是裝飾得十分高雅，構設繁複，它們或建於建築物的正面上部，或者並立於兩側，甚至蓋在教堂的圓頂之上。鐘樓這個裝飾性的建築體，在奧地利、西班牙等國家，已經成為真正的「建築規範」。

不同典型的巴洛克風格

　　以上就是巴洛克式建築最突出，也最普遍的特徵。不過，正如前面所說的，在每個國家或地區中，巴洛克式建築又各具特色與風格。

　　義大利是巴洛克藝術的搖籃。除了擁有為數眾多的能工巧匠外，它還擁有四位傑出的建築師：齊恩・羅倫佐・貝里尼（Gian Lorenco Bernini）；波洛米尼；古里諾・瓜里尼，以及皮耶特羅・達・科多納（Pietro da Cortona）。他們的建築作品都呈現著鮮明的巴洛克風格，但彼此之間卻存在巨大的差異性。貝里尼以及科多納代表著優雅、華麗，活潑但並不怪誕的巴洛克風格，這種風格在義大利佔據著主導的地位，顯得「古典、婉約」。完全不同的是波洛米尼的建築作品，比起貝里尼、科多

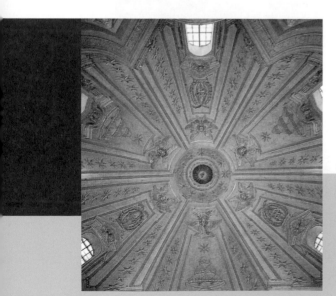

由古里古埃拉（Churrigueira）設計，位於薛拉曼卡（Salamanca）的聖伊斯特班（San Esteban）教堂之主祭壇拱頂。

納，他的作品變化更多，也新穎得多。

波洛米尼的建築都以「古靈精怪」的巧妙設計為特徵。這些「古靈精怪」構成了他設計建築物時的核心思維。

聖彼德廣場巨大的圓形柱廊，聖安德烈教堂正面的圓形小拱廊等。波洛米尼在建築平面及牆壁上的壁飾都極為繁複華麗，並充滿了對傳統建築細節元素的叛逆思想：「錯誤」的倒三角形裝飾的柱頭；雖按照規則來說，柱頭是為了支撐建築物，但他卻讓橫樑不再架在柱頭上，諸如此類的奇怪設計。

波洛米尼的風格基本上由瓜里尼繼承。不過，瓜里尼在其中加入了極為重要的教堂功能性。同時，這種數學技巧也影響了義大利以外的巴洛克風格建築師們，尤其是在德意志地區。

雖然義大利風格的巴洛克式建築，存在著許多的個人差異，但是它們仍然遵循一定的規範；在法國，情況就完全不同了。

在法國也出現了許多優秀的建築師，或許比義大利還要多一些，比如：

薩爾蒙・德・布羅賽（Salomon de Brosse）；法蘭斯瓦・曼薩特（Francois Mansart），路易・拉範（Louis Le Vau），雅克・拉蒙西爾（Jacques Lemercier），還有最傑出的一位尤勒・哈道因，曼薩（Jules

米蘭，聖・吉塞佩（San Giuseppe）教堂正面的細部，由法蘭契斯卡・瑪麗亞・里契尼（Francesco Maria Richini）設計。

◀美立里（Melilli），聖·塞巴斯提安諾（San Sebastiano）教堂，渦卷形裝飾細部。

▶拉古沙（Ragusa），喬治（San Giorgio）教堂，飾有聖徒雕像的渦卷形裝飾細部。

▶右頁：古里諾·瓜里尼（Guarino Guarini），位於杜林的聖·辛東（Santa Sindone）小教堂的圓屋頂外觀。

瓜里尼的建築作品最特別之處是，喜歡在圓屋頂中央的裝飾上大作文章。瓜里尼用圓柱形的裝飾把小窗戶連接在一起，形成一道線條流暢的曲線，出人意料的是，他還將一列小拱門串在一起，以突顯建築物內部的構造。同時，隨著塔尖漸漸升高，繞著尖頂形成的同心圓上，放置的裝飾元件也漸漸的減少，恰巧與內部漸漸增多的裝飾元素互相輝印成趣。

Hardouin Mansart）。不過，對法國的巴洛克建築而言，學派比個人更為重要。一六六五年，法國國王聘請貝里尼來到巴黎，委託他修復王宮內的一座浮宮。但這個將義大利風格的巴洛克建築引入法國的面試，一開始就失敗了。

　　正如一位批評家所說的那樣，在義大利與法國之間，存在著一種根本上的情趣差異。法國人認為義大利巴洛克式建築過於活潑（雖然還不能說

重要的光線

對於巴洛克建築而言，光線是很基本的要素。當時的建築都喜歡採用明暗對比的手法來渲染氣氛。

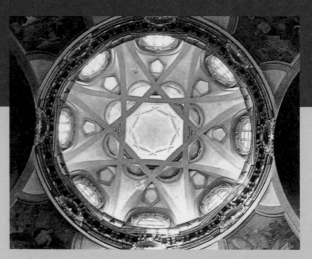

▲▶古里諾・瓜里尼，杜林，聖・羅倫佐教堂的內部及其圓頂。瓜里尼不只是一位建築師，同時也是一位數學家和哲學家。他在建築作品裡，運用了複雜的幾何圖形來設計，造成一種奇妙的效果。他之所以能超越其他建築師的地方在於，將巴洛克藝術中追求無限延伸的天花板空間，有其獨特的個想法，並將其發揮到極致。這座建築的圓頂底部特別暗，但是上方卻光亮無比，輝煌明亮，大部分的效果都是借助光線來完成的。光線使圓頂充滿動感與變化，並且將拱門優美的線條與輪廓，以及華麗的門楣，裝飾映襯得更加美麗。

它們太過輕狂放肆、品味低俗且矯揉造作），顯得雜亂無章。和當時的義大利藝術家相比，他們覺得自己更像專業人士，而且願意忠誠傾力為自己的國王效力，以為國王增添光彩。因此，在「太陽王」的宮廷中，一種比義大利巴洛克式建築風格，更謹守分寸的「巴洛克」建築風格，開始發展起來了：建築平面更加簡單，建築正面更為嚴肅，對傳統的建築格式所規

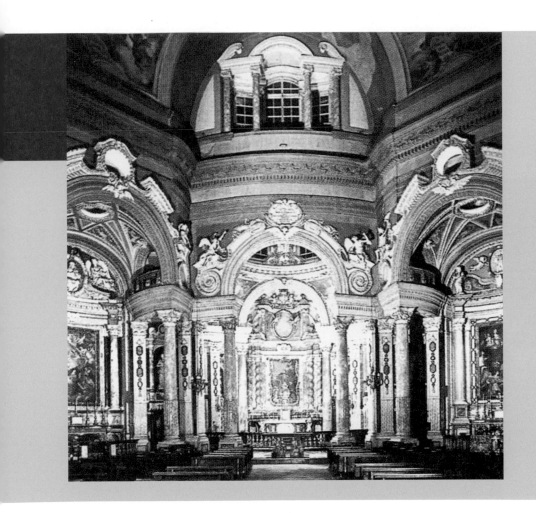

定的尺寸、細節、構成單元等要素更加的尊重，不追求強烈的視覺效果，也摒棄了一些誇張的、搶眼的矯飾。

　　法國的巴洛克式建築風格與特色，以及最大的成就都集中於凡爾賽宮。依國王的命令，這座宮殿建於巴黎郊外。建築體呈U字型，另外增加兩個側翼部分。整座建築的「動感」都呈現在面對花園的建築表面上，少部分則呈現在公園的中央正面，以及一些小而矮的迴廊上。

　　不過，法國的巴洛克建築藝術的光榮，都展現在花園設計的成就上。原本，法國一直沿用「義大利風格」的花園設計。這種花園的面積比較小，花壇的設置依照建築規則或幾何圖形來規劃。但新的花園藝術創作天才：風景畫家諾特（Notre），用「法國風格」的花園取而代之。

　　凡爾賽宮的花園是「法國風格」的花園典範：中央是廣場，一側是入口車道、柵欄、停車的寬廣礫石空地；另一側則是綠油油的草地、幾何形的花壇、噴泉、水渠，碧波蕩漾的水池；遠處是森林的黑色輪廓線，數條寬闊、筆直，綿延數哩的大道。大道與大道之間由圓

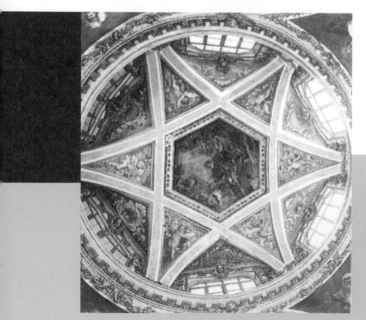

聖·羅倫佐教堂的圓頂大量使用了拱門，從外觀看起來，拱門的數量幾乎已經到達極限了。它們不僅是被擠進去而已，而且還依照精確的規則被安排進去。

◀位於杜林的聖·羅倫佐教堂大祭壇的圓頂內部景觀。

法國風格

法國的巴洛克風格，比義大利的與西班牙的巴洛克風格要樸素得多。法國的建築師們甚至為一種單獨的、規範更嚴格、酷似古典主義的建築風格奠定了基礎。這種風格不久將在歐洲佔據領導者的地位。凡爾賽宮可能是代表這種風格最成功的建築之一。面向花園的正面只有一種線條，即位於正面的三排連續的拱廊。

朱利斯·哈杜因·曼薩特（Jules Hardouin-Mansart），面向花園的凡爾賽宮的正面。宮殿的輪廓幾乎沒有任何突出之處。這種輪廓並不能獨立存在，依照規則它同時是由風景畫家安德烈·拉·諾特（André Le Nôtre）設計的巨大的花園，作為背景。花園中有許多大水池、寬敞而筆直的大道、開闊的天空。它們成為法國城郊建築不可缺少的一部分。

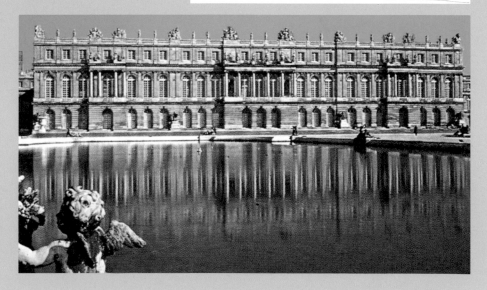

▲菲利浦·哈迪（Philippe Hardy），
孩童之島，凡爾賽宮。

◀▶卡塞塔宮殿（Caserta）全景及
花園一隅。一七五一年，卡洛·迪·
波波納（Carlo di Borbone）委託路
吉·范維特立（Luigi Vanvitelli）建造
該宮殿。整座花園就像一座戲劇舞
台，劇情由分佈在花園各處，一系列
取材於古代神話故事的雕像負責演
出。站在橋上遠眺著水流的方向，沿
岸分佈著關於黛安娜（Diana）與阿
狄翁（Atteone）、塞雷爾
（Cerere），古諾（Giunone），艾奧
羅（Eolo）等等人物的雕刻。

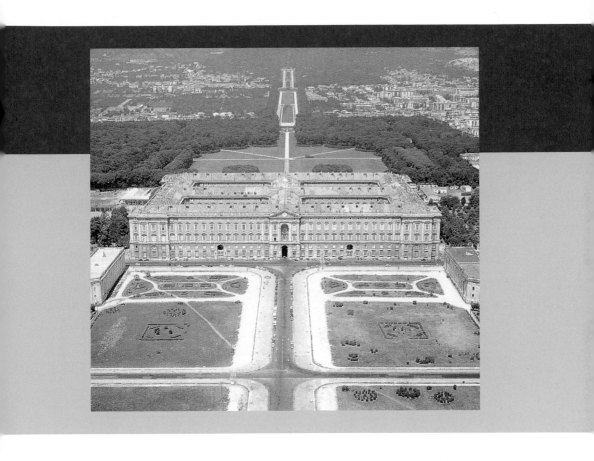

形的空地銜接。法國人創造的這種花園藝術，將巴洛克藝術風格與古典傳統融合為一體，既嚴肅，又莊重。很快地，這種花園藝術就成為歐洲大陸最發達的文化模範，受到其他國家的爭相仿效，以至於在該世紀下半葉，當時最有名的英國建築師克里斯多夫‧烏仁，便決定到法國巴黎去觀摩學習，而不是像當時人們那樣去義大利學習。而與法國比鄰而居的比利時和荷蘭，其巴洛克式建築也都帶有明顯的法國特徵。

　　阿爾卑斯山脈另一側的德意志及奧地利，他們的巴洛克式建築則與義大利的巴洛克式建築風格要近似得多了，但也並非全面如此。相對而言，

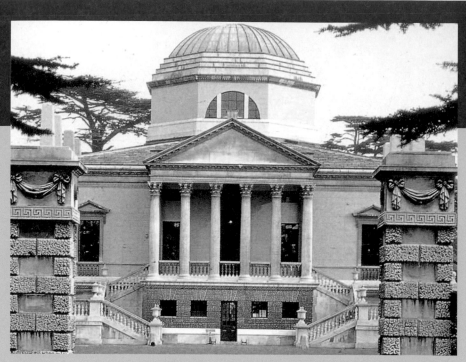

▲威廉・肯特（Willian Kent），契斯維克（Chiswick）府邸。

這是最典型的英國式新雅典風格建築。整座建築是一個四方形，房間以位於中央的主屋為中心，平均分佈。雖然建築物的體積並不大，但門廊，台階，大體積的圓頂，都突顯了正面的雄偉，圓頂中還規劃了採光用的巨大窗戶。

◀克里斯多夫・烏仁，倫敦，聖保羅教堂（一六七五～一七一〇年）。

德語系國家

在奧地利與巴伐利亞地區，巴洛克式建築受到義大利或法國建築的影響很深。奧地利美術館是薩沃伊（Savoia）王儲所建，它的裝飾風格雖然十分奢華，但也很端莊，充分展現巴洛克風格的建築特色，佈局充滿平衡之美。

約翰‧魯卡斯‧凡‧希德伯朗特，（Johann Lukas von Hildebrandt），維也納，奧地利美術館。

約翰‧柏恩翰‧費雪‧凡‧艾爾拉赫（Johann Bernhard Fischer von Erlach），麗泉宮（Schönbrun），維也維。與凡爾賽宮相比，這座宮殿的組合安排更為合理：在正面典型地突顯了中央部分，並採用了高大的建築格式；不過，這種格式並非只有一層，而是分為三層，看起來似乎與建築更為和諧。

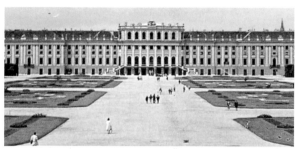

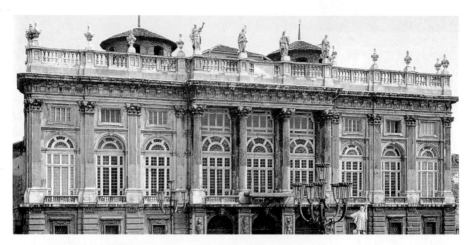

菲利浦‧尤瓦拉（Filippo Juvarra），杜林，王妃府邸（一七一八～一八二一）。

費雪‧凡‧艾爾拉赫，卡爾教堂，維也納。艾爾拉赫廣泛結合不同來源的元素，建造了這座充滿巴洛克風情的建築。它尤其在奧地利以及其他德語系國家廣為流傳，幾乎成為最典型的教堂正面設計模式。在該教堂中，艾爾拉赫在中央部分，為側翼鐘樓增加了兩根模仿古羅馬的特拉亞那圓柱。

從功能的角度來看，兩側的鐘樓完全是多餘的，但因為它們的存在而將由圓頂佔據主要位置的結構，轉變成一個由圓頂與鐘樓相互牽引，平衡的金字塔型結構。

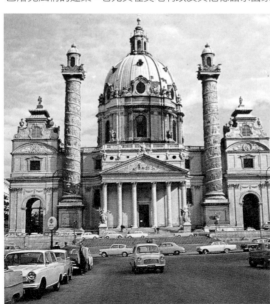

雅各布·普蘭透爾（Jacob Prandtauer），奧地利美爾克（Melk）修道院的教堂。美爾克修道院的外觀十分莊嚴，空間構造繁複，呈現出典型的巴洛克風格。教堂位於修道院建築的前端。教堂的正面也規劃了側翼鐘樓，不過在這裡，鐘樓要比一般的鐘樓更高，更靠近建築本體。

基里恩·伊納·迪森霍佛（Kilian Ignaz Dientzenhofer），位於布拉格的聖·喬凡尼（San Giovanni）教堂。
該建築的外觀看起來非常的和諧，這是透過別致的鐘樓對角線結構，所展現出來的完美設計。這種安排，統合了建築物正面應有的莊嚴感，以及教堂內部應具備的所有功能需要之間的矛盾。

巴洛克藝術傳播至德語系國家的時間要晚一些。因為在十七世紀上半葉，他們正忙著打三十年戰爭，戰事頻仍。不過，一旦在這些國家扎下了根，巴洛克式建築藝術就開始生根發芽，並結出了美麗的果實。無論是從質量上，還是從數量上，在這兩個國家中傑出建築師的出現相對也晚一些，主要是誕生在十七世紀末期與十八世紀初期之間，許多位出類拔萃之士，深受巴伐利亞眾多王公伯爵及教會的歡迎。

巴洛克式建築也從西班牙與葡萄牙傳到了拉丁美洲。當時，墨西哥是這兩個國家的殖民地，這裡的巴洛克建築顯得更加華麗，建築物的表面佈滿了崁飾，就像是用金雕銀雕鑲成的雕刻品。這種嵌飾因此而被稱為「銅銀裝飾」，主要用來鑲貼裝飾建築物的表面。

▶ 羅倫佐・洛德利蓋茲（Lorenzo Rodriguez）教堂，墨西哥市。

▼ 彼德・德・里貝拉（Pedro de Ribera），馬德里，聖・費南多（San Fernando）救濟院。

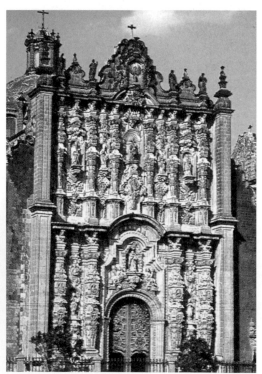

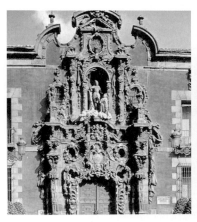

西班牙的巴洛克式建築

費南多·卡薩斯·伊·諾弗阿（Fernando Casas y Novoa），聖地牙哥·迪·坎波斯特拉（Santiago di Compostella）教堂，西班牙。

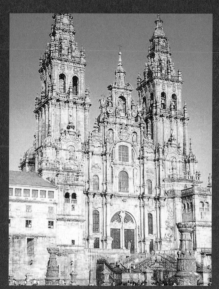

西班牙巴洛克式建築之繁瑣、熱情、豔麗的裝飾程度，與法國巴洛克式建築的樸素莊嚴程度，簡直有如天壤之別。西班牙的巴洛克式建築被稱為楚里古拉（Churriguera）風格。這是由於楚里古拉家族誕生了許多建築師，就是因為他們在西班牙各地建造了無數裝飾繁複，豔麗的建築物，對當時的建築風格影響很深，因而得名。

聖地牙哥·迪·坎波斯特拉教堂是由一片尖塔、雕像裝飾所組成的建築，它正是西班牙巴洛克建築的典型代表。正面由兩座鐘樓所組成，其上遍佈各式繁複的雕飾，這種雕飾是西班牙風格的巴洛克式建築典型特徵。

當時大家都去羅馬參觀，因此都屬於羅馬流派，約翰·柏恩翰·費雪·凡·艾爾拉赫（Johann Bernhard Fischer von Erlach），可能是他們當中最著名，也可能是最偉大的一位，而約翰·魯卡斯·凡·希德伯朗特，（Johann Lukas von Hildebrandt），及約翰·巴邵薩·紐曼（Johann Balthasar Neumann）則是艾爾拉赫的跟隨者，同時也可能是比他更富創造力的傑出建築師。另外，還有馬紹斯·波佩曼（Matthaus D.Poppelmann）及法蘭索斯·德·古維利斯（Francois de Cuvillies）這位在德國工作的法國人。由這些建築師所創造的巴洛克建築藝術，將傳播至波蘭及其他東歐地區國家，乃至俄羅斯。

德意志的巴洛克建築藝術具備了義大利巴洛克建築藝術的所有特徵，

對城市規劃的想法

巴洛克式建築並非只考慮建築本身，它也將注意力擴及新的領域：大道、廣場、花園等。換句話說，它也考慮到了我們今天稱之為「城市規劃」的領域。這種發展與當時的社會精神是相呼應的，何況，巴洛克時代的建築師也已經有能力涉足這些新的、複雜的領域。

由齊恩・羅倫佐・貝里尼擔任主要設計的羅馬聖彼德廣場，最能反映巴洛克式建築藝術在城市規劃上的想法。一個巨大的圓形廣場，由兩個環抱的迴廊組成彎曲的兩翼，並與主教堂相接。廣場的整體設計宏偉莊嚴而且令人親近。宛如由兩隻大石質胳膊環繞的外觀（象徵著「擁抱」天主教的整個世界），正表達出天主教的精神與使命。巴洛克式建築被視為反改革教派的建築典型，由此可見一斑。

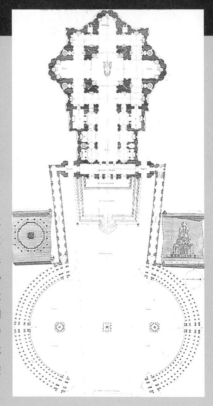

梵蒂岡，聖彼德大教堂及其迴廊的平面圖。一六五六年，教皇亞歷山大（Alessandro），決定改造一片教堂前面的開闊廣場。貝里尼受聘前來解決一些受到限制的問題：新的廣場必須有宏偉的氣勢，但同時還必須能彌補教堂正面過度平整的缺點，並且將教皇宮殿與教堂連接起來。通常，教皇是從這個宮殿向信徒們施賜祝福的。圓形的平面佈局，將廣場環抱在兩個宏偉的半圓形結構中，陶立克式的柱子組成的迴廊，不僅一舉解決了所有的難題，而且創造了一個全新的空間格局。

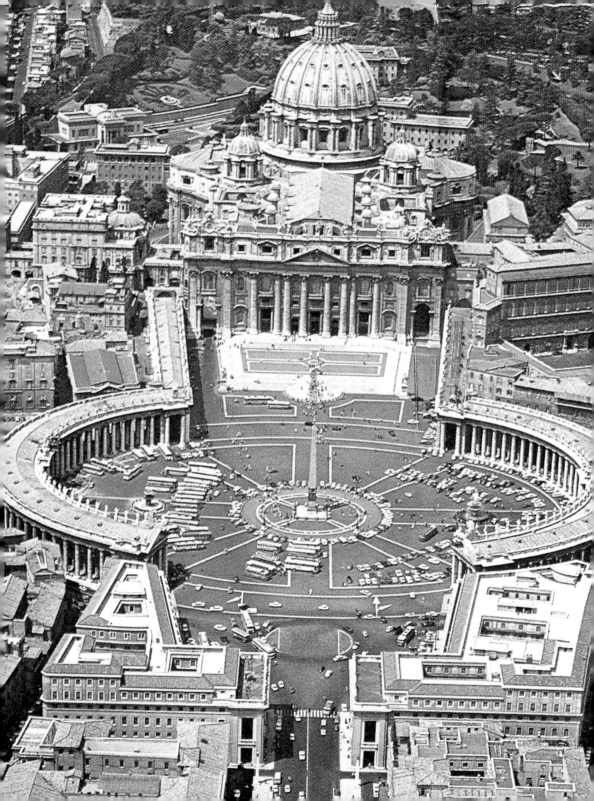

同時也創造出自己的特色與風格。尤其是建築的內部，除了裝飾得非常富麗堂皇之外，對光線的處理也很有自己的見解。他們擅長設計一整排的窗戶，引進自然而柔和的採光，避免太過突兀或變化太大的光線，這些特徵成為下一個藝術時代——「洛可可藝術」時期的雛型。洛可可藝術正是在這些國家，通常也由同一批建築師，諸如馬紹斯・波佩曼，約翰・巴邵薩・紐曼，法蘭索斯・德・古維利斯等廣泛地應用於他們的作品中。

在處理巴洛克建築藝術的兩大基本題材：宮殿與教堂時，德語系國家的巴洛克建築藝術，遵循了一些具有典型的時代與地區特色的基本規則。在教堂建築中，建築師們經常使用兩個側翼鐘樓這個佈局方案。例如：艾爾拉赫在建造維也納的卡爾斯克區（Karlskirche）教堂時，在教堂主體的兩旁，就建造了兩座自成一體、空空盪盪的鐘樓。鐘樓以外，還設計了兩根圓柱，使人聯想起羅馬的特拉亞那圓柱（Traiana）。鐘樓圓柱展現了巴洛克建築藝術的「戲劇性」典型。而凡爾賽宮則是宮殿類型的建築典範，但總體而言，德意志的建築師們更擅長於對建築物的各個不同單元，進行錯落有致的高低差處理，突出建築物的中央主體，有時也會突顯建築的側翼。

義大利的巴洛克建築藝術在向阿爾卑斯山脈以外的國家傳播時，也同時在西班牙與葡萄牙確立了自己的影響力。雖然，在向這兩個國家傳播的過程中，沒遇到過什麼麻煩，不過，仍然展現出一種非常特殊的巴洛克建築藝術。它最典型的特徵，實際上也是唯一的特徵，是其繁麗複雜的裝飾：彷彿對任何一座建築，不論其外觀或內部，都應該進行鉅細靡遺的裝飾。這樣的想法可以歸納出幾個因素：摩爾風格的傳流、伊比利亞半島的影響，以及哥倫布發現美洲新大陸之後，新穎且奇特的美洲及非洲裝飾藝術的引進等，都是其中最重要的原因。

實際上，整整兩個世紀，這種巴洛克旋風在西班牙與葡萄牙風靡一時，佔據著藝術發展的主導地位。由出生於楚里古拉（Churriguera）家族的建築師所構成的「王朝」，統治了這種風格，因此它被稱為「楚里古拉」

不同藝術的融合

巴洛克藝術的一個典型特徵，即在於它將多種藝術融合於一體。有時光是一件雕塑作品，甚至就可以被賦予全新的城市規劃價值。費烏米（Fiunin）噴泉（左上、左下圖、右上圖）位於那弗納（Navona）廣場的中央，而且也是廣場的中心點。噴泉中央是一座埃及的方尖塔，高高聳立著，相反地，中段部分則為一個龐大的雕塑體，壯碩的人物憩息於岩石上，下部則與流動的泉水相結合。這座噴泉的確代表著當時那個輝煌年代，所有的意涵、思維、憧憬與象徵。

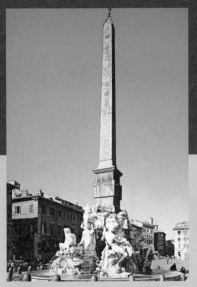

噴泉綜合了建築價值、雕塑價值以及城市規劃價值於一身，而且它還是個活的有機體，會隨著時代的變遷呈現出不同的意涵與風貌，自然而然成了巴洛克建築藝術的核心題材。與以往時代的不同點在於，噴泉是自成一體的獨立建築物，雖然它與城市的建築、空間或景觀息息相關。當然，雕塑佔有最無可撼動的基礎地位。雕塑中的人物肌肉豐滿，鬍鬚濃密，姿態充滿動感，這是典型的巴洛克特色。

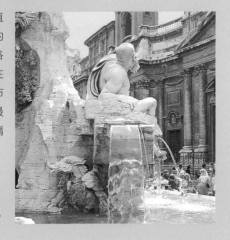

▶貝里尼及其助手，費烏米噴泉，羅馬。

樓梯之重要性

在巴洛克藝術時期，樓梯成為建築物最重要的
部分之一。許多新型的樓梯誕生了，「皇家
式」的樓梯即是其中的一種。剛開始時樓梯都
設計在房間的中央，走到樓梯的第一個平台
時，突然變成兩個分開的單扶手樓梯，分別由
兩個不同的方向延伸，最後又會聚合在房屋入
口的上方。

巴洛克建築藝術十分注重設計上的動感，與舞
台佈景式的感覺。為了突顯建築物內部線條的
流動感，強調其戲劇性，樓梯的設計與規劃突
然成了焦點。因此，再也沒有比豪宅建築入口
的大樓梯更適合去扮演這個角色了。在這種樓
梯中，可以盡情的展現各種繁複、華麗的裝
飾，其多變的驚喜可以為冰冷的建築線條帶來
活潑的氣息。

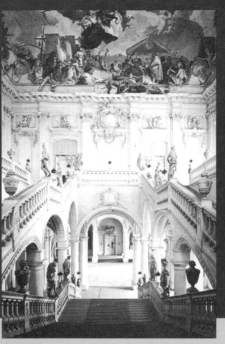

▲巴若薩・諾曼（Balthasar
Neumann），維茨柏格
（Würzburg）府邸內的大樓梯。

▼路吉・范維特立（Luigi
Vanvitelli），卡塞塔（Caserta）宮
殿內的大樓梯。

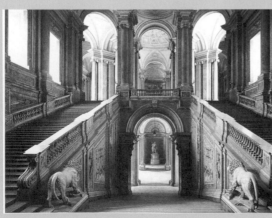

254

菲利浦・尤瓦拉（Filippo Juvara），貴妃府邸的大樓梯・杜林。這一座樓梯是維茨柏格府邸最具代表性的空間。它的確是巴伐利亞風格巴洛克式建築最傑出的建築之一。

在寬敞的長方形房間中央，一座扶手樓梯沿階而上，突然的一八十度迴轉，將單座樓梯一分為二，沿著牆壁向上延伸，這麼一來，將空間安排得錯落有致，充滿韻律感。凌空而起的穹頂，一系列依嚴謹的透視法原則交相切割的壁畫，產生意想不到的視覺變化。

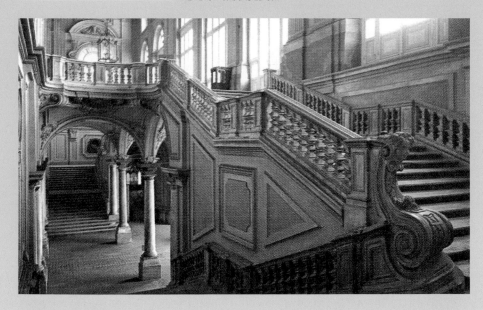

風格。這種風格從西班牙與葡萄牙傳播至他們的南美洲殖民地，在當地，楚里古拉風格建築更加追求突顯建築的裝飾，甚至到了狂熱的地步。這種創作或許值得商榷，但它絕對是一種最容易辨認的特殊風格，因為它將「裝飾」視為建築物絕對且必要的元素。

巴洛克藝術的其他主題

在對巴洛克建築藝術的發展過程進行探討時，還必須探究其他幾個巴洛克建築藝術特有，並經常出現的主題。第一個是關於巴洛克藝術的建築師們是如何思考都市規劃的。他們是第一批不僅從理論上，更是從實務的角度來考慮這個問題的建築師。他們的解決方案是使用圓與直線。即在都市規劃中開闢數個廣闊的圓形廣場（圓），並在廣場上建造一座建築（教堂，宮殿或噴泉）；然後再建造一條條又長又直的街道（直線），將數個都市廣場連接起來，而且通常，這些街道都是以廣場為背景，或者說都是以廣場為終點。

這種解決方案並非十全十美，但它無疑是非常具有原創性的。實際上，他們創立了一種設計（或重新設計）都市的方法，以使都市變得更美、更具舞台佈景效果，而且讓都市規劃變得更清楚、簡潔。正是因為採納了這種規劃方案（它與法國式花園的設計理念不謀而合，兩者都具備了相同的構思），才促使龐大的，將建築雕塑與流水融為一體的噴泉建築藝術的興盛。噴泉是理想的「圓」心，是展現巴洛克建築藝術諸多特徵，包括：動感、佈景效果，以及將各種藝術形式相混和的最佳載體。因此，羅馬成為最典型的噴泉之城絕非偶然，它的規劃比任何其他的城市都更恪守巴洛克建築藝術的新規範。

另外兩個典型的主題，則展現了巴洛克式建築內部之美。一個是大樓梯（莊嚴、繁複，極具代表性）。從十七世紀起，它便開始出現於所有的貴族府邸中，有時甚至成為府邸建築的中心。另一個主題是走廊（galleria）。起初走廊只是寬敞、華麗的通道，或是一個具有某種意義的場所（凡爾賽宮的鏡廊是個典型的例子）；後來，人們逐漸將家中最名貴的藝術品收藏（繪畫、雕塑，及其他藝術品），展示於走廊之中。於是「galleria」這個字，變成了今天我們所理解的意思：「藝術收藏」。通常，這種走廊也與巴洛克式建築的

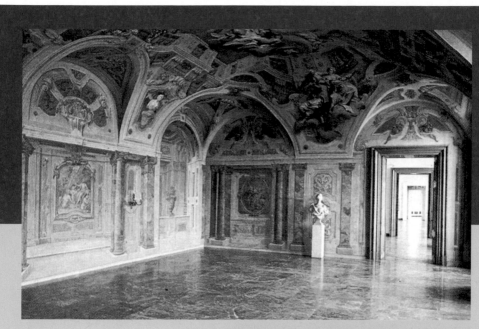

▲維也納，奧地利美術館的大廳。對不同藝術形式的混合，對虛構空間的熱愛，對無限延伸的追求，這些典型的巴洛克藝術特點，都在繪有圖畫的拱門中充分而完美的展現。這些圖畫或者是模擬現實的虛幻畫作，或只是一幅裝飾畫、抽象畫，但都以確定一個整體的空間感為目的。

▶斯圖比尼吉（Stupinigi）府邸大廳中的透視風格。

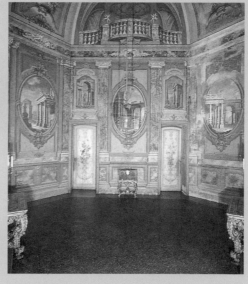

其他場所一樣，繪製了大量的虛幻風景畫。而且，虛幻風景往往超越了建築本身，將牆壁降格為支撐平面。巴洛克建築藝術將多種藝術形式混和使用的結果，卻將建築的尊貴地位讓給了繪畫。

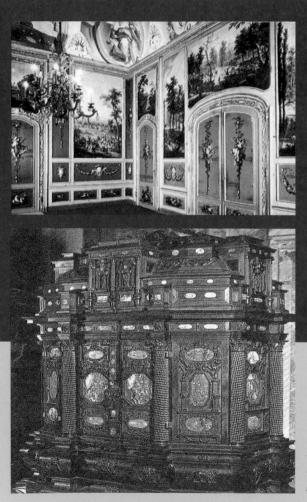

◀侍從大廳，廳中的繪畫由維多利奧‧阿美德歐‧西納羅立（Vittorio Amedeo Cignaroli）繪製，斯圖比尼吉（Stupinigi）府邸。

卡絡‧愛瑪努艾勒三世（Carlo Emanuele III）與其妻子波麗塞娜‧達西亞（Polissena d'Assia），要求宮殿內部的裝飾，必須參考歐洲各王室建築的內部裝潢，使建築與裝飾藝術交相輝映。由於菲利浦‧尤瓦拉的盡責，以及工匠們的能幹，內部裝飾做得很成功，主人的高品味要求也同時獲得滿足。

◀來自法國的壁櫃，倫敦，維多利亞及亞伯特博物館（Victoria and Albert Museum）。

關於走廊

與大樓梯一樣，走廊也是巴洛克建築藝術
中，一個典型的創作。通常走廊都很寬敞，
上面有蓋頂與房屋相連接，內部裝飾都極
其奢華，是一個十分宜人的場所；蓋頂通
常都會設計成拱頂，走廊一邊向外，一邊
和房間相連，走廊的牆壁或上面多半都會
有一些水晶裝飾，以顯示主人的財富與地
位。

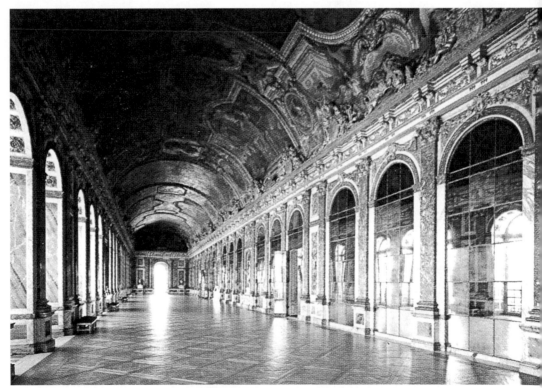

尤勒，哈道因-曼薩特（Jules Hardouin-Mansart），凡爾賽宮殿內的鏡廊。

義大利的跪凳，佛羅倫斯，比提宮（Pitti）。

該跪凳是為了托斯卡納大公爵科西莫·德·麥第奇（Cosimo de' Medici）製作的。其設計風格是典型的十七世紀佛羅倫斯風格，帶有明顯的建築物特徵。從以下的細節可以明顯驗證這種風格的特徵：基座的重疊，托斯卡納式的圓柱，位於跪凳上方，分割成互相對襯的三角形裝飾，奢華、莊重、嚴謹的形式等。

塑像支撐柱

使用女性或男性外觀的塑像來支撐屋頂，是一種古老的建築技巧。在巴洛克藝術時期它深受人們的歡迎，因為它迎合了當時人們追求新鮮好奇的心態。這種技巧尤其被奧地利的建築師們廣為採用。下圖中的這個極為著名的支撐柱塑像組合，即起源於奧地利。

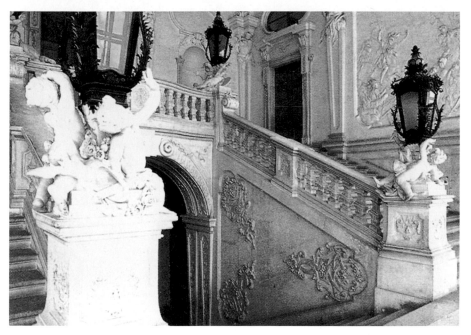

貝弗德雷宮殿上部，裝飾著敘述亞歷山大‧馬戈諾（Alessandro Magno）生平的雕塑與浮雕。

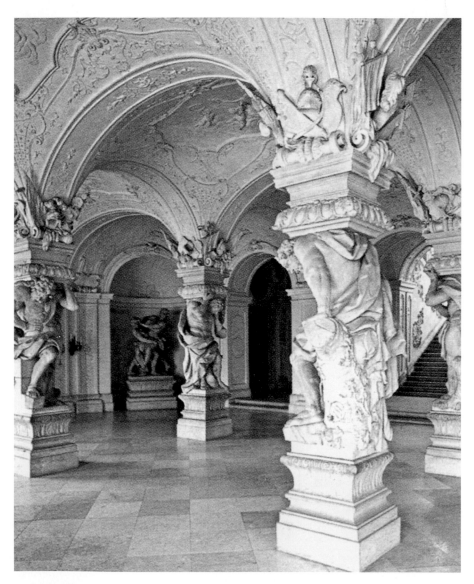

約翰，魯卡斯，凡，希德伯朗特（Johann Lukas van Hildebrant），貝弗德雷（Belvedere）宮殿
內景，維也納。

雕 塑

　　在巴洛克時期，並不缺少雕塑家，但很出色的卻不多。其中最傑出的就是吉安・羅倫佐・貝里尼。他在巴洛克雕塑領域的重要性，遠大於他在建築領域上的貢獻。雕塑藝術是巴洛克時期最具特色，且散播最廣的一門藝術，它不僅做到了建築與繪畫所未能做到的事情（即創立一個在整個歐洲，皆大體一致的藝術風格與語言），而且成為藝術史上無人能出其右的藝術典範。直到今天，巴洛克雕塑仍在歐洲各地處處可見，而且讓人一眼就可從作品的典型特色中認出它來。

　　在認識巴洛克時期的雕塑作品，以及如何區分與其他時期的雕塑藝術有什麼不同之前，我們必須先將巴洛克時期的雕塑作品，區分為兩大類：一類是用來裝飾或補充建築的雕塑作品；另一類則是真正單獨存在的雕塑作品。

　　當時的建築主要是以三種方式來運用雕塑藝術。首先是設計一整排水平排列的雕塑，以保持建築物外觀平整的水平線，但這種設計手法並非巴洛克藝術首創。不過，在巴洛克時期，它卻逐步發展成為一種常用的建築裝飾手法。這種裝飾設計源於十七世紀中葉，非常流行於裝飾建築物的樓頂。那是在建築物的最上方，建一堵將斜屋頂遮蓋起來的平牆，這麼一來，從下往上看時，建築物的頂端仍然是一條水平線。於是，為了美觀起

263

見，便會在這一堵長長的牆上，裝飾一排相互之間保持等距離的雕塑。這些雕塑通常都很龐大，聳立在藍天下，而且，它們的間距往往與建築物正面的圓柱，或壁柱裝飾的間距相等。由貝里尼所設計的羅馬聖彼得大教堂，以及其圓柱迴廊；法國的凡爾賽宮以及其相關的大大小小的建築物，都採用了這種裝飾手法。後來，這種裝飾設計又從屋頂，發展到其他的建築物的平面上，比如花園的圍牆，橋上的圍欄等等。

雕塑的建築功能

在巴洛克時代中，雕塑家們的第一個想法，是將雕塑與其他藝術形式融為一體。在這座建築當中，我們已經很難再將建築部分與雕塑部分分開來看待了，因為它分明是一座建築。只不過，建築的主要部分，是由雕塑來妝點，它們位於橋的兩側，形成了一道通往聖安杰羅（Sant' Angelo）城堡的透視線條。

過去在整座建築當中，一直有一種安排雕塑的設計方式，那就是在建築物的末端，裝飾一整排相互之間保持一定間隔的塑像。不過這種做法，在巴洛克藝術時期，已經成為一種基本的設計風格。通常，雕像會被放置於建築物所謂的「頂樓」上，用來妝點一座美麗的城市建築。

喬安・羅倫佐・貝里尼（Gian Lorenzo Bernini）及其助手，羅馬，聖・安杰羅（Sant' Angelo）橋上之雕像。

　　第二種設計手法，是用雕像來取代圓柱作為建築的支撐，有女像柱與男像柱之分。這種裝飾手法也很古老，其發展歷史可以上溯至古希臘藝術時期。而在巴洛克時期，則主要盛行於奧地利與巴伐利亞地區。

　　第三種設計手法則是表現在邊飾上，即使用雕塑人物來裝飾徽章，戰利品及其他的類似器物。這種裝飾方法也是雕塑藝術在建築中最具特色的設計方式，它使雕塑成為巴洛克式建築的真正「裝飾品」。有時，它也是用來掩飾一些建築的殘缺或不夠完美的手法，比如用來彌補兩種搭配不和諧的建築圖案等等。另外，也可以用雕塑創造出「類似於建築」的建築，或者重新創造出一座新的建築物，比如：貝里尼所創作的聖彼得大教堂內的華蓋，就是最好的例子。建築與雕塑這兩門藝術完全地融合在一起，是巴洛克時期藝術特有的典型風格。

　　顯然，在巴洛克時期，雕塑家們也從事一些傳統的雕塑工作。例如墳墓、祭壇、紀念碑等等的雕塑工作。一般而言，在這些雕塑工作中，所採用的設計規則都和戲劇中的佈景規則相類似，甚至採用相同的手法。何況在當時正是戲劇與音樂開始蓬勃發展的時候。貝里尼曾經為聖卡特琳娜（Santa Caterina）教堂，創作了「錫耶納的聖卡特琳娜之喜悅」這座雕像，就將該主題表現得如同一幕戲劇，甚至將該雕塑的買主們，一併納入塑像作品中，並且按實體大小將他們的塑像安排於特別設計的戲台上，就像他們正在劇院裡看戲一樣。

　　這類雕塑作品有兩個特點。從技術上來說，藝術家的技藝已經達到爐火純青的地步，以至於想要從他們所完成的大理石雕塑作品中，判斷或想像出大理石原來的形狀，已經是不太可能的事了。米開朗基羅在總結文藝復興時期雕塑藝術的理想目標時曾經說過：一座雕塑必須給人一種印象，哪怕是從山頂滾到山谷，它都將絲毫無損。但巴洛克時期的雕塑作品則完全不同，用今天的話來說，它的目標是像照相那樣，將運動中的影像完全定住。這意味著雕塑家必須使用更自由、奔放的佈局設計，甚至必須使用

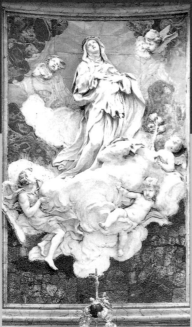

▲法蘭契斯可‧杜奎斯諾伊（Francesco Duquesnoy），神聖之愛擊潰世俗之愛，羅馬，斯巴達（Spada）畫廊。

浮雕手法細膩至極，遊戲中的孩童十分逼真，朦朧中顯示了大理石不均勻的透明度。這個浮雕作品展現了杜奎斯諾伊深得同時代的收藏家們賞識的獨到技巧。

◀美琪歐雷‧卡法（Melchiorre Caffà），錫耶納的聖卡特琳娜之喜悅，羅馬，聖卡特琳娜（Santa Caterina）教堂。

這個雕塑作品以極輕快、流暢的表現手法，呈現喜悅的主題；大理石的紋理展現了衣褶的波浪及雲彩的變化，背景則為彩色的石膏版，共同營造出一個虛幻而神聖的畫面。

喬安・羅倫佐・貝里尼，羅馬，聖彼得大教堂的華蓋裝
飾。該雕塑作品位於巨大的房間中央，形體極為龐大，
大約有九層樓的高度。即便形體巨大，但仍然保留了巴
洛克時期的典型特色：「幽默感」。比如，巨大的垂飾
略為上揚，彷彿正有一陣風吹過來似的，而教堂的標
誌：「蜜蜂」，則正在圓柱上漫步。
因此，將該雕塑作品視為是一件建築作品也並不為過。
它展現了許多典型的巴洛克雕
塑藝術的特點：誇張、奇異、充
滿戲劇性等等。從此以後，螺
旋形的圓柱將獲得廣大的青
睞，成為龕室的主要特徵。

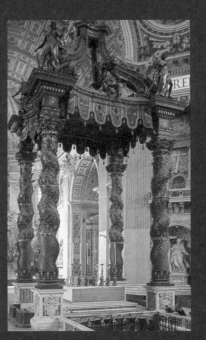

比文藝復興雕塑藝術的人體尺寸規範，更苗條、修長的人體尺寸。

　　而「動態」正是巴洛克藝術的另一個顯著的特點，甚至可以說是最重
要的特徵。該時期所展現的人物，從來不處於靜止或休息狀態，而總是處
於運動狀態下，雕塑家們會確實捕捉一個幾乎很難察覺，但又極端緊張的
時刻，讓雕塑中的人物靜止在一個不穩定的平衡當中。舉個例子來說，像
跳高選手，在一躍而上的剎那，靜止在一個無法再上升，但卻還未開始下
降的那一刻的造型，會被雕塑家們充分的掌握住。正是這種對「動態」感
的強調，才導致十七世紀「蛇形人物雕像」的巨大成功。

　　所謂的「蛇形人物雕像」，出現在十六世紀下半葉，巴洛克藝術時期開始之前。在巴洛克時期，這種表現人物的雕塑方法再度獲得青睞。實際上，它指的是讓人體，固定在一個螺旋的動作中，以產生快速旋轉的情境與表情，如同一位運動員在扔擲鐵餅那樣。而人物身上的衣服，就會因為運動而顯得激揚、奔放、飄忽不定、充滿浪漫與美麗的線條。寬鬆的衣服隨風舞動，飄飄欲飛，這些元素都為巴洛克藝術強烈的明暗對比，創造了理想的前提。也正是為了實現這種明暗對比的手法，雕像中的人物，往往被表現成處於誇張、不自然的動作狀態中，服裝佩飾極其繁複、過度誇張、佈局混亂，

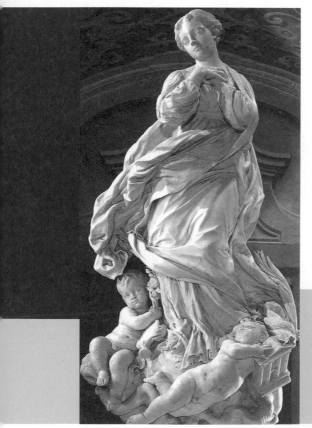

幾近違反常態。有時，藝術家們對衣飾、動作的表現效果，以及對自己的技能過於自滿，也導致作品缺乏整體感與和諧性。

　　不過，這些現象在各個時期都會發生，使得某些藝術家淪為二流的工匠。但是在巴洛克時期，另一個貢獻卻恰恰在於將這些二流的作品，融入具有絕對價值的複合式城市建築規劃中，點綴著城市中的廣

皮耶・蒲傑（Pierre Puget），聖母瑪利亞；熱那亞，聖・菲利浦的小禮拜堂螺旋形圓柱的主題雕塑。

場、花園、通道、噴泉。在這些城市建築裡，有大鬍子的神、森林之神、仙女、海豚、鬼怪；在宮殿、府邸建築的大樓梯上，有各式各樣的裝飾物；在走廊、大廳、教堂，甚至每個住宅中，都充斥著灰泥飾物，各式各樣、繁複多變。有時，這些作品帶來的是惡夢，但在大多數的情況下，它們成功的詮釋了當代的藝術風情與生活趣味。

不穩定的平衡

貝里尼，阿波羅（Apollo）與達芙尼（Dafne），羅馬，市立美術館。
兩個人物的身體曲線和諧呼應，表現的是仙女達芙尼在逃避阿波羅時，變成月桂樹的一瞬間。

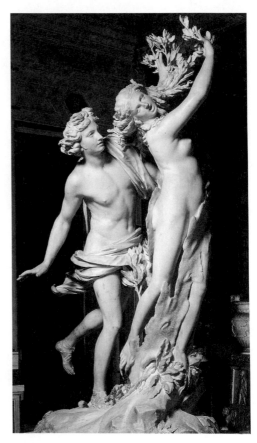

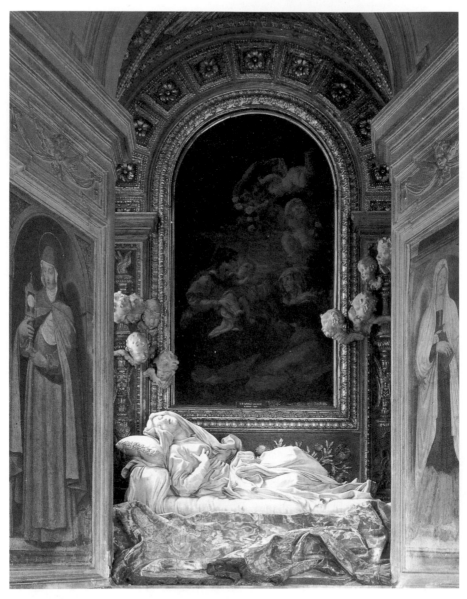

貝里尼，貝達‧路德維卡‧阿貝托尼（Beata Ludovico Albertoni）的紀念碑，羅馬，聖方濟教堂，阿提耶里（Altieri）禮拜堂。

繪 畫

巴洛克繪畫所偏愛的主題

　　以牆壁作為媒介來進行繪畫創作的方式，由來已久。有趣的是，巴洛克風格的藝術家們將這項藝術的發展與應用，發揮得淋漓盡致。他們在牆壁上，尤其是在教堂、宮殿與豪宅建築的天花板上，繪製大型而且具有動態感的作品，讓人覺得那些不是牆壁或天花板，甚至會覺得它們被延伸到了另外一個空間去。其實這種特殊的創作手法，並非創舉，但是在巴洛克時期，當時畫家們的繪畫技巧，經過幾個世紀的洗鍊，已達到了爐火純青的地步。因此，這些作品便充分展現了當代繪畫藝術的特徵，那就是：雄偉、虛幻、充滿戲劇性與動態感。

　　在巴洛克時期的繪畫中，為了創造某一種特殊的效果，往往會同時運用好幾種時期的藝術風格，當時這是一種很普遍的做法。在這些令人嘆為觀止的虛幻繪畫作品前，我們常常無法區分究竟哪一部分是繪畫，哪一部分才是建築物的本體。這些壁畫的內容多采多姿，有聖徒、君王、英雄、神話人物等等，畫家們所使用的基本元素，也相當的一致：高高聳立的建築，切割成好幾塊的藍色天空，靈動的天使與聖徒，動作威猛的神話人物，衣衫飄逸迎風飛揚的仙女……等等，但從這些畫面的佈局當中，我們

可以看出，人物的形體被「縮小」了，「縮小」的原因是，畫家們根據從上向下，或從下往上的視角不同，刻意設計出來的變化。

　　這不僅在整個十七世紀流行，而且在十八世紀也流行了很長的一段時間。這種風格持續發展到巴洛克藝術時期之後的洛可可藝術時期。雖然隨著時間的推移，在繪畫主題或風格上有些微的不同，但發生變化的卻只限於它的總體氣氛（即從開始發展、形成風格時的陰暗、戲劇性、激烈的情緒，慢慢地變成明亮、活潑、愉快、充滿羅曼蒂克的氣氛）。

創造羅曼蒂克空間的透視法

在巴洛克時期，「透視法」對繪畫藝術而言，有它獨特的見解與看法。當時人們認為，「透視法」是運用在教堂、宮殿、宅邸建築物的天花板上，創作寬闊、雄偉、動感、華麗、浪漫空間的一種最佳技法。

◀ ▶ 安 德 烈 · 波 佐 （Andrea Pozzo），聖伊納齊奧（Sant' Ignazio）的讚美。

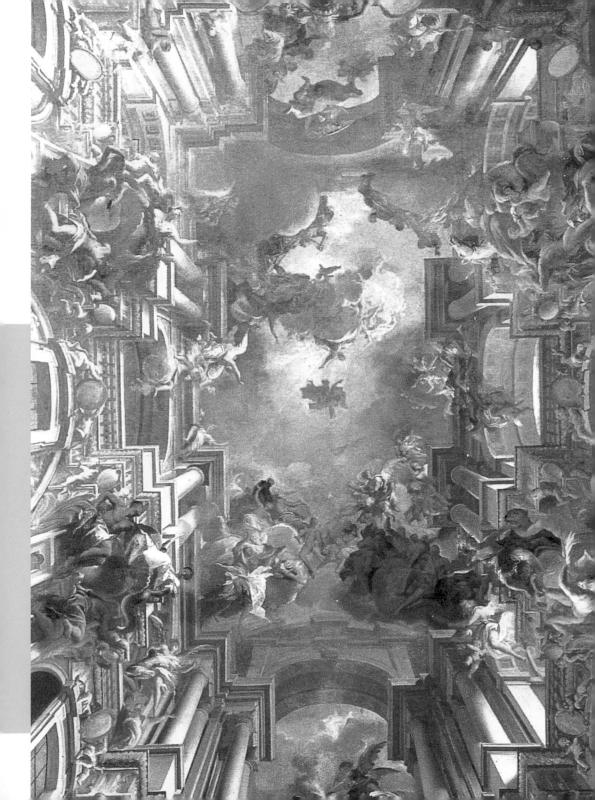

建築式的畫框

虛幻的繪畫主題，常常運用於建築物的某些特定的區域中，這是巴洛克繪畫藝術的特徵。在十八世紀中葉，提也波洛的作品將這個特徵發揮到極致。這位大師採用了新的「離心力」佈局方式，將人物安排於繪畫的邊緣，畫之中央則是一片晴空。

吉安巴提斯塔・提也波洛（Giambattista Diepolo），所羅門王的審判。

烏迪內（Udine）大主教府在天穹的光芒照耀下，人物形象清晰自然；同樣地，根據精細的透視畫法，人體的形象被合理的「縮小」。他們舉止鮮明、姿態雄偉，簡直就像是戲劇中的人物。

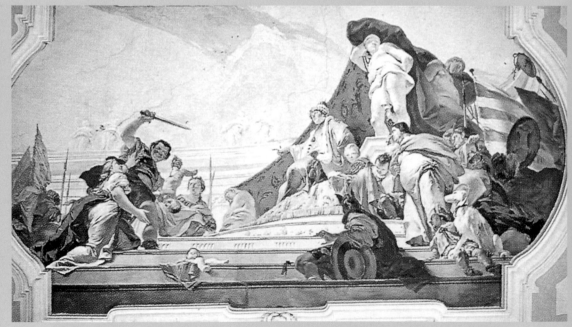

　　導致這種變化的因素有兩個，一個是時間因素，另一個則是新的重要藝術家的加入。這些新的藝術家全都來自於威尼斯地區，隸屬於威尼斯風格，其繪畫傳統比羅馬風格，或者義大利風格更具觀賞價值。

對光線的深入研究

　　當然，繪畫藝術並不止於在牆壁、天花板上創作虛幻式的壁畫。相反地，在巴洛克時期，更重要而且更有價值的創作是油畫。如同建築那樣，不同國家的繪畫藝術也各有其不同的特色，當然它們之間也存在一致的共同點：即對光線的深入研究。

　　對光線的研究起源於義大利，是由米開朗基羅所倡導的。從他的作品經常受到同時代人的抨擊，而非受到讚譽這一點，就可以知道，他代表著一個「新時代」的來臨。在卡

十七世紀藝術中對死亡與虛空的思考

十七世紀的宗教不斷用《聖經》中的訓誨告訴人們：生命是脆弱的，物質與財富只是過眼雲煙。這種訓誨集中出現於《聖經》的〈訓道篇〉第一、二節中的一句萬物皆「虛空」的訓辭上。這種訓誨成了當時反改革教派思想中重要的一環，對此，他們愈來愈頻繁地進行宣揚。在《聖經》中，聖伊納齊奧（Sant' Ignazio）曾建議人們靜思死亡的意義。

隨後，在耶穌教派的著作中，這個主題不斷的被強調與宣揚，以期能在信徒的心中，引起對個人命運的關注及對懺悔的重視。正如艾米爾・馬雷（Emile Maile）所指出的那樣，這些訓辭的傳播與十七世紀藝術中出現的新思維有關。這種新思維指的是類似於中世紀時期人們普遍對上帝的敬畏心、沈鬱的主題以及出現象徵死亡的標誌。從十七世紀末開始，死亡的主題已出現在葬禮、祈禱等為了突顯莊嚴肅穆的氣氛，所舉行的一些簡短的儀式當中。

一五七二年，人們在羅馬為波蘭國王西杰斯蒙多・奧古斯多（Sigismodo Augusto）舉行了葬禮。靈柩上佈滿上千枝蠟燭，靈柩如同一座金字塔型的火梯。火梯上還裝飾著一隻巨鷹（巨鷹象徵著波蘭）。它似乎剛剛歇息，雙翅仍大大地張開著。教堂內掛著象徵葬禮的黑色帷幔。在這個黑色的背景下，有骷髏頭，他們有的揮舞著鐮刀，有的向在場的人們傳遞著神秘的信息。在靈柩旁，坐著僧士，他們帽子低低的壓著眼簾，一動也不動，宛如幽靈。光及死亡之必然是十七世紀道德思想的主軸。在菲利浦・德・尚柏尼（Phillippe de champaigne）的一幅嚴肅的靜物

畫（見右圖）中，計時器與骷髏頭並列出現，畫中還有一枝剪斷了的鬱金香，不久之後它就會枯死。死亡的氣息，清楚地在畫中蘊釀著。

拉瓦喬（Michelangelo Merisi da Caravaggio）所處的年代中，繪畫早已經出現了差不多比當時早兩個世紀就已經確立的目標（也就是在各種情形下，都必須將大自然或者繪畫主題，完美的呈現出來），按照畫家自己的說法，就是對主題的徹底「模仿」。這時的藝術家們，亟需進行全新的探索與研究，於是，卡拉瓦喬出發了。他的作品表現的是粗壯的平民、小飯館裡的顧客、賭徒，只是他們的穿著，和傳統認知的聖徒、傳道者、神職人員的衣著是一樣的。就這一點，他已經和以「貴族人物、過度理想化的環境」為內容的文藝復興時期繪畫風格，拉開了相當大的距離。不過，最重要的事情並不在於畫「什麼」，而是在該怎麼畫。

實際上，在卡拉瓦喬的作品中，光線的分佈並不均勻，而是選擇性的分佈著。有的地方直接以強光照射著，有的地方則一片昏暗，明處與暗處常常交替出現。他的畫作充滿戲劇性，氣氛激烈，與強調對比的巴洛克風格一致。但是，這種畫法在義

雅各布‧喬達恩斯（Jacob Jordaens），四位福音作者，巴黎，羅浮宮。
至今人們對畫中人物所扮演的角色，尚存疑問，有人認為圖中所表現的可能是少年耶穌正向東方博士們宣講《聖經》。人物的佈局緊湊，佔據了整個畫面，顯示出畫家詮釋人物的強烈造型風格。

大利並未爭取到應有的發展空間。義大利半島有一些畫家，他們將虛幻主
題的繪畫傳統延續至十八世紀，但他們並沒有能力繼承卡拉瓦喬的藝術成
就，並予以發揚光大。卡拉瓦喬的繪畫藝術，將在西班牙、芬蘭及尼德蘭
地區的一些國家獲得傳承與發揚。

魯本斯與林布蘭

在這些國家中，與建築最大的不同點是，繪畫藝術擁有強大的地方流
派。這些地方流派是藝術創作活動的火車頭。尼德蘭地區的畫家甚至創造了
一種，如實地表現日常生活狀況的繪畫類別。這類畫作在義大利並沒有引起
任何迴響，因為在當地沒有這類畫作的市場，也沒有買家。是荷蘭人把油畫
技巧傳授給義大利人的，文藝復興初期的藝術家們對油畫技術一無所知。而

▶皮也托‧達‧科托納
（Plietro De Cortona），
天堂也參與了新教堂的建
造，羅馬，聖瑪利亞教堂
的拱頂。

◀古伊多‧雷尼（Guido
Reni），曙光，局部。
雷尼是一位非常成功的畫
家，其聲望延續至十九世
紀，僅次於拉斐爾，雷尼
研究了如拉斐爾與卡拉瓦

喬的雕塑作品，並以此為基礎，創作了風格獨具的精美繪畫創作。他的「完整的古典主義」作
品，吸納了古代藝術及文藝復興藝術的精華，帶有強烈的思古情懷，嚴肅而優美，同時也蘊含著
強烈的自然主義風格。

在比利時，繪畫的發展情況與荷蘭的情況不同，主要是與兩位畫風相差甚遠的大畫家有關，他們就是魯本斯（Rubens）與林布蘭（Rembrandt）。

　　魯本斯的畫作剛勁有力，生動而富肉感，華麗、誇張、氣勢磅礡。這位出生於安維薩（Anversa）的畫家，曾在義大利居住、習畫八年，潛心研究威尼斯畫派畫家的作品，但這與其風格的形成並無直接關係。回到家鄉後，魯本斯開設了一家畫坊。很快地，在畫坊工作的助手就達到兩百多人，其中有一些是極優秀的畫家，他們各有擅長：動物畫、結構畫、靜物畫等等。而魯本斯本人則擅長繪製人體畫：人體的膚色紅潤，人物的動作劇烈，幅度誇張，眾多曲線相襯相接，共同形成畫面的佈局（菱形、圓形、S型）。正是這些健壯、動作猛烈，似乎是戲劇舞台上的人物，構成了魯本斯繪畫藝術最容易辨別的特徵。他的繪畫藝術是歡愉、強壯、氣勢磅礡的，更難得的是，魯本斯還是一位多產的藝術家。這位天才的藝術

卡拉瓦喬，聖瑪德歐（sant' Matteo）的殉道，羅馬，法國人的

聖‧路易教堂（San Luigi dei Francesi）。在該作品中，光線明亮的區域與陰暗的區域交替出現。這種對比突顯了人物的形體，使人物顯得更加逼真。他的作品都很有「爆炸性」，這也是巴洛克藝術作品的登峰之作。

家，其繪畫風格將影響整個尼德蘭地區的繪畫，成為該地區的繪畫鼻祖。

顯然，沒有一位弟子比這位老師更出色了，學生們從他的作品中吸收豐富的經驗與技法，但都只學到一部分。比如，魯本斯最著名的弟子，安東・范戴克（Anton van Dyck）即以肖像畫見長，他在這方面的成就最為出色。在他的肖像畫中，無論是總體佈局，還是人物的神態，都比他老師的肖像畫作品更為精練，而且，用色也不那麼濃烈，人物形象都處於一種靜謐的氣氛中，其神情則充滿尊嚴，雖然背景過度矯飾（不是一整片無垠的風景，就是圓柱的柱腳）。范戴克是英國皇室的御用畫師，也是英國肖像畫派最重要的人物。

魯本斯代表著巴洛克藝術生氣勃勃、華麗誇張、貴族化的一面；而林布蘭這位尼德蘭地區另一位偉大的畫家，則代表著巴洛克藝術戲劇化、內斂的一面。他繼承了卡拉瓦喬的畫風，他的畫風並

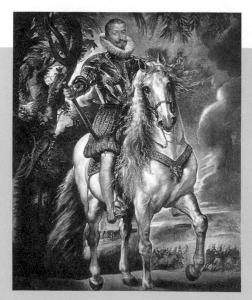

▲卡拉瓦喬，美杜莎（蛇髮女怪）之頭像，佛羅倫斯，烏菲茲美術館。

◀魯本斯，雷納公爵（Lena）肖像；馬德里，普拉多美術館。

畫中的公爵若有所思，而戰爭的硝煙與動蕩則遠遠退於背景之中，揭示了這位軍事首領的孤傲與不安。魯本斯用雲彩與樹木構成一個自然的框架，將人物襯托、突顯出來。

豐滿的身體

魯本斯代表著巴洛克藝術奢華、豐滿的一面。他的繪畫作品最大的
特色在表現人物身體的豐滿、圓潤，以及畫面中充滿活力與動感的
戲劇張力。他的作品佈局總是嚴謹而洗鍊，人物的安排也都充滿鮮
活的故事性。

魯本斯曾在義大利居住八年之久，他最喜歡威尼斯畫派的畫家。對
他而言，具有肉感、活力的顏色，是非常重要的繪畫成分。

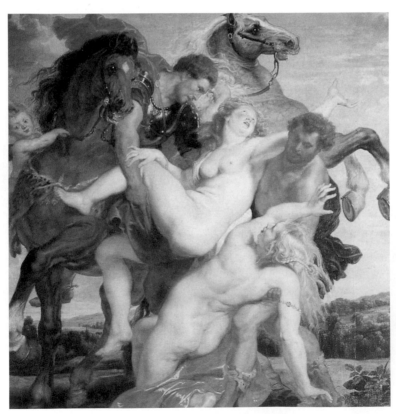

彼德‧保羅‧魯本斯（Pieter Paul Rubens），萊烏奇博（Leucippo）之女被劫。摩
納哥，古代美術館。

精美的肖像畫

范戴克是魯本斯的弟子,他吸收了老師的特點,專門從事肖像畫的創作,是當時最有名氣的肖像畫家之一。其肖像畫作以精美細膩,以及佈局的完整洗鍊見長。利用光亮與陰影來突出畫面中重要的部分,是當時最流行的做法。在這幅圖中,親王的臉部及潔白的披風上,都利用了光線的處理來加強效果。

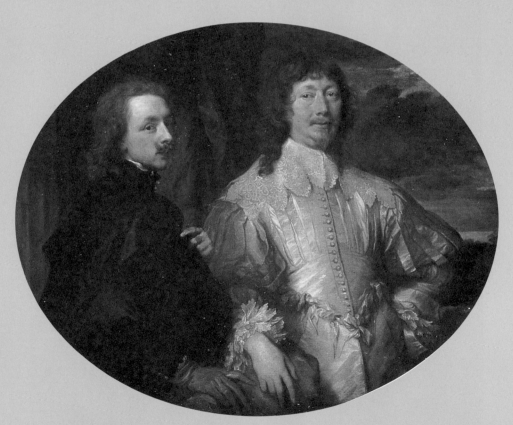

安東・范戴克(Anton van Dyck),安迪米恩・波特親王(Endimion Porter)
與范戴克,馬德里,普拉多美術館。

283

◄范戴克，英國國王卡羅（Carlo）一世，馬德里，普拉多美術館。

雖然范戴克的畫作佈局屬於文藝復興風格，但他在畫中的用色及突顯人物的方式，則屬於巴洛克時期的風格。在圖中，貴族人物的形象溫文爾雅，一眼就可以看出肖像人物屬於上流社會人士。

▼范戴克，維納斯於火山熔岩當中，維也納，藝術史博物館。

非是一種封閉式的創作，相反地，他反映了當時「荷蘭」這個地方，人民的思想與社會現象。荷蘭位於法蘭德斯（Flanders，就是現在的荷蘭和比利時一帶）的最北部，同時也是最落後的地區。這兒的居民是法蘭德斯的「窮親戚」。不過，荷蘭地區的居民為了爭取獨立與宗教自由，而與當時最強大的國家——西班牙，進行了長期的抗爭。這些抗爭鼓舞了這個地區的居民，同時蓄積了強大的能量。

到了十七世紀時，荷蘭已經成為一個富裕、驕傲、自信而且正在全力擴張版圖的地方。同時，它還是個熱愛繪畫的地區，所有的人，包括商人、中產階級、手工藝人、船員，都在作畫或買畫，所有的人都懂畫或者誇耀自己懂畫。不過，荷蘭人想要的畫，以及他們向藝術家們訂購的畫作，與義大利的作品截然不同，也與魯本斯的畫風不盡相同。

身為新教教徒的荷蘭人，禁止創作宗教畫。這在天主教國家中是獨一

繪畫大師林布蘭

林布蘭的作品總是從自然事物中獲得靈感。為了能迅速地將當時的激情，與奇妙的現實一一記錄下來，他經常繪製大量的草圖，藉助它們進行繪畫之前的研究工作，以便一步一步地確定他繪畫作品的結構、色彩等等元素。林布蘭給我們留下了約一千五百件的草圖，這是一個極為可觀的數目。在這些草圖中，有只作了一部分快速、潦草的初稿，也有精細、複雜用紅粉筆、彩筆，或混合媒材所描繪的草圖。其中，主題對象已經漸具形體，空間分佈，明暗對比及色彩效果，亦已近乎確立。

在他曲折的藝術生涯中，他堅韌不拔，一直努力地用自己的藝術來捕捉、反映現實的諸多面貌；他撥弄著靈魂最深處的弦，堅定而清醒地探訪其中最隱秘的角落，用超乎自然的光明面，將作品中諸多令人難忘的人物、稍縱即逝的塵世風貌與生命，留下磨滅不掉的印象。

林布蘭，如聖保羅的自畫像，阿姆斯特
丹，國立美術館。
該畫的佈局設計是卡拉瓦喬式的，但是
陰影的顏色更濃重，光線也很陰暗。

無二、絕無僅有的。這種風氣顯示了荷蘭人可以獨立自主地展現他們與眾
不同的生活品味與快樂：漂亮的房子，一群好朋友，優質精良的服裝等
等。總之，能擺放在普通住宅中的畫作，顯示著中產階級的意識抬頭與日
常生活的品味。因此，這種需求的作品，必然是繪製在體積有限的布上面
的油畫。由此看來，荷蘭是個不太適合引進對比強烈、激昂慷慨、帶著苦
澀氛圍的卡拉瓦喬式繪畫的地區。

荷蘭地區的繪畫風格

實際上，最典型的荷蘭畫家是法蘭・哈爾斯（Frans Hals）。人們對什
麼樣的主題最有興趣、需求最大，他就創作什麼，比如：個人肖像畫或團
體肖像畫。這兩種主題是當時荷蘭最具代表性的繪畫主題。在反抗西班牙

林布蘭，杜爾普（Tulp）醫生的解剖學課，海牙，莫瑞修斯（Mauritshuis）博物館。

這幅肖像畫變成了一幕戲劇性的場景。醫生的行為以及大家的反應，成為整幅畫最吸引人的地方。在灰暗的背景下，光線照亮了每一個人的臉部，更渲染了畫中懸疑的氣氛。

林布蘭，夜巡，局部；阿姆斯特丹，國立美術館。

的戰爭中，形成了許多由志願者組成的自衛隊。即使戰爭勝利之後，這些自衛隊成員們仍保持著聯繫，從未解散。這些自衛隊的成員們都想要擁有一幅團體肖像畫，讓大家都能聚集在畫中。

　　通常，這種畫作的寬度要比高度長得多，畫中的軍官們環桌而立，或者圍繞著可以聚會或討論的場景。畫中的每一個人都會被光線自然的照亮，而且沒有過度強烈的對比。這類畫作出色地解決了肖像畫所隱藏的兩個問題：一是在創作諸多人物時，能給予每位人物差不多相同的重要性；

尼德蘭地區的團體肖像畫

法蘭斯・哈爾斯（Frans Hals），聖伊莎貝爾醫院的主管們，哈倫（Haarlem），法蘭斯・哈爾斯物館。哈爾斯是團體肖像畫作領域最優秀的畫家，其作品代表了十七世紀尼德蘭地區的團體肖像畫作的特點。畫面空間處於陰影中，畫的佈局依水平方向展開，人物沿桌分佈，每位人物都被賦予差不多相同的重要性。對人物之描繪十分細膩，光線也以相同的方式照射著他們，突顯出他們的最具特色的部位：當時流行的寬大白衣領以及清晰的臉龐。

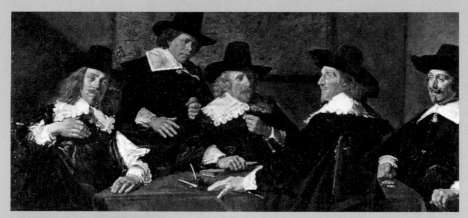

巴托洛美・艾斯特本・慕里羅（Bartolomé Esteban Murillo），年輕的酗酒者；倫敦，國家美術館。

二是避免人物姿態的過度考究或誇大，否則每位人物皆持類似的姿勢，會顯得很可笑。畢竟當時，人們要的只是一幅「團體照片」而已。

　　林布蘭‧哈蒙潤‧范瑞（Rembrandt Harmenszoon Van Rijn）是林布蘭的全名，他也創作過類似的團體肖像畫，不過，其作品風格完全不同。他最著名的團體肖像畫作叫「夜巡」。就像這個畫名所指的那樣，畫中的背景一片漆黑，但當中的人物卻幾乎全部被光線照亮，不過，這並非是一幕夜景，它只不過是卡拉瓦喬畫風的荷蘭式翻版罷了（即突顯明亮部分與黑

◀揚‧維梅爾（Jan Vermeer），倒牛奶的女人；阿姆斯特丹，國立美術館。

▶彼德‧德霍克（Pieter de Hooch），母親，柏林，國立普魯士文化博物館。

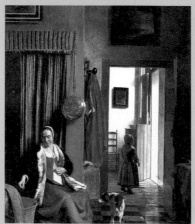

暗部分的對比）。傳統的佈局被拋棄了，轉而採用了另一種比改變氣氛更具有意義的佈局方式：畫裡軍官們的重要性不再被等量的分配，而是依照明確的階級來分配，中央的自衛隊的軍官及副手們，一一被光線完全照亮，至於其他人則圍繞在四周，只能隱約在陰影中露出頭部。這是人們開始重視以光線來審度個人的地位，或者是關注人物臉部特徵的開端。

林布蘭的肖像畫中，還可以看見卡拉瓦喬式的明暗對比，陰影的顏色甚至更為加深，並幾乎佔據了整個畫面；水平的光線從人物的側面投射在臉上，或者臉部的某部分，突顯出人物的每道輪廓線條或者皺紋；有時，

色調的對比

光線的明暗效果，並未透過色彩間突兀的對比來呈現，而是通過漸進式，持續性的色彩濃度，隨著區域的變化而產生。雖然從表面上看，畫面的佈局完全忠實的描繪對象，但這種光線效果的運用，卻是典型的巴洛克手法，其目的在於使畫面中充滿象徵性的色彩能夠相互呼應。在圖中，可以注意到小孩衣服的顏色與小狗的顏色相互呼應，這僅僅是眾多色彩相互對襯，最明顯的例子。

委拉斯蓋茲，菲利浦‧普洛斯佩洛王子肖像，維也納，藝術史博物館。

還有什麼能夠比小公主所穿的寬大而華貴的，幾乎將她淹沒的衣服，更具巴洛克風情？畫家亦以濃重的表現方式呈現出這種奢華。

不僅衣服的色彩被光線照亮，而且綢緞的顏色也和背景色彩相映成趣。

該畫的風格，與卡拉瓦喬、魯本斯、林布蘭的畫風大相逕庭。

委拉斯蓋茲，年幼的瑪格麗特公主肖像；馬德里，普拉多美術館。

靜物畫

法蘭契斯可·德·蘇巴朗，修士屋中的靜物畫，高達盧佩（Guadalupe）（西班牙），傑羅尼米修道院。

在巴洛克時期，一種新的畫風——靜物畫誕生了。靜物指的是日常生活中一些或多或少，比較複雜的物品，如：花、水果、書、獵物等等。這是一種「書房」裡掛的室內畫，運用光亮與陰影來表現事物的

細節，這種技法在靜物畫中充分的被發揮。有時在畫中，會加入一件源於宗教思想，象徵死亡之物，這也是巴洛克藝術最細微，但卻又最富深意的一個構成成分。

光線也會照射在次要的物品上（如桌子、書本，或其他物品），而畫面以外的其他部分，則完全是一片漆黑。這種畫風可被稱為巴洛克繪畫風格，因為它屬於十七世紀，但只保留了當時所有繪畫規則中的其中一項，那就是：使用光線來組織畫面，突顯主角。

西班牙的繪畫風格

西班牙的巴洛克繪畫藝術，亦繼承了卡拉瓦喬對光線的處理技巧。其中有不少是善於創作肖像畫，以及更具虔誠氛圍的宗教畫大師，如：巴托洛美·艾斯特本·慕里羅（Bartolome Esteban Murillo）；有一些則是善於深情地表達伊比利亞文化的禁欲主義，以及該文化靈魂的大師，如：法蘭

▲卡拉瓦喬，酒神之屋的靜物畫，局部，佛羅倫斯，烏菲茨美術館。卡拉瓦喬是巴洛克繪畫藝術的創始人，同時也是研究光線對比的學者。而且也是巴洛克繪畫藝術的代表人物，以及一位極出色的靜物畫畫家。因此，雖然明明一些主題內容不同，目的是反映日常生活的畫作，人們也常常將這些作品歸類成靜物畫。

▶揚・布魯格・德・維魯提（Jan Brueghel Dei Vellni），花瓶，摩納哥，古代美術館。
最古典的靜物畫主題是花瓶。花瓶靜物畫的創始者，是生活在十六世紀晚期的幾位尼德蘭畫家。此主題在巴洛克藝術影響所及的國家中，司空見慣。在該畫中，黑色背景突出了花朵的豔麗與活力此手法屬於典型的尼德蘭特色。

契斯可・德・蘇巴朗（Francisco de Zurbaran）。

　　不過，西班牙的巴洛克繪畫藝術，將隨著超越各個時代、各種時空限制的偉大畫家：迪亞哥・洛迪桂茲・德・西瓦・委拉斯蓋茲（Diego Rodriguez de Silvay Velazquez），而邁向巔峰。對於委拉斯蓋茲而言，卡拉瓦喬的畫風僅僅只是個開端。委拉斯蓋茲認為，藉助光線的明暗變化，在畫中表現的是一個「視覺所見到的現實狀態」，與文藝復興時期畫家們的看法不同，它並非是一個精細到連毛髮都得忠實複製重現的過程，而是對一個我們肉眼所實際看到的形象，整體印象的呈現，而不是複製。

　　在其作品中，委拉斯蓋茲像兩個世紀之前的畫家那樣，以透視法來運用光線，讓畫面更具有「空間感」。明亮與陰影部分交相替換，令人產生錯覺，以為畫中人物並非繪製而成，而是實際「存在著」的人物；畫中多

彼得・布勒哲爾（Pieter Bruegel），巴比倫巨塔，局部，維也納，藝術史博物館。

巨塔彷彿會立刻倒塌下來，毀掉四周的人物與景象，透過作品的佈局，以及顏色之間的相互牽引，一種無形的平衡感卻被建立起來。

下頁：布勒哲爾，兒童遊戲，局部，維也納，藝術史博物館。

在巴洛克藝術時代，農村景象也是個很受歡迎的主題。在該類主題的畫中，尤其可以盡情展現戲劇性與壯觀的場景。畫中的明暗效果，龐大的佈局，眾多的人物，突顯了布勒哲爾在色彩規劃上，豐富、強烈、繽紛以及多變的深厚功力，整幅作品宛如一場農村的兒童嘉年華會。

是用粗獷但柔軟的筆觸畫成的，從未進行細部描畫，但恰到好處地表現了人物的輪廓。十九世紀的法國印象派畫家們，將使用同樣的技巧，這並非出於偶然；就像兩個世紀之後的這些畫家一樣，委拉斯蓋茲也不太注重「內容」，不太注重其繪畫的對象，尤其是不注重那些重大的宗教主題，雖然宗教主題對於他那個時代的人，曾經是那麼地重要；他的全部注意力都集中在繪畫的過程上，集中在他的繪畫「本行」上。

其他類型的繪畫創作

　　與這個國家所遵循的形式主義正好相反，西班牙的繪畫風格是自由、豐富的。雖然它是在巴洛克藝術時期誕生的畫風，但這種態度已經不再是巴洛克式的了。這樣的發展，產生了一種將在後世，乃至今日都深受青睞的繪畫類型，那就是以「花朵」或是以那些通常在家中隨處可見的物品為描繪對象的「靜物畫」。當然，類似的繪畫在之前就存在了，但是，在巴洛克時期它們因藝術家們的努力，而成為一種真正的繪畫類型。這些藝術家分佈在各個國家中，分屬於各個流派，但這種畫類的真正創始人是卡拉瓦喬。

　　卡拉瓦喬的藝術生涯就是從創作靜物畫開始的。不過，這類作品在法蘭德斯及荷蘭地區，獲得了最大的成就。在這兩個地區，雖不能說有創作這種畫類的傳統，但至少有一點是肯定的，那就是從十五世紀開始，從當地人創作的現實主義繪畫中，就已有此類畫作存在。而且，這並不是唯一在當地綻放光彩的畫類，至少還可以提及另外一種，描繪《聖經》故事或者當時生活情景的大型畫作，或者是反映貴族或農民的廣闊世界的創作。這類畫作的先驅是彼得·布勒哲爾（Pieter Bruegel）及其跟隨者。從時間順序上來看，這些畫家的生活年代，差不多比之前提及的每一位畫家的生活年代都要早，但畢竟，他們的繪畫創作充滿了典型的巴洛克風格，尤其是在色彩與光線的強烈對比、人物動作的戲劇化衝突，以及稍嫌過分渲染的想像力，都突顯了他們寬闊無比、任意揮灑的創作空間。

European Architecture & Arts

Comparasion
of Eras

年代對照表

900年 墨西哥米斯特克文明開始；加洛林王朝復興
982年 維京戰士紅髮艾里克定居格陵蘭

羅馬時期：11世紀～12世紀中葉

1063年 比薩大教堂開始興建
1073~1085年 教皇格列哥里七世發動宗教改革運動
1088年 興建克魯尼大教堂
1098~1099年 第一次十字軍東征
1099年 基督教十字軍奪下耶路撒冷
1109年 左右創作西突插畫手稿
1140年 進行羅馬聖瑪利亞大教堂鑲嵌工程

羅馬式建築：是從11世紀初期開始直到12世紀中葉，西歐新興的建築風格。引用拜占庭的建築元素，厚實的牆壁、圓拱、穹窿是其特色。

羅馬風格時期

10世紀	11世紀
	宋

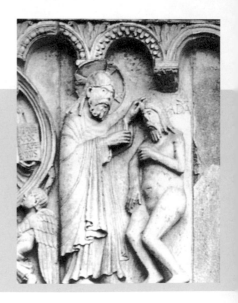

60~1127年 趙匡胤建立宋朝

1022~1063年 范仲淹推行「慶曆新政」
1041~1048年 畢昇發明活字印刷術
1055年 宋遼立下「澶淵之盟」
1067~1085年 王安石變法，引發新舊黨爭
1082年 蘇軾《寒食詩》

羅馬風格時期

12世紀	13世紀
	元

1110年 翰林畫局招生
1120年 張擇端〈清明上河圖〉
1125年 宋聯金滅遼
1127年 靖康之變，康王趙構即位，建立南宋
1127~1279年 南宋高宗遷都於臨安
1133年 高宗御書佛頂光明塔碑
1138年 宋金簽訂「紹興和議」
1140年 偃城大戰，岳飛大破金兵
1189年 河北永定河盧溝橋建成

1206年 成吉思汗建立蒙古政權
1214年 蒙古軍開始征服俄羅斯
1215年 河北唐縣金銅印
1229年 南宋聯蒙滅金
1231年 蘇州石刻天文圖
1234~1258年 蒙古大舉侵宋
1267年 元大都遺址改建
1271~1368年 忽必烈建立元朝
1279年 元兵陷崖山，南宋亡
1299年 馬可波羅來華

哥德時期：12世紀末～16世紀

1144 年聖丹尼修道院建成
1147~1148年 第二次十字軍東征
1163年 巴黎聖母院開始建造後殿
1189~1192年 第三次十字軍東征
1192年 建造威爾斯聖安德雷大教堂
1204年 第四次十字軍東征洗劫君士坦丁堡
1209年 義大利亞西西的聖方濟創立方濟會
1244年 埃及佔領耶路撒冷
1248年 開始建造科羅尼亞大教堂
1250年 前後，馬西耶喬斯奇《讚美詩集》插畫完成
1271年 馬可波羅從威尼斯展開遠東之旅

1297~1299年 喬托繪製〈聖方濟傳〉組壁畫
1308~1313年 亨利七世成為日耳曼與神聖羅馬帝國
　　　　　　皇帝
1321年 但丁《神曲》問世
1333年 馬提尼創作〈聖母領報瞻禮〉
1337年 英法百年戰爭開始
1337~1338年 威爾里創作〈聖物盒〉精雕藝術
1355年 神聖羅馬帝國皇帝頒佈「黃金詔書」解決日耳
　　　　曼皇室紛爭

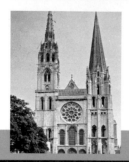

哥德式建築：從12世紀末到16世紀流行的建築風格，稱
之為哥德式建築。最有名的代表就是天主教堂，尖拱、
肋形支撐的穹窿及飛扶壁的發明，還有逐漸變薄的牆壁
設計，以及裝飾華麗的開窗採光系統。

哥德式風格時期

14世紀　　　　　　　　　　　　　　　　15世紀

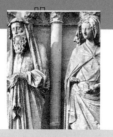

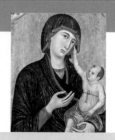

1302年 河南嵩山少林寺天王殿建成
1310年 窩闊臺汗國亡（併入察合臺汗國）
1324年 山西洪洞東北15公里霍山南麓（此地為雜劇
　　　　演出場所）的雜劇壁畫
1346~1350年 黃公望〈富春山居圖卷〉
1351年 劉福通等領導紅巾軍起義
1368~1644年 朱元璋建立明朝，開始修建長城
1384年 訂八股取士制

1405~1433年 鄭和七次下西洋
1416年 明帝大規模建造宮殿
1421年 明成祖遷都北京
1422年 明帝改建北京城，並建內城城牆
1427年 設鑄冶局，製作宣德銅器
1435年 成祖於北京長陵作18對石人、石獸
1448年 朝鮮京城南大門建成
1449年 土木堡之變
1457年 奪門之變，英宗復位
1484年 沈周作〈七星檜圖卷〉
1490年 改頤和園金行宮為圓靜寺

文藝復興時期：15世紀～17世紀初

1414年 君士坦丁會議，教會大分裂
1415年 多呐泰羅創作〈聖喬治〉雕像
1425~1452年 吉伯第創作佛羅倫斯聖洗堂的〈天堂之門〉
1429年 聖女貞德領導法軍解除英國對奧爾良城的圍攻
1430~1444年 布魯內勒斯奇興建帕齊禮拜堂
1431年 聖女貞德遭處刑
1453年 拜占庭帝國滅亡；英法百年戰爭結束
1478年 西班牙建立宗教法庭
1495年 達文西創作〈最後的晚餐〉壁畫
1498年 哥倫布在南美洲登陸

1504年 拉婓爾創作〈處女的婚禮〉
1509年 日耳曼人發明手錶
1510年 達文西創作〈聖母、聖嬰、聖安妮與聖喬凡尼〉
1522年 提香創作〈巴克斯酒神與阿麗亞娜〉
1522年 首次環遊世界航行
1524年 日耳曼農民戰爭
1537年 米開朗基羅開始設計康比多力奧廣場
1543年 哥白尼提出「太陽為宇宙中心學說」
1547年 米開朗基羅擔任聖彼得大教堂的建築師
1560年 布勒哲爾創作〈兒童遊戲〉
1580年 西班牙兼併葡萄牙
1596年 莎士比亞完成《仲夏夜之夢》

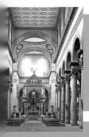

文藝復興建築：15世紀出開始發展的建築風格，是義大利古典藝術的重生，主宰了16世紀中期的歐洲建築直到17世紀初期。古典柱式、圓拱，及對稱的組合是其特色。

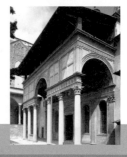

文藝復興時期

16世紀

17世紀

清

1504年 山東曲阜重修孔廟
1514年 葡萄牙人到廣東
1522年 修建唐園
1530年 北京天壇修建
1549年 88歲的文徵明作〈真賞齋〉
1557年 葡萄牙人佔據澳門
1560年 左右，戚繼光在東南沿海抗擊倭寇
1581年 張居正實行一條鞭法
1582年 耶穌會教士利瑪竇到中國

1613年 李贄《史綱評要》
1616年 努爾哈赤建立後金
1620年 蘇州藝園始建

1624年 荷蘭人佔據台灣
1637年 宋應星《天工開物》
1644年 李自成攻佔北京，清軍入關，明亡
1644~1911年 皇太極建立清朝
1645年 西藏拉薩宮建成
1655年 台灣台南孔廟建成
1661年 康熙即位
1662年 鄭成功收復台灣；禁女子纏足
1670年 康熙遊江南，建暢春園
1681年 平定三藩之亂
1684年 清朝設置台灣府
1689年 中俄「尼布楚條約」

巴洛克時期：17世紀～18世紀

1602年 英國成立東印度公司
1635年 科多納開始重建聖路卡學院教堂
1644年 法國發生大規模農民暴動
1646年 波洛米尼受託翻新拉特納諾聖喬凡尼大教堂
1648年 歐洲三十年戰爭結束
1656年 貝里尼受聘改造梵諦岡聖彼得大教堂廣場迴廊
1656年 林布蘭繪〈杜爾普醫生的解剖學課〉
1658~1660年 維梅爾繪〈倒牛奶的女人〉
1659年 委拉斯蓋茲繪〈年幼的瑪格麗特公主肖像〉
1688年 英國光榮革命
1701年 普魯士王國建立

1716年 土奧戰爭爆發
1721年 歐洲北方戰爭結束，彼得大帝成為俄國沙皇
1726~1728年 提也波洛為多爾芬宮及聖禮教堂繪製濕
　　　　　壁畫
1751年 范維特立建造卡塞塔宮殿及花園
1752年 提也波洛繪製浮茲堡的天花板壁畫
1756年 普英奧法爭奪日耳曼，爆發七年戰爭
1760年 英國庫克船長航抵澳洲；波西米亞發生大規模
　　　　農民革命浪潮
1765年 北美獨立戰爭
1766年 北美十三州發表獨立宣言
1768年 埃及獨立
1769年 瓦特改良蒸氣機成功

巴洛克式建築：源於17世紀的歐洲建築風格，從文藝復興晚期的教堂、修道院，到18世紀的德國南部、奧地利，甚至延燒到法國及西班牙的繁複建築風格。交叉穿越的橢圓形空間、曲面，大量的雕塑及色彩，晚期風格稱為「洛可可」，在建築風格限制較多的法國及英國，則稱之為「古典巴洛克」。

巴洛克風格時期

18世紀

清

1703年 熱河避暑山莊始建
1709年 北京圓明園建成
1721年 台灣朱一貴起事
1722年 雍正即位
1727年 清朝設置駐藏大臣
1727年 中俄簽訂恰克圖條約
1735年 乾隆即位
1743年 唐英〈陶瓷畫說〉
1744年 〈院本親蠶圖卷〉
1746年 河北萬泉飛雲樓
1748年 〈漢宮春曉〉
1750年 中國征服西藏
1751年 重修北京天壇

1759年 禁止輸出絲織品
1760年 平定回疆
1765年 乾隆令郎世寧畫乾隆平定準部回部戰圖
1780年 河北承德須彌福壽廟
1782年 四庫全書完成
1786年 台灣林爽文起事
1788年 密勒塔山大禹治水圖玉雕
1793年 頒佈西藏章程
1796年 白蓮教之亂
1798年 蘇州留園建成
1799年 太上皇崩，皇帝賜死和珅

1775年 福拉哥納爾繪〈朗布伊埃的宴樂〉
1775年 夏丹繪粉彩畫〈戴遮陽帽的自畫像〉和〈夏丹夫人肖像〉
1777年 哥雅繪〈陽傘〉、〈配戴花的女人〉及門上掛毯草圖〈酒鬼〉
1779年 隆基繪〈紡紗女〉、〈煉金術士〉
1781年 佛謝利繪〈夢魘〉
1782年 哥雅完成薩拉哥・沙皮拉爾聖母院的濕壁畫
1783年 英國承認美國獨立
1787年 大衛於沙龍展出〈蘇格拉底之死〉
1789年 法國大革命爆發
1790年 華盛頓當選美國第一任總統
1790年 佛謝利為彌爾頓的《失樂園》作插畫

1792年 拿破崙戰爭
1796年 泰納繪〈海上的漁夫〉
1799年 拿破崙自己任命為第一執政；英法簽訂亞眠合約
1800年 大不列顛與愛爾蘭合併

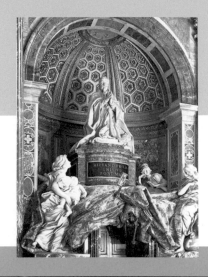

巴洛克風格時期

19世紀

清

1805年 藍浦《景德鎮陶錄》
1805年 禁西洋人入內地傳教
1814年 限制英國商船進港，並查禁鴉片